U0137857

THE

BEAUTY

OF

BOOK

POSTERS

最美

书 海报

2023

上海书业海报评选

获奖作品集

上海教育出版社

编委会

目录

Contents

序

赵书雷

　　书籍承载思想、传承文明，让人类的经验、智慧和创造摆脱个体生命束缚，聚沙成塔，在茫茫宇宙中创造出文明奇迹。今天，一个小学生掌握的知识要多于文艺复兴时期的神甫，一个普通人能获得的娱乐超过中世纪的欧洲国王。工业革命和科技革命带来更快节奏、更高效率、更多内容。早在 1985 年，波茨曼就在媒介批评名作《娱乐至死》中提出电视娱乐化话语给公共认知带来的冲击，包括理性的减少、秩序的混乱、逻辑的弱化。当下，这样的后果无疑正以更加尖锐、更具冲击力和破坏力的形式呈现：内容高速爆炸，注意力成为稀缺。

　　优质的内容要争取注意力，好的包装和表现、传播手段从未如此重要。真实的故事、良善的价值、美好的思想，都要先经过传播的考验，才能在文明大厦中拥有自己的位置，但这不是一个简单的任务。中国艺术强调表现的不仅是印象、概念，更要表现内在的肌理，要传达的是精神而非外形。八大山人笔下的一只山鸡、一条怪鱼，石涛笔下的一树一果、一叶一花，无不以最少的线条、最简约的渲染，表达最丰富的内容和内心；黑云压城、狂风蔽日，画家笔下也不过几竿摇曳的竹子。而在书的设计中，设计师既要表达自己的创意和理念，又要把作品的内容抽象到艺术层面，面临原作转化和艺术转换的双重考验，再加上成品工艺的种种制约。著名书籍设计家秦龙设计书籍装帧时就时常仔细研读原著，反复推敲考虑，比较多种方案，所以许多作品得以成为公认的经典。今天，即使秦龙这样的优秀设计师，也要面对来自快消文化和算法的竞争，这是每一位设计师都需面对的时代命题。

　　2018 年开始，上海市书刊发行行业协会副会长、秘书长汪耀华开始"最美书海报——上海书业海报"的征集、评选活动。他曾表示，"做成了这件事，我自然有点愉快"。在我看来，这一评选为书业的传播和审美提供了舞台，让书的艺术获得了聚光灯，是上海书业的一件大事。汪耀华因为"愉快"而砥砺不懈，一做就是六年。经过他的鼓与呼，上海书业海报的影响力、美誉度和品牌价值显著提升，评选的参与面也更加广泛。2023 年评选中，共计收到 70 家单位 745 幅海报，分别由 155 位设计师设计。经过专家认真评选，评比出最佳创意奖 2 幅、最佳视觉奖 3 幅、一等奖 10 幅、二等奖 20 幅、三等奖 25 幅、优秀奖 184 幅，共计 244 幅。这些海报设计新颖、创意独特、节奏明快，与图书内容贴合紧密，无愧"最美"的荣誉。

　　从历史上看，"美"和"善"常常紧密相连。我们通常把对别人的善意称作"成人之美"，又把崇敬的风范誉为"美德"。在书业中，这一特点更加鲜明：书是善的载体，装帧设计是美的表达。衷心祝愿"书业海报评选"这样的美事、善事越办越好，让思想受到更多关注，让好作品历久弥新。

2024 年 2 月 3 日

（作者为中国近现代新闻出版博物馆馆长）

2023

上海书业海报评选

获奖作品

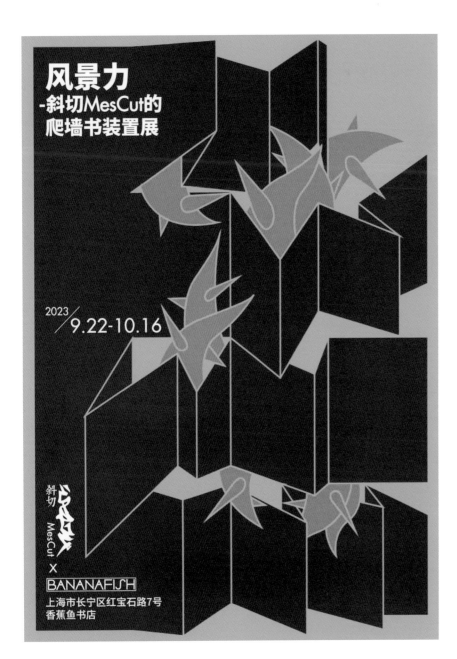

最佳创意奖

海报名称 风景力

　　　　　—— 斜切 MesCut 的爬墙书

　　　　　装置展

选送单位 上海版语文化传播有限公司

设 计 者 袁樱子

发布时间 2023 年 9 月

设计心语

以艺术家在书店的边展区呈现的真实爬墙书实物为设计灵感，以平面的方式展示了本次复杂而有趣的艺术作品，让读者设想展开的页面如爬山虎一般攀爬开来，在书店一角有力地传递着书中丰富的信息。

最佳创意奖

海报名称 从咸亨酒店到中国轻纺城

　　　　　——乡土社会的现代化转型

选送单位 上海人民出版社·世纪文景

设 计 者 施雅文

发布时间 2023 年 7 月

设计心语

近代中国落后时饱受批判的历史传统，与如今让中国奇迹般崛起，并有着独特韧性与包容性的文化特质，在本质上有何不同？

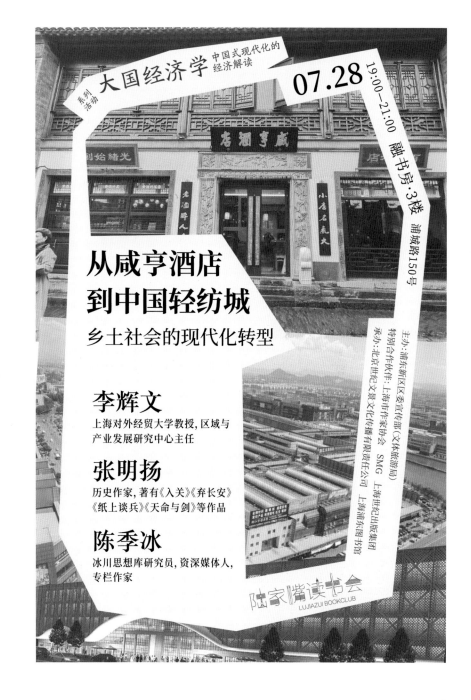

系列活动 **大国经济学** 中国式现代化的经济解读

07.28

19:00—21:00 融书房·3楼 浦城路150号

从咸亨酒店到中国轻纺城

乡土社会的现代化转型

李辉文

上海对外经贸大学教授,区域与产业发展研究中心主任

张明扬

历史作家,著有《入关》《弃长安》《纸上谈兵》《天命与剑》等作品

陈季冰

冰川思想库研究员,资深媒体人,专栏作家

主办:浦东新区区委宣传部(文体旅游局)

特别合作伙伴:上海市作家协会

承办:北京世纪文景文化传播有限责任公司 SMG 上海世纪出版集团 上海浦东图书馆

陆家嘴读书会 LUJIAZUI BOOKCLUB

最佳视觉奖

海报名称 关于书的旅行

选送单位 上海世纪朵云文化发展有限

公司

设 计 者 黄玉洁

发布时间 2023 年 4 月

设计心语

在书籍中去往生活的别处。

最佳视觉奖

海报名称　《一只眼睛的猫》

选送单位　上海悦悦图书有限公司

设 计 者　张孝笑

发布时间　2023 年 2 月

设计心语

若心底之语难言，心负之山如何自解？

最佳视觉奖

海报名称 兔子狗的夏日阅读时刻

选送单位 上海版语文化传播有限公司

设 计 者 赵晨雪

发布时间 2023 年 8 月

设计心语

以平面设计师赵晨雪的知名 IP Rabbit Dog 为形象创作的海报，呈现夏日阅读的沉浸时刻。

一等奖

海报名称 "米其黎野餐"快闪活动

选送单位 上海版语文化传播有限公司

设 计 者 徐千千

发布时间 2023 年 7 月

设计心语

本次快闪的装置是一个大大的提篮，也是艺术家的手工创作，因而有了基于这个装置挎着面包屋去野餐的设计想法，烘托愉悦的气氛，温馨的面包图案和陶瓷器皿结合，米其黎小厨师的形象深入人心。

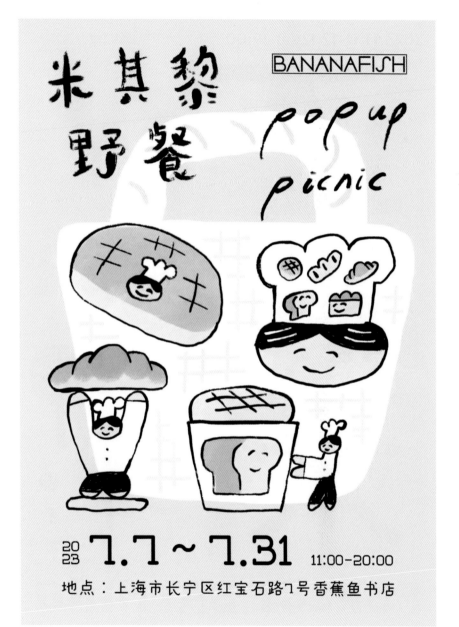

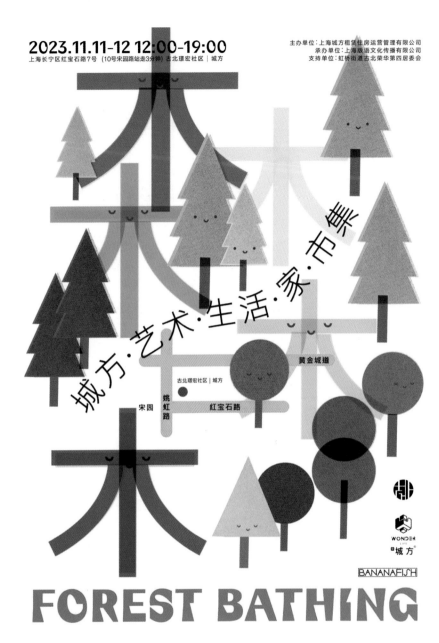

THE

BEAUTY

OF

BOOK

POSTERS

一等奖

海报名称 城方·艺术·生活·家·市集

选送单位 上海版语文化传播有限公司

设 计 者 苏菲

发布时间 2023 年 11 月

设计心语

生命的旅途精彩纷呈，我们在这片土地上共同见证播种、呼吸、创造、倾听和收获。在银杏落满街道的古北社区，设计一场犹如置身于森林的市集活动，在木、林、森中感受艺术生活家的美好。

一等奖

海报名称 宇山坊的"上海绘日记"

　　　　　 快闪活动

选送单位 上海版语文化传播有限公司

设 计 者 宇山坊

发布时间 2023 年 8 月

设计心语

在上海居住了七年的日本女生宇山坊的
文创快闪活动。这张海报中的许多插画
图案是她以上海老房子里的物件为灵感
所绘，从插画中可以感受到她对上海生
活的热爱。

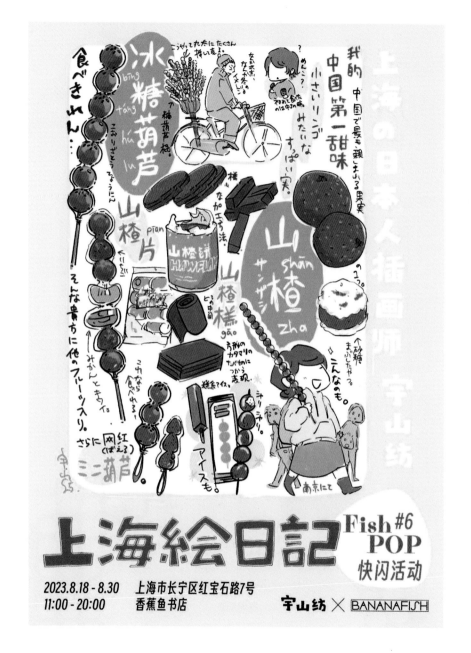

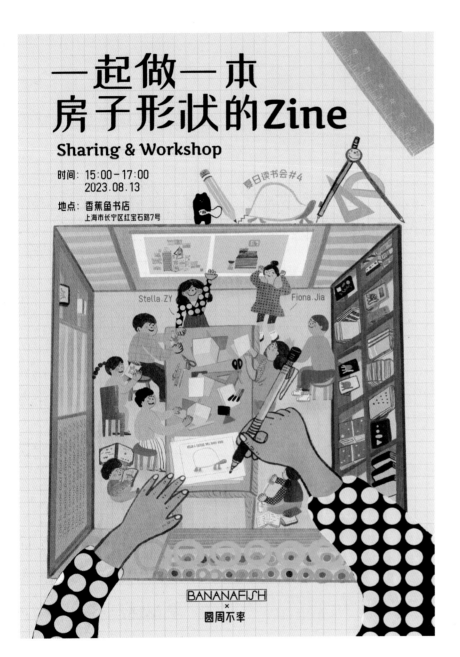

一等奖

海报名称 圆周不率：一起做一本房子
形状的 Zine 工作坊

选送单位 上海版语文化传播有限公司

设 计 者 徐千千　Z. Y. Stella

发布时间 2023 年 8 月

设计心语

海报设计真实还原和想象了工作坊当天
下午的创作情景，插画师 Z. Y. Stella 同
时也是建筑师，教大小朋友们用立体书
的形式去感受房子 Zine 的乐趣。

一等奖

每报名称 上海咖香洋溢世界

选送单位 上海钟书实业有限公司

设 计 者 王富浩

发布时间 2023 年 5 月

设计心语

以器具拼凑咖啡的世界地图。

一等奖

无尽的玩笑
INFINITE JEST
DAVID FOSTER WALLACE

文
景

Horizon

海报名称 《无尽的玩笑》概念海报

选送单位 上海人民出版社·世纪文景

设 计 者 陈阳

发布时间 2023 年 3 月

设计心语

将书中选段内容图形化，让读者在阅读
后也能会心一笑，感受到海报中的妙意。

一等奖

海报名称 《洗牌年代》

选送单位 上海三联书店 上海理工大学

出版与数字传播系

设 计 者 杨娇 吴昉

发布时间 2023 年 6 月

设计心语

时空轮转，再现老上海快速洗牌历程中的

青与美。

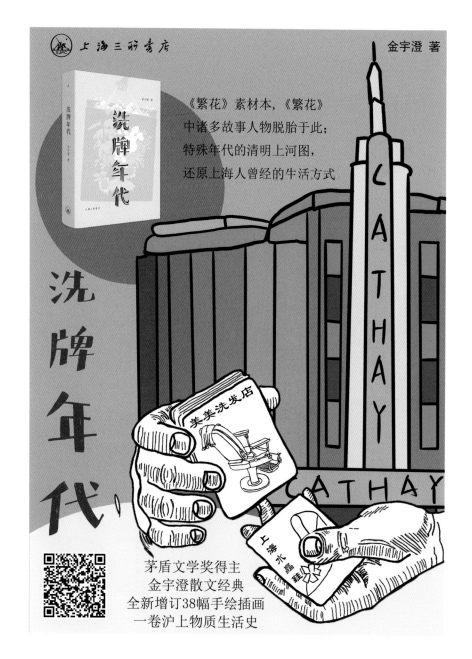

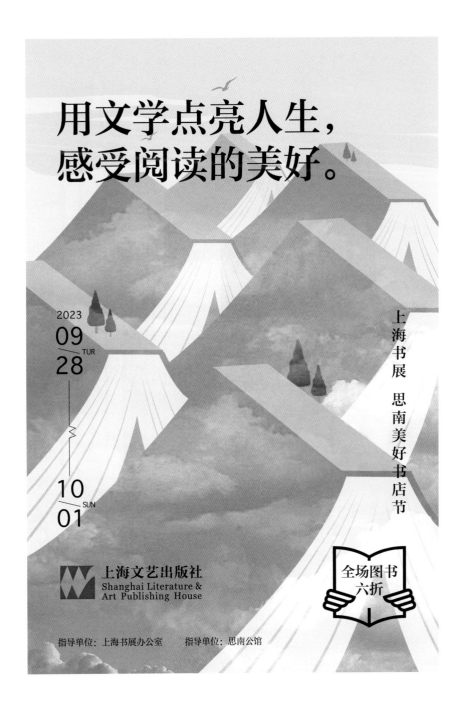

一等奖

海报名称 思南美好书店节

选送单位 上海文艺出版社

设 计 者 钱祯

发布时间 2023 年 9 月

设计心语

书海成林，自然养性。

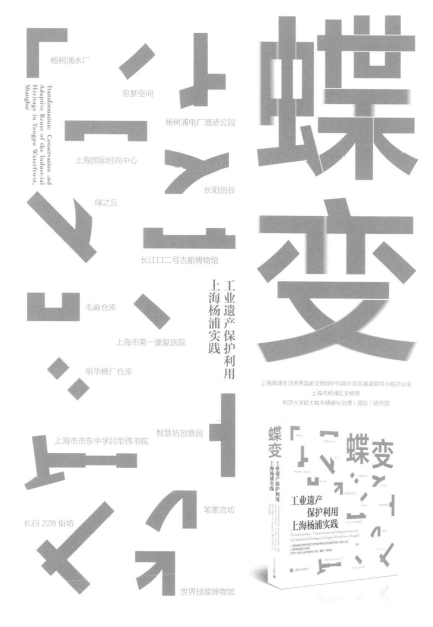

一等奖

海报名称 《蝶变》

选送单位 上海文化出版社

设 计 者 王伟

发布时间 2023 年 11 月

设计心语

工业遗产的精细化保护、利用和重生。

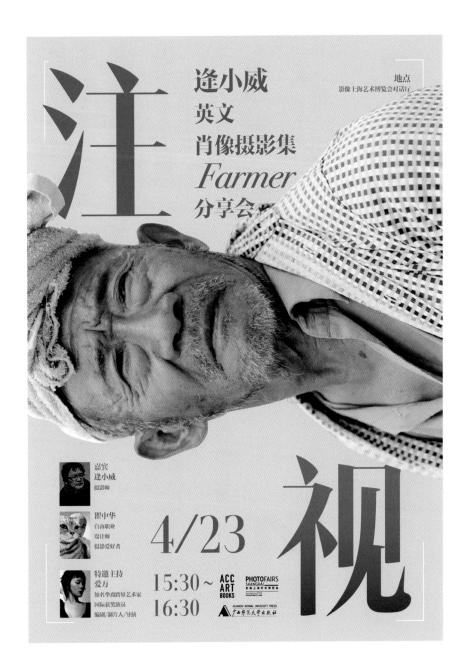

一等奖

海报名称 《注视》

选送单位 广西师范大学出版社（上海）
有限公司

设 计 者 侠舒玉晗

发布时间 2023 年 4 月

设计心语

顺着人物的视线看到海报的主题。

二等奖

海报名称 我自爱我的野草

 ——鲁迅诞辰周活动

选送单位 上海新华传媒连锁有限公司

设 计 者 卢辰宇

发布时间 2023 年 9 月

设计心语

以字为主，以图为辅，大字的"野草"
代表图书活动本身，而"野草"的图代
表图书活动赠送的手工花。

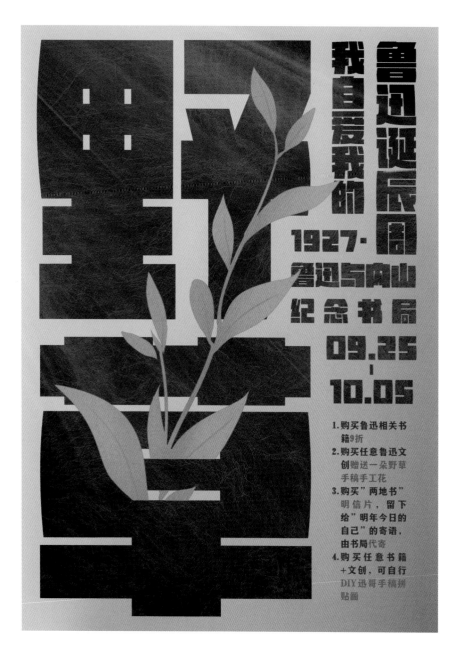

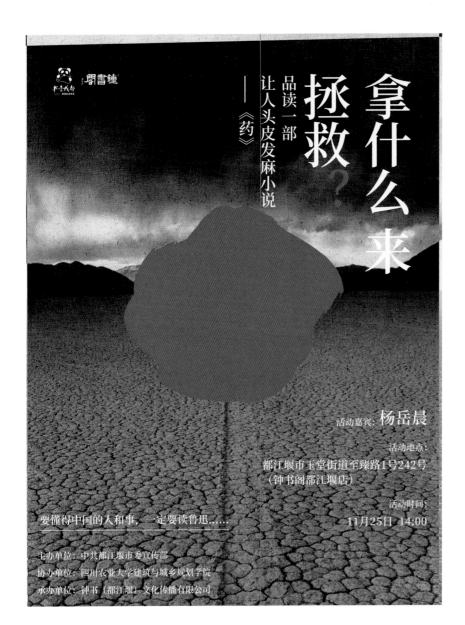

二等奖

海报名称　拿什么来拯救？

选送单位　上海钟书实业有限公司

设 计 者　王富浩

发布时间　2023 年 11 月

设计心语

拿什么来拯救内心的混乱？

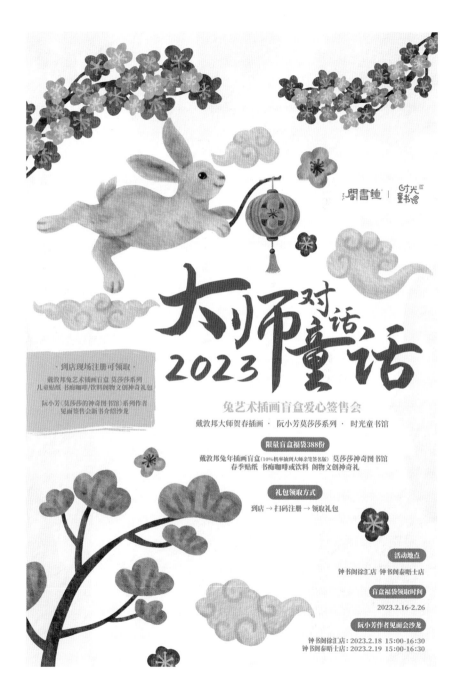

二等奖

海报名称 大师对话童话

选送单位 上海钟书实业有限公司

设 计 者 王富浩

发布时间 2023 年 2 月

设计心语

国画与童话的对谈。

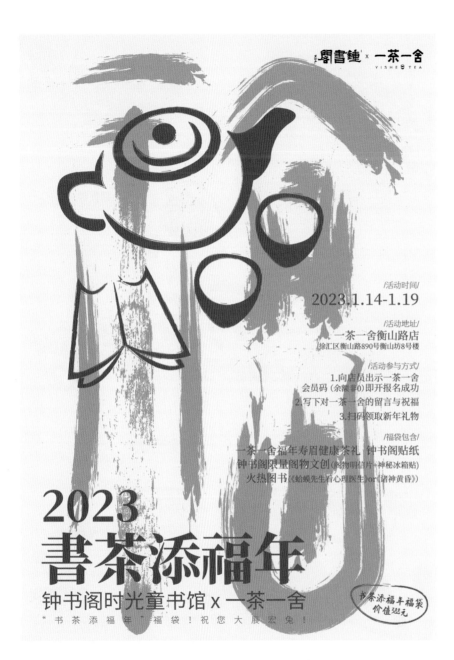

二等奖

海报名称 书茶添福年

选送单位 上海钟书实业有限公司

设 计 者 王富浩

发布时间 2023 年 1 月

设计心语

饮一杯茶，捧一卷书。

二等奖

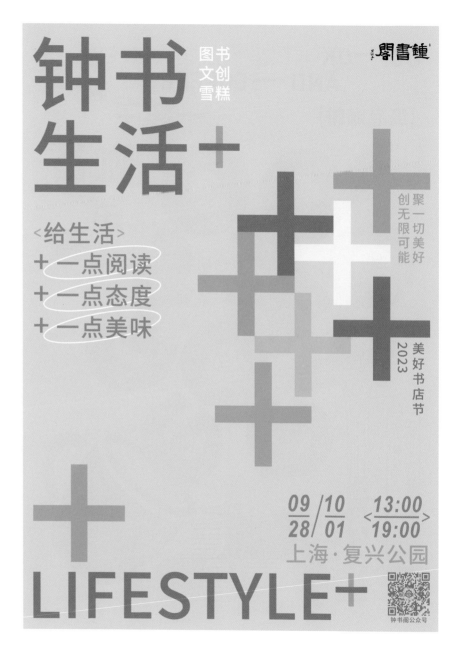

海报名称 "思南美好书店节"主海报

选送单位 上海钟书实业有限公司

设 计 者 邱琳

发布时间 2023年9月

设计心语

钟书生活＋，为生活＋无限可能。

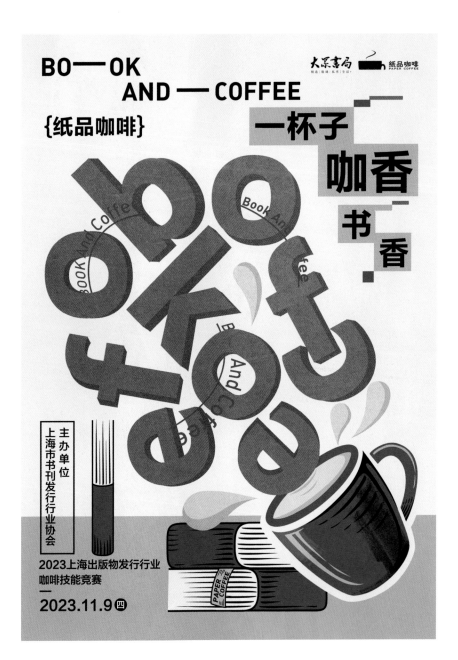

二等奖

海报名称 一杯子咖香书香

选送单位 上海大众书局文化有限公司

设 计 者 王若曼

发布时间 2023 年 11 月

设计心语

以咖啡和书为设计主题，咖啡和书的英文字母从咖啡杯中流淌出来，契合海报主题，倾斜构图，配合蓝橙对比很强的色调，画面显得活泼、动感。

二等奖

海报名称 每天一个冷知识

选送单位 上海大众书局文化有限公司

设 计 者 王若曼

发布时间 2023 年 11 月

设计心语

每日分享一篇有趣的冷知识，因此选了
几位科学家作为设计主元素；因为聚焦
有趣的知识，所以科学家的照片用艺术
手法进行了处理。

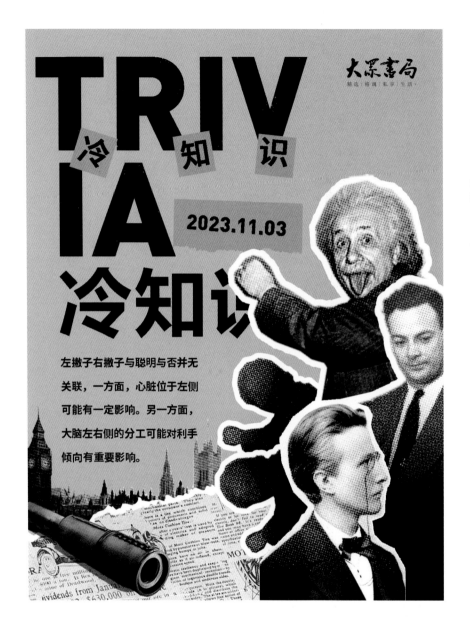

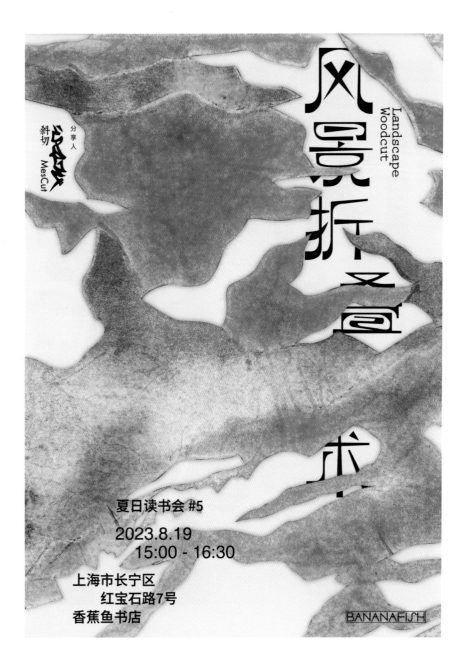

二等奖

海报名称 风景折叠术　夏日读书会

选送单位 上海版语文化传播有限公司

设 计 者 徐千千

发布时间 2023 年 8 月

设计心语

作品以木刻版画技法来进行主题创作，山的形状重叠起伏，木刻字体信息与风景交织、杂糅编排的海报设计也易引起读者对版画书籍装帧的兴趣。

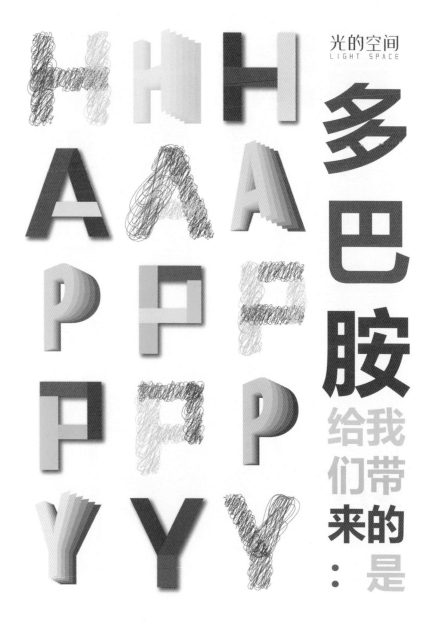

二等奖

海报名称 快乐多巴胺

选送单位 上海元真文化传媒有限公司

设 计 者 黄羽翔

发布时间 2023 年 7 月

设计心语

饱含活力感和快乐感的色彩，让大家一
起分泌多巴胺！

昆虫记

悦悦沙龙第449场

扫码报名活动

赵老师的
阅读书房

赵小华
少儿阅读指导专家
知名阅读推广人

3/11 六
19:00-20:30

YUEYUE
悦悦文化

地址：上海市杨浦区国权路525号 复华科技楼1.5层

二等奖

海报名称 《昆虫记》
选送单位 上海悦悦图书有限公司
设 计 者 张孝笑
发布时间 2023 年 3 月

设计心语

探索昆虫奥秘，感悟大自然的神奇与伟大。

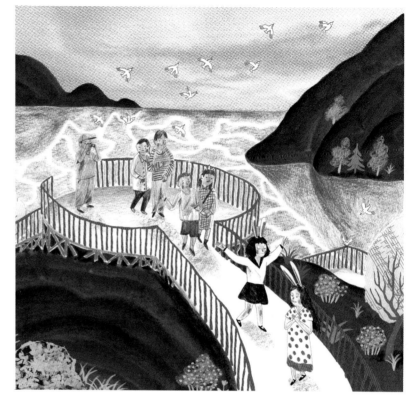

I Hear Everything Singing

一次不经意的伸手，就是人生改变的起点。

二等奖

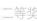 **海报名称** 在一起·融合绘本《我听见

万物的歌唱》

报送单位 上海教育出版社

设 计 者 赖玟伊

发布时间 2023 年 3 月

 PICTURES AND WORDS FROM CHINA

Foreign rights contact email: solene.xie@outlook.com

https://www.pictureswordschina.com/

设计心语

聆听书中人内心的波涛汹涌。

Little Mole and the Stars

微光也是一种光，照亮整个人生。

PICTURES AND WORDS FROM CHINA

Foreign rights contact email: solene.xie@outlook.com
https://www.pictureswordschina.com/

二等奖

海报名称 在一起·融合绘本《小鼹鼠与
星星》

选送单位 上海教育出版社

设 计 者 王慧

发布时间 2023 年 3 月

设计心语

善良不是天赋异禀，而是一种价值选择；
行善从不需刻意为之，而是愉快自然之举

Where Are You Going

每个不善于表达的孩子，也是独特的宝藏。

二等奖

海报名称 在一起·融合绘本《你要去

哪儿》

选送单位 上海教育出版社

设 计 者 赖玟伊

发布时间 2023 年 3 月

 PICTURES AND WORDS FROM CHINA

Foreign rights contact email: solene.xie@outlook.com
https://www.pictureswordschina.com/

设计心语

当周围人群表现出善意的时候，他改变
了自己与世界的沟通方式。

七个生活故事回旋
忌与盼、疑与信、罪与罚

他缺少的不是思考的时间，而是做决定的勇气。

二等奖

海报名称 伯恩哈德·施林克作品系列海报
——《周末》《夏日谎言》
《爱之逃遁》

选送单位 上海译文出版社

设 计 者 柴昊洲

发布时间 2023 年 4 月

设计心语

用刚直的线条表现德国作家的严谨严肃，
又用强烈明快的色彩表达作家所写内容的
戏剧感。

二等奖

海报名称　上海咖香洋溢世界

　　　　　　上海书香洋溢大地

选送单位　上海香港三联书店有限公司

设 计 者　钱雨洁

发布时间　2023 年 5 月

设计心语

百年百款咖啡器皿特展，咖啡文化与书香的交融，余味悠扬。

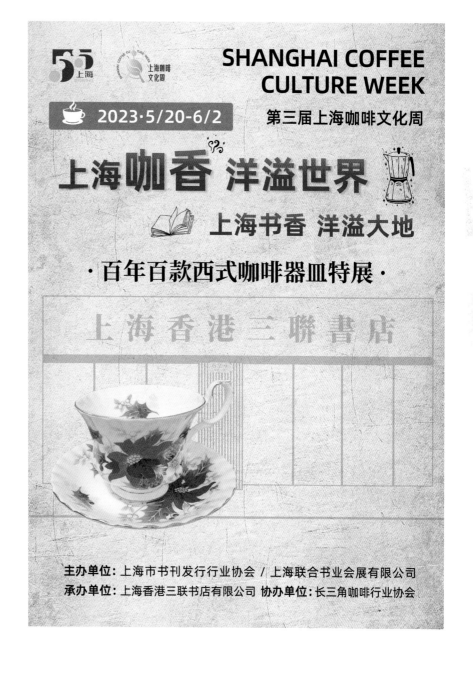

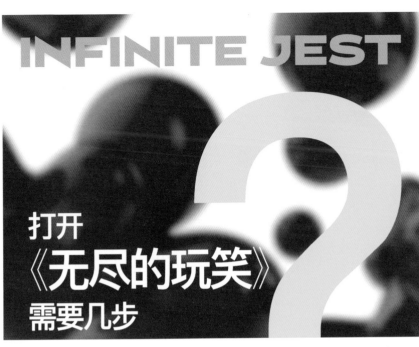

INFINITE JEST

打开
《无尽的玩笑》
需要几步

4.30 (Sun.)
15:00—16:30
单向空间 · 杭州良渚大谷仓店

嘉 宾
俞冰夏 ╳ 孔亚雷
本书译者 作家、译者

主 持
陈欢欢
责任编辑

报名二维码

二等奖

海报名称 打开《无尽的玩笑》需要几步？
选送单位 上海人民出版社 · 世纪文景
设 计 者 陈阳
发布时间 2023 年 4 月

设计心语

用鲜明的问号吸引视觉焦点，带着好奇探
索书籍本身。

二等奖

海报名称 本雅明的广播地图

选送单位 上海人民出版社·世纪文景

设 计 者 施雅文

发布时间 2023 年 8 月

设计心语

当本雅明拿起麦克风时，旧日柏林的日常生活和都市怪谈在听众耳边被激活，它们是如此别开生面、多姿多彩。

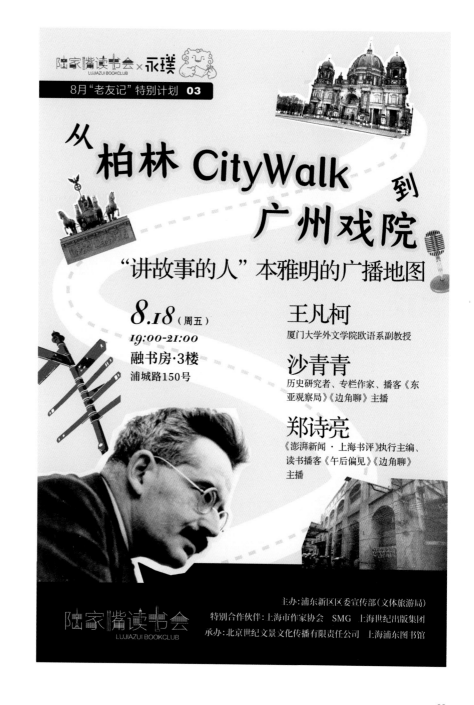

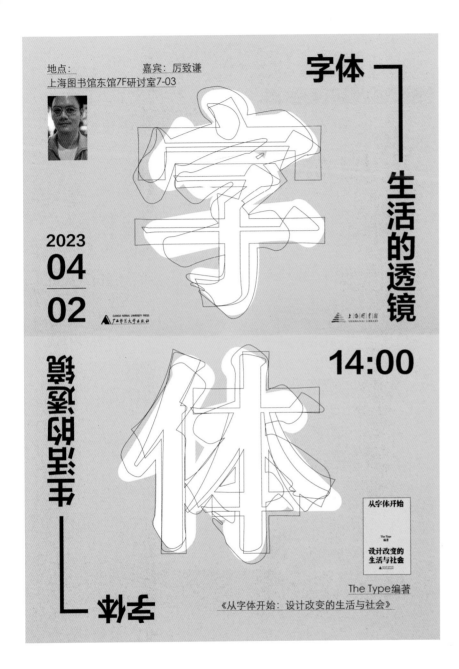

二等奖

海报名称　字体
　　　　　——生活的透镜
选送单位　广西师范大学出版社（上海）
　　　　　有限公司
设 计 者　侠舒玉晗
发布时间　2023 年 3 月

设计心语

用不同的字体叠加来体现中文的可能性。

二等奖

海报名称 AI 时代：我们如何谈论写诗
　　　　　和译诗

选送单位 广西师范大学出版社（上海）
　　　　　有限公司

设 计 者 侠舒玉晗

发布时间 2023 年 7 月

设计心语

纸的撕痕和电子感的波普点表现新旧时代的交替。

二等奖

海报名称　《金宇澄：细节与现场》

选送单位　广西师范大学出版社（上海）
　　　　　有限公司

设 计 者　侠舒玉晗

发布时间　2023 年 8 月

设计心语

用立体封面的感觉来突出海报主题。

珍藏时刻 方寸传情
DUOYUN BOOKS

珍藏时刻 方寸传情
DUOYUN BOOKS

三等奖

每报名称 珍藏时刻　方寸传情

选送单位 上海世纪朵云文化发展
　　　　　有限公司

设 计 者 黄玉洁

发布时间 2023 年 5 月

珍藏时刻 方寸传情
DUOYUN BOOKS

珍藏时刻 方寸传情
DUOYUN BOOKS

设计心语

方寸之间，爱有归宿。

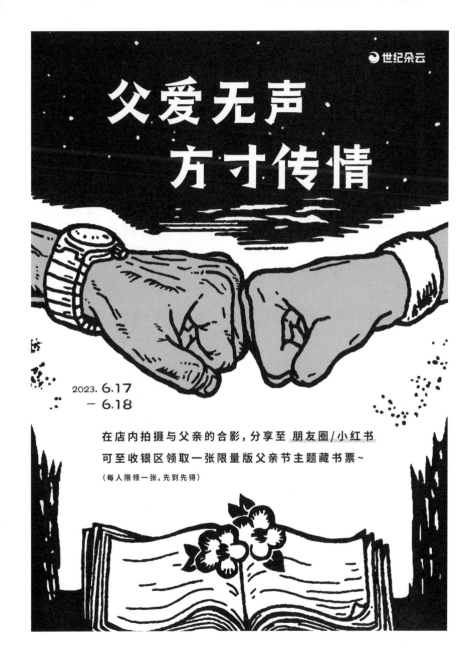

三等奖

海报名称 父爱无声　方寸传情
选送单位 上海世纪朵云文化发展
　　　　 有限公司
设 计 者 张艺璐
发布时间 2023 年 6 月

设计心语

父爱无声却充满力量和温度。

三等奖

海报名称 明制服饰相关域外汉籍浅说

选送单位 上海图书有限公司

设 计 者 刘翔宇

发布时间 2023 年 11 月

设计心语

书封、文字、版面色彩统一和谐。以一整套明制服饰为版面主体,直观展现活动内容。

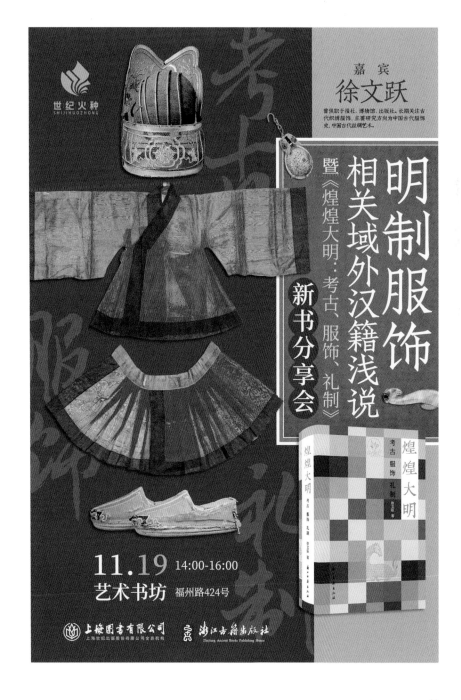

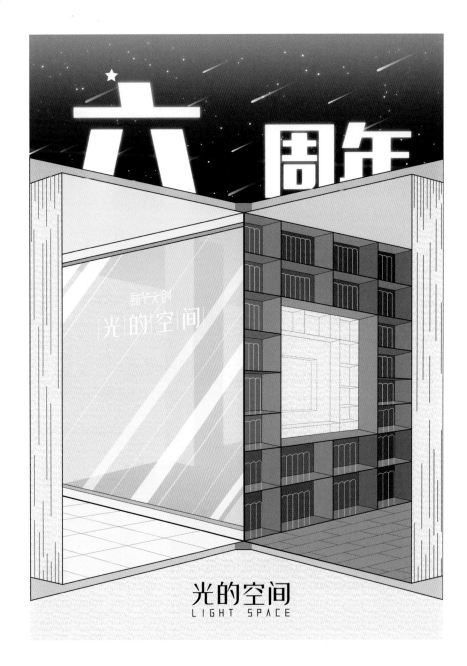

三等奖

海报名称 光的空间六周年

选送单位 上海元真文化传媒有限公司

设 计 者 黄羽翔

发布时间 2023 年 12 月

设计心语

在光的空间里，翻开一本书，感受光的
温暖。

三等奖

海报名称 元宵灯谜

选送单位 上海元真文化传媒有限公司

设 计 者 井仲旭

发布时间 2023 年 2 月

设计心语

华灯烁烁春风里。

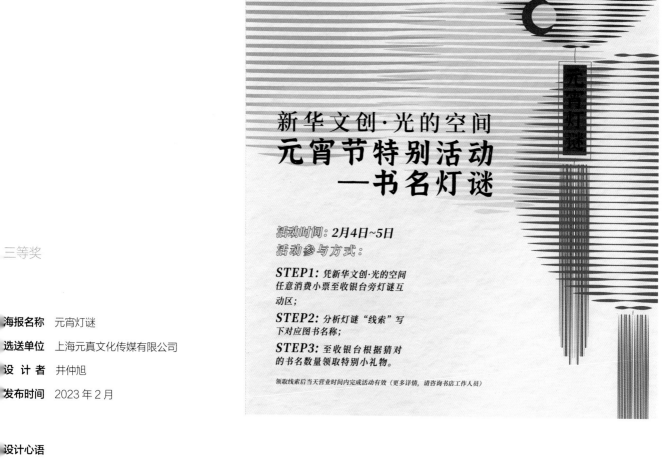

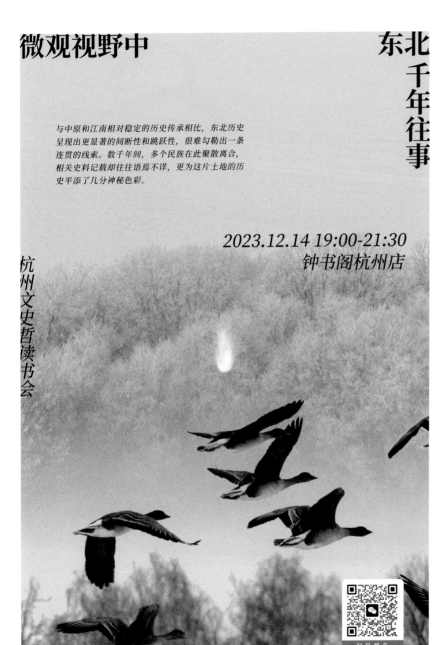

微观视野中

东北千年往事

与中原和江南相对稳定的历史传承相比，东北历史呈现出更显著的间断性和跳跃性，很难勾勒出一条连贯的线索。数千年间，多个民族在此聚散离合，相关史料记载却往往语焉不详，更为这片土地的历史平添了几分神秘色彩。

2023.12.14 19:00-21:30
钟书阁杭州店

杭州文史哲读书会

扫码报名

三等奖

海报名称 微观视野中东北千年往事

选送单位 上海钟书实业有限公司

设 计 者 王富浩

发布时间 2023 年 12 月

设计心语

严寒中的东北曾有火光跳动。

三等奖

海报名称 　《从看见到发现》

选送单位 　上海钟书实业有限公司

设 计 者 　王富浩

发布时间 　2023 年 9 月

设计心语

在深海中游动，在深海中发现。

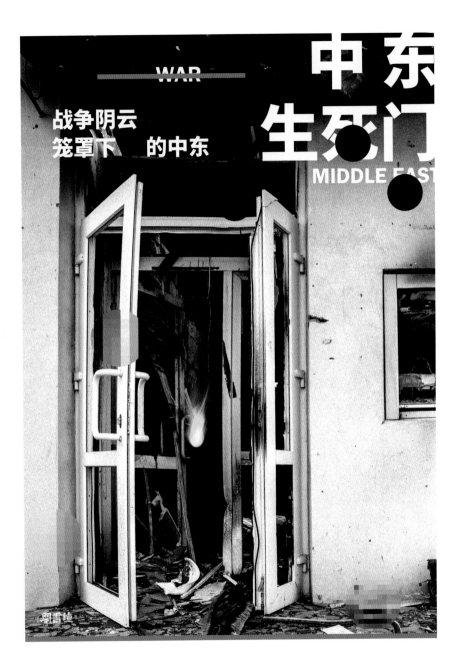

WAR

中东

战争阴云
笼罩下　的中东

生死门

MIDDLE EAST

三等奖

海报名称　《中东生死门》

选送单位　上海钟书实业有限公司

设 计 者　王富浩

发布时间　2023 年 11 月

设计心语

反对战争。

三等奖

海报名称 离开学校后，我开始
终身学习

选送单位 上海人民出版社·世纪文景

设 计 者 施雅文

发布时间 2023 年 12 月

设计心语

突破局限与边界，深入一个未知的领域。
终身学习让我们重新紧握"自我"的价值，
从单一走向多元，重新拥抱创造与鲜活。

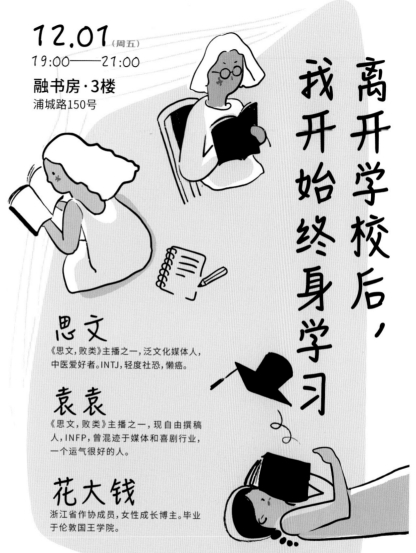

12.01 (周五)
19:00——21:00

融书房·3楼
浦城路150号

思文
《思文，败类》主播之一，泛文化媒体人，
中医爱好者。INTJ，轻度社恐，懒癌。

袁袁
《思文，败类》主播之一，现自由撰稿
人，INFP，曾混迹于媒体和喜剧行业，
一个运气很好的人。

花大钱
浙江省作协成员，女性成长博主。毕业
于伦敦国王学院。

离开学校后，我开始终身学习

陆家嘴读书会
LUJIAZUI BOOKCLUB

主办：浦东新区区委宣传部（文体旅游局）
特别合作伙伴：上海市作家协会　SMG　上海世纪出版集团
承办：北京世纪文景文化传播有限责任公司　上海浦东图书馆

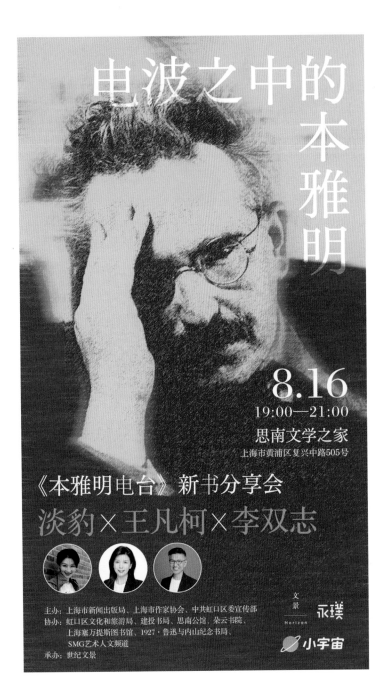

三等奖

海报名称 电波之中的本雅明

选送单位 上海人民出版社 · 世纪文景

设 计 者 施雅文

发布时间 2023 年 8 月

设计心语

隐去了个体化的表达，使读者更能沉浸其中。

三等奖

海报名称 谁能拒绝一场孤独又温柔的
幻想

选送单位 上海人民出版社·世纪文景

设 计 者 陈阳

发布时间 2023 年 4 月

设计心语

柔和的色调和渐隐渐现的边框，将不同
情节的插图汇聚到一起。

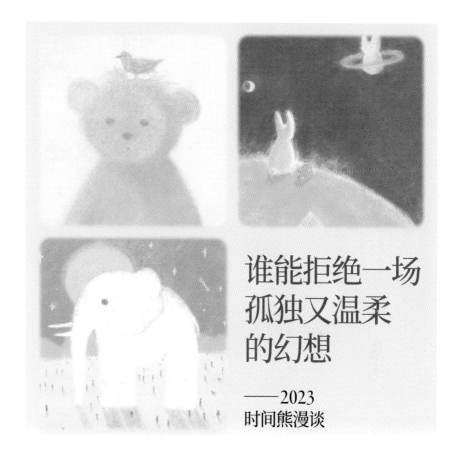

谁能拒绝一场
孤独又温柔
的幻想

——2023
时间熊漫谈

嘉 宾

戴锦华 **范 晔**
北京大学教授 北京大学教师、《百年孤独》译者

2023.4.14 (周五)
19:00—21:00
PAGEONE书店 五道口店2F

文景
Horizon 时间熊文化 PAGE ONE

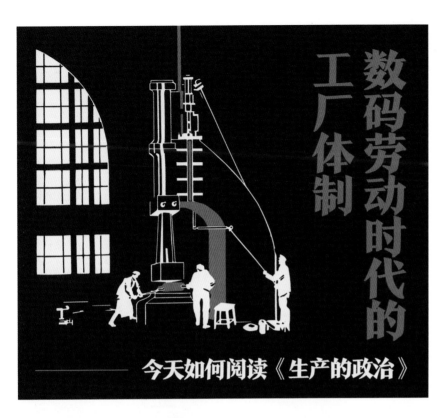

数码劳动时代的工厂体制

今天如何阅读《生产的政治》

沈原
清华大学教授

汪建华
中国人民大学副教授

张跃然
加州大学伯克利分校博士候选人

8.12 （周六）14:30—16:30

PAGEONE 五道口店 2F

三等奖

海报名称 数码劳动时代的工厂体制
选送单位 上海人民出版社 · 世纪文景
设 计 者 陈阳
发布时间 2023 年 8 月

设计心语

工业的浓重配色，加以鲜明的橘色，形成强烈反差。

三等奖

海报名称 于上海书展 品世纪好书

选送单位 上海云间世纪文化科技有限

公司

设 计 者 江伊婕

发布时间 2023 年 8 月

设计心语

阅读焕新思想，好书赋能人生。

遇见 不一样 和
的书 阅读
场域
—— UNFOLD
上海艺术书展
发展分享会

A Celebration of
Art Books since 2018

Shanghai
Art Book Fair

分享人

苏菲，2009年创办香蕉鱼
书店，2017年开始发起
UNFOLD上海艺术书展项
目，并担任上海艺术书展
策展人。

关暐，香蕉鱼书店&加餐面
包印社联合创办人，2018
年开始担任UNFOLD上海
艺术书展艺术总监。

2023.8.25
星期五 19:30 - 21:00

上海上生新所 茑屋书店
上海市长宁区延安西路1262号7号楼

BANANAFISH 上海上生新所 茑屋书店 art circle

三等奖

海报名称　遇见不一样的书和阅读场域
选送单位　上海版语文化传播有限公司
设 计 者　徐千千
发布时间　2023 年 8 月

设计心语

香蕉鱼书店的两位创办人在上生新所·茑
屋书店的分享会海报。海报用层叠的色
彩设计表现如何通过阅读来逐步营造和
谐的社区文化氛围。

三等奖

海报名称 平行交错

　　　　 —— 对于 Revue Faire 的

　　　　 回应 · 上海站

选送单位 上海版语文化传播有限公司

设 计 者 [法] Syndicat　关晦

发布时间 2023 年 2 月

设计心语

海报上黑白照片的这个物件是流行于 19 世纪的用两张普通照片呈现三维立体视觉效果的一个装置（立体眼镜）。用两个左右并排的普通照相机对准同样的方向各拍一张照片，再把这两张照片放在架子的左右两边，通过这个装置去观看照片。装置的中间有一个隔板，此结构下就能创造或还原人眼看真实事物的这样一种立体式。

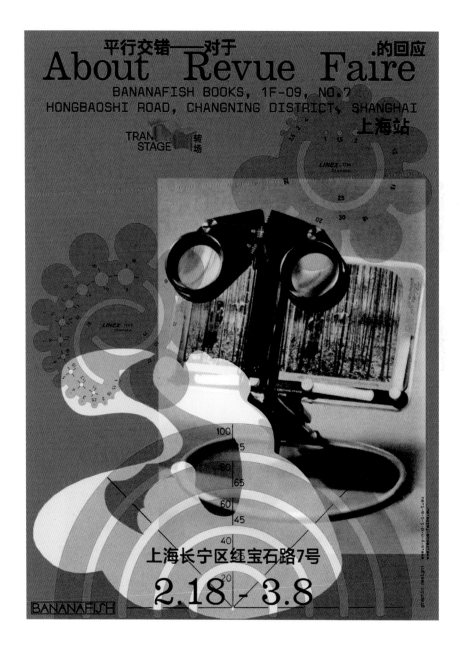

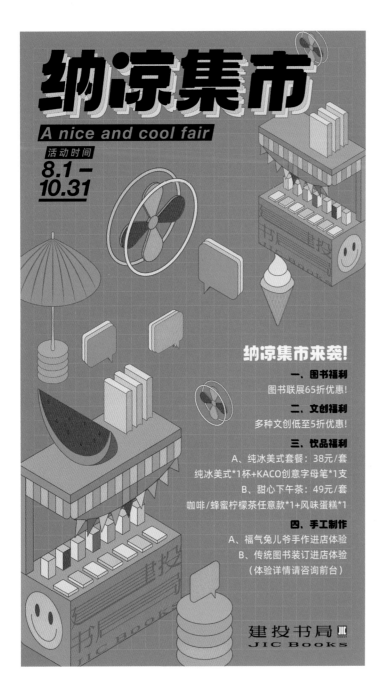

三等奖

海报名称 纳凉集市

　　　　　——建投书局暑期营销海报

选送单位 建投书店投资有限公司

设 计 者 周朝辉

发布时间 2023 年 8 月

设计心语

2.5D 的设计风格，明亮清新的色彩，打造图书集市的氛围感。

三等奖

海报名称 建投书局 x 字魂创意字库

　　　　　——"字"在生活字体展

选送单位 建投书店投资有限公司

设 计 者 黄微

发布时间 2023 年 7 月

设计心语

山城重庆·城市爬坡，艨艟巨舰逼江心，

巍峨高楼栉比邻，这——是重庆。

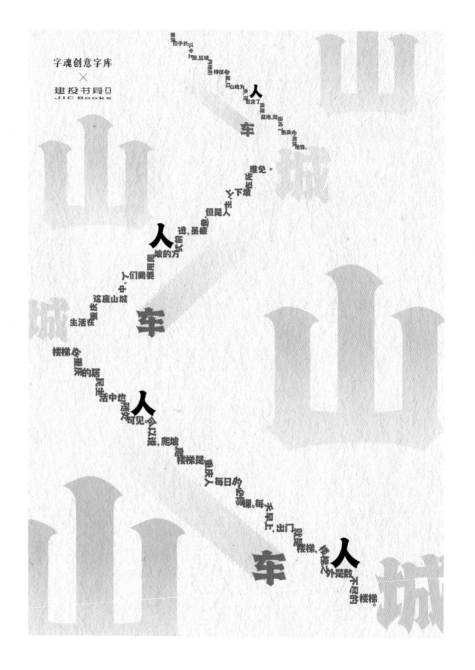

三等奖

海报名称 《繁花》（精装本）

选送单位 上海文艺出版社

设 计 者 钱祯

发布时间 2023 年 10 月

设计心语

封面虽然只是白色的，可是在我心目中，这本书不仅是有色彩的，还是精彩纷呈的！

三等奖

海报名称 微观生活史

选送单位 上海文化出版社

设 计 者 王伟

发布时间 2023 年 8 月

设计心语

感受日常生活状态下那些充满温度的
细节。

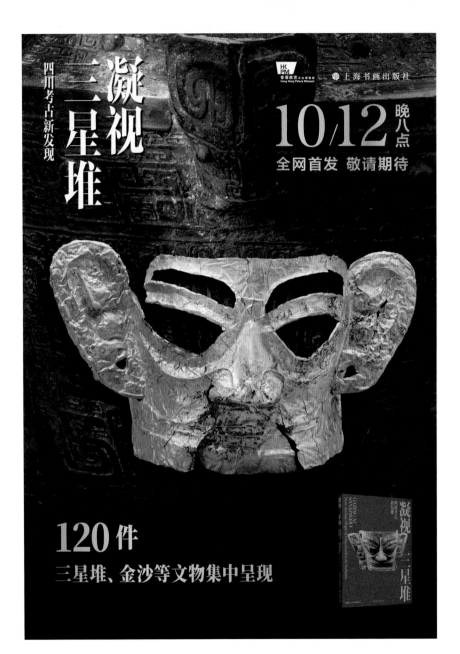

三等奖

海报名称 《凝视三星堆——四川考古
新发现》新书发布海报

选送单位 上海书画出版社

设 计 者 陈绿竞

发布时间 2023 年 10 月

设计心语

一束探索之光射入中国远古文明。

三等奖

海报名称 上海书画出版社读者开放日
海报

选送单位 上海书画出版社

设 计 者 陈绿竞

发布时间 2023 年 4 月

设计心语

欢迎莅临上海书画出版社，感受中国古
典文化艺术之美。

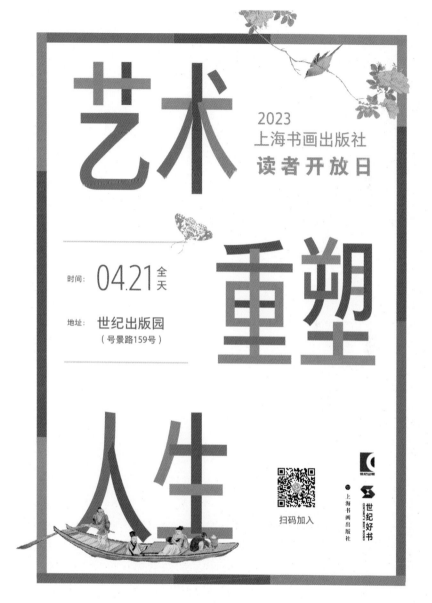

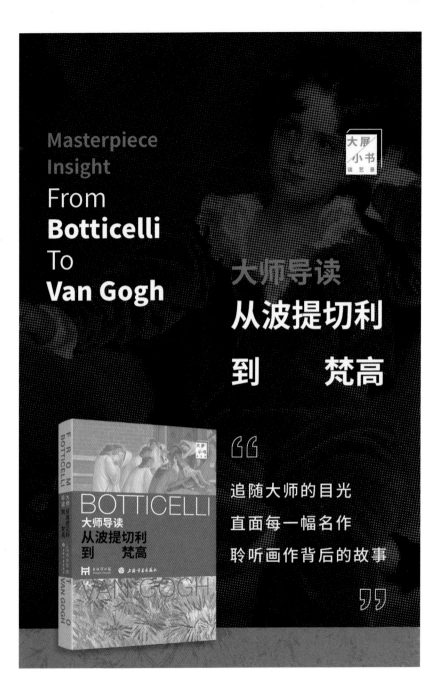

三等奖

海报名称 从波提切利到梵高：8 位
顶级高校明星导师带你看懂
西方绘画名作

选送单位 上海书画出版社

设 计 者 钮佳琦

发布时间 2023 年 11 月

设计心语

让我们跟随专业学者，聆听富有感染力
与洞见的解读，近距离欣赏并品味经典
作品，倾听大师作品所带来的几百年来
的回响。

三等奖

每报名称 《浣熊开书店》

选送单位 华东师范大学出版社

设 计 者 冯逸珺

发布时间 2023 年 4 月

设计心语

点燃孩子心中的阅读之光。

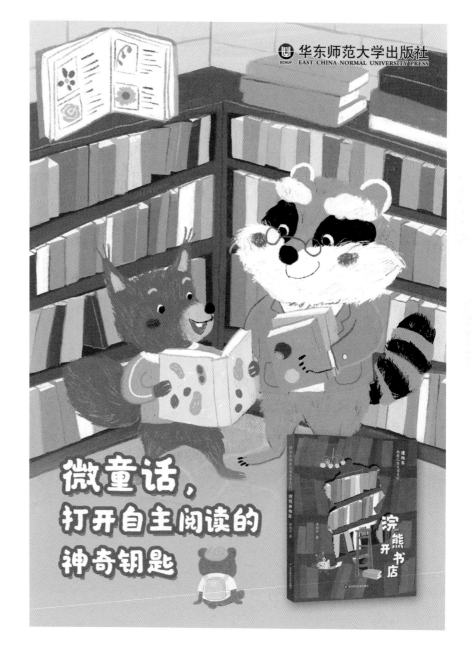

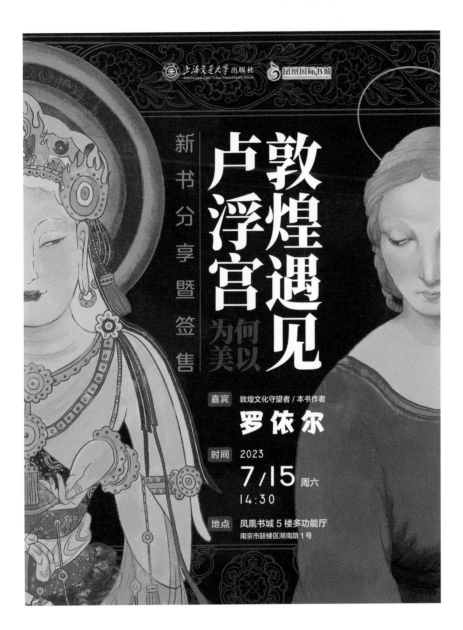

三等奖

海报名称 《敦煌遇见卢浮宫》新书
分享暨签售海报

选送单位 上海交通大学出版社

设 计 者 陈燕静

发布时间 2023 年 7 月

设计心语

在卢浮宫与敦煌的梦幻联动中，开启一
场横跨东西的艺术碰撞实验。

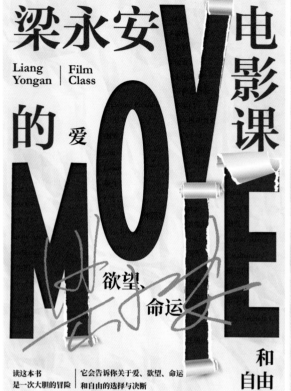
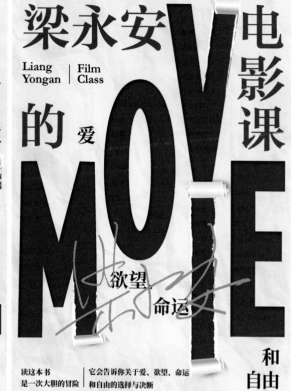

三等奖

海报名称 《梁永安的电影课》

选送单位 东方出版中心

设 计 者 钟颖

发布时间 2023 年 10 月

设计心语

从电影的视角看懂爱、欲望与命运。

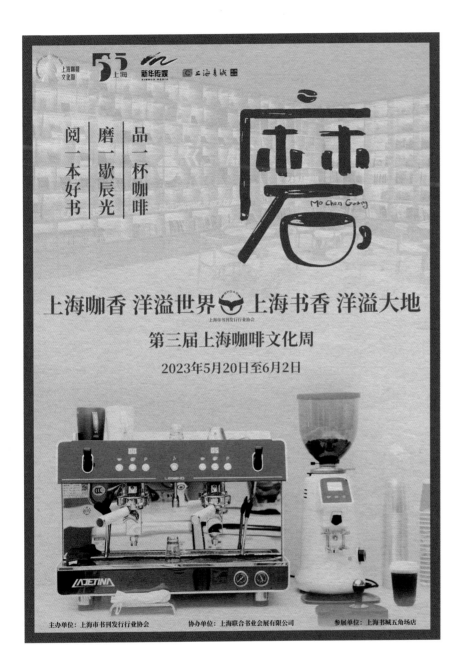

优秀奖

海报名称　上海新华·咖啡·磨辰光

选送单位　上海新华传媒连锁有限公司

设 计 者　杭旭峰

发布时间　2023 年 5 月

设计心语

品一杯咖啡，磨一歇辰光，阅一本好书。

优秀奖

每报名称 一条多伦路　百年上海滩

选送单位 上海新华传媒连锁有限公司

设 计 者 沙莎

发布时间 2023 年 12 月

设计心语

一场活动，一条马路，体验百年上海历史。

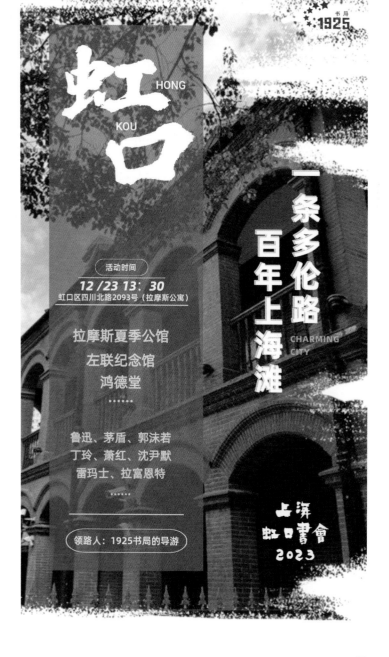

优秀奖

海报名称 书旅奇缘

选送单位 上海新华传媒连锁有限公司

设 计 者 任飞飞

发布时间 2023 年 5 月

设计心语

阅读让我们站得更高，看得更远。

优秀奖

海报名称　见证影像里的中国：

　　　　　　《柯达杂志》

选送单位　上海图书有限公司

设 计 者　刘翔宇

发布时间　2023 年 9 月

设计心语

海报选用《柯达杂志》的帆船元素特写
展示，独特的设计风格展现了那个年代
影像里的中国，贴合展览主题。

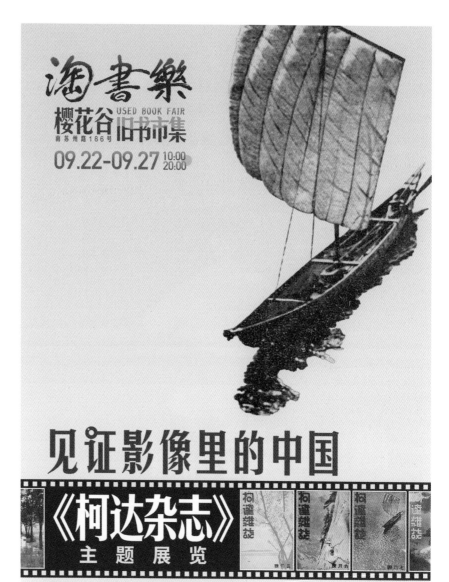

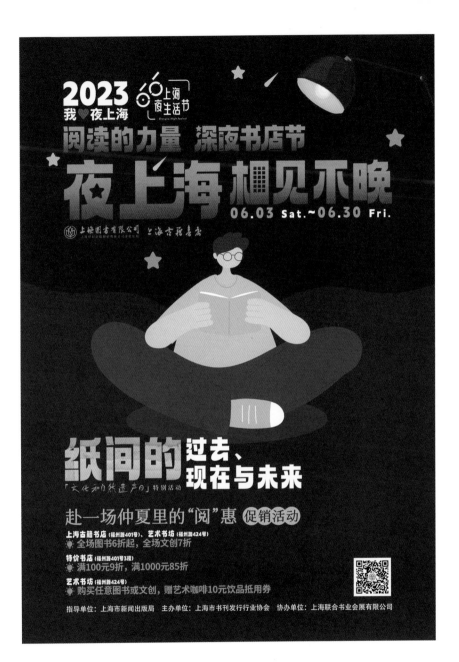

优秀奖

海报名称 夜上海相见不晚

　　　　　──纸间的过去、现在与未来

选送单位 上海图书有限公司

设 计 者 刘翔宇

发布时间 2023 年 6 月

设计心语

主题文字经过重新设计，元素和版面配色相呼应，展现人与夜读的关系。

大零号湾图书馆
GRAND NEOBAY LIBRARY

上海图书有限公司
上海世纪出版股份有限公司全资机构

05.01 周一 13:30-15:00 四楼报告厅

了不起的化学

刘朋昕

研究员
上海科技大学物质科学与技术学院课题组长
博士生导师

优秀奖

海报名称 了不起的化学

选送单位 上海图书有限公司

设 计 者 刘翔宇

发布时间 2023 年 5 月

设计心语

看到实验仪器就联想到化学,紧扣活动
主题,独特配色让读者一目了然。

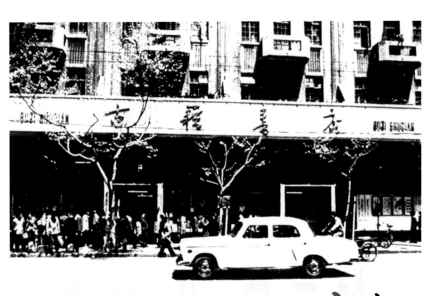

上世纪五六十年代的古籍书店一瞥

时间：5月7日（周日）14:00-16:00
地点：上海古籍书店（福州路401号）

吴 格
复旦大学教授

世纪火种
SHIJIHUOZHONG

海上博雅
第240期

艺苑美术节
2023年"世界读书日"系列活动

上海图书有限公司
上海世纪出版股份有限公司金浦机构

中华书局

优秀奖

海报名称 上世纪五六十年代的古籍
书店一瞥

选送单位 上海图书有限公司

设 计 者 刘翔宇

发布时间 2023 年 5 月

设计心语

以上海古籍书店门头老照片为元素进行
版面设计，突出活动主题。

优秀奖

海报名称 淘书乐 · 樱花谷旧书市集

选送单位 上海图书有限公司

设 计 者 刘翔宇

发布时间 2023 年 9 月

设计心语

在主题文字设计上展现旧书流动的特点，
各种图书作为底纹体现旧书丰富的品类，
上下飞舞的图书展现了淘书的乐趣。

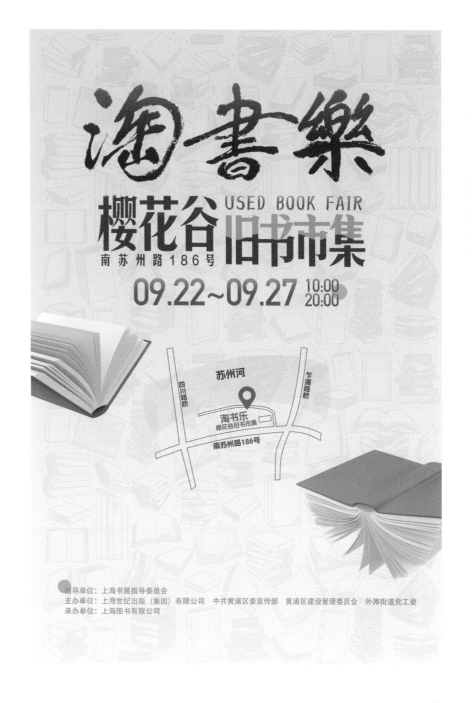

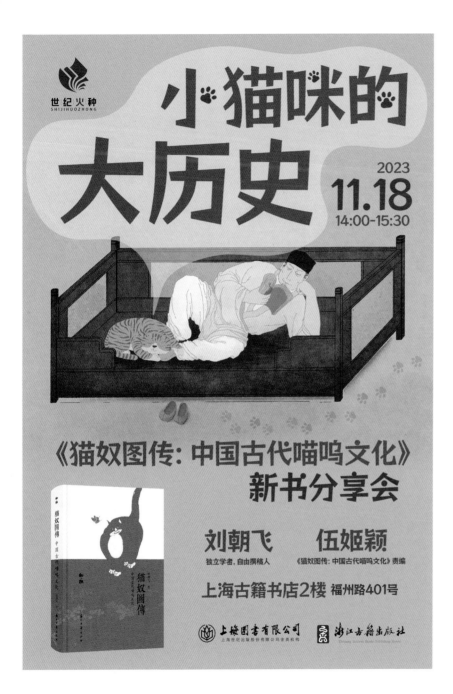

优秀奖

海报名称 小猫咪的大历史

选送单位 上海图书有限公司

设 计 者 刘翔宇

发布时间 2023 年 11 月

设计心语

海报设计用有趣的插画元素展现了中国古代猫咪与人相处的场景，在贴合分享会主题的同时亦让读者忍俊不禁、印象深刻。

海报名称 在一百多年前，知识能够

改变命运吗

选送单位 上海图书有限公司

设 计 者 刘翔宇

发布时间 2023 年 9 月

设计心语

复旦大学老校长李登辉是近代中国教育的代表人物。从海报上的人物联想到知识和教育，突出活动主题。

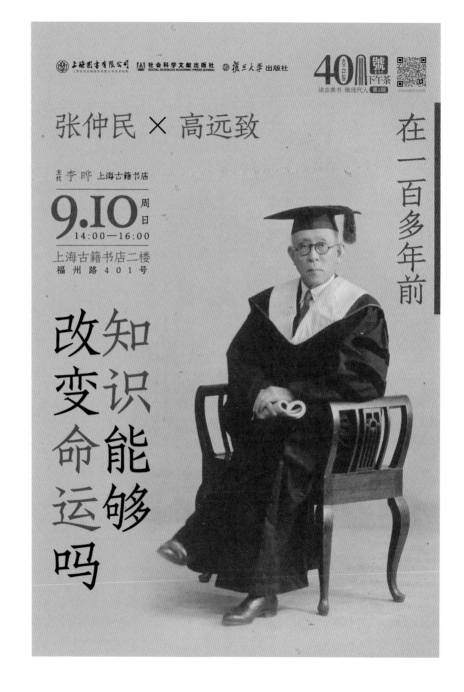

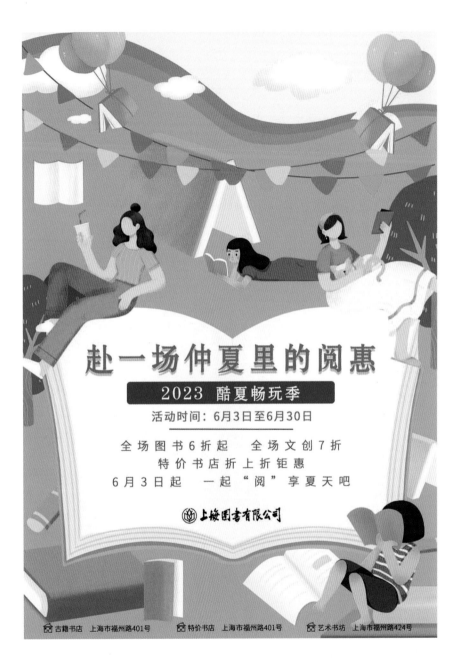

优秀奖

海报名称 赴一场仲夏里的阅惠

选送单位 上海图书有限公司

设 计 者 顾佳妮

发布时间 2023 年 6 月

设计心语

以高饱和度绿为主色，营造出在书海集
市畅游的轻松舒适氛围。

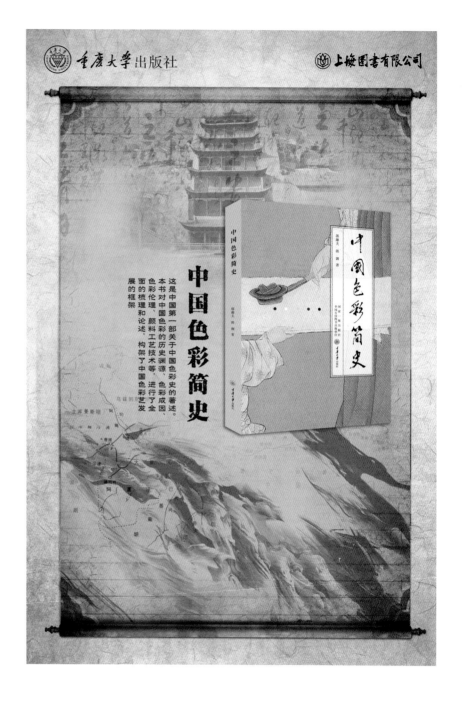

优秀奖

海报名称 《中国色彩简史》

选送单位 上海图书有限公司

设 计 者 顾佳妮

发布时间 2023 年 8 月

设计心语

用海报的设计体现中国色彩发展的历史，
大自然的颜色经过历史的沉淀研磨出的
中国颜色。

优秀奖

海报名称　2023 美好书店节海报
选送单位　上海外文图书有限公司
设 计 者　高辰文
发布时间　2023 年 9 月

设计心语

愉悦的色彩与图形。

优秀奖

海报名称 申爱阅读在书店

报送单位 上海外文图书有限公司

设计者 高辰文

发布时间 2023 年 4 月

设计心语

阅读在上海。

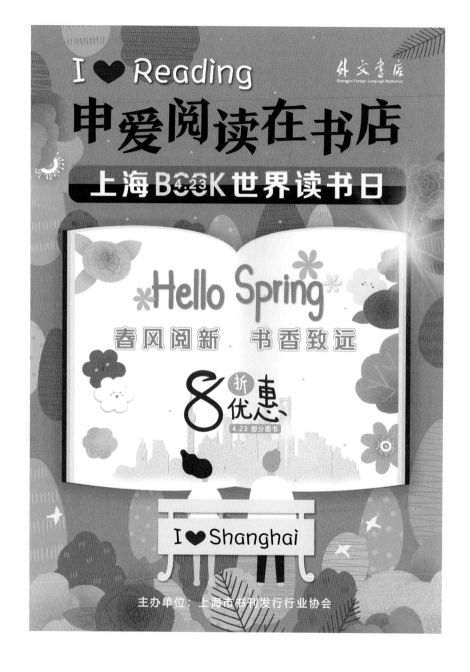

THE
BEAUTY
OF
BOOK
POSTERS

2022-2023

上海书业最美书海报获奖作品展

暨《最美书海报——2022上海书业海报评选获奖作品集》首发

7/14 ▶ 7/28

主办单位
上海市书刊发行行业协会

协办单位
上海联合书业会展有限公司
上海教育出版社有限公司

承办单位
上海外文图书有限公司

展览地址 福州路390号上海外文书店三楼中外艺嘉文化空间

优秀奖

海报名称	上海书业最美书海报获奖作品展
选送单位	上海外文图书有限公司
设计者	高辰文
发布时间	2023 年 7 月

设计心语

用书的元素作为背景。

优秀奖

海报名称 校园书展

选送单位 上海外文图书有限公司

设 计 者 高辰文

发布时间 2023 年 3 月

设计心语

书展进校园。

优秀奖

海报名称 "新时代　新阅读"系列
读书活动

选送单位 上海世纪朵云文化发展有限
公司

设 计 者 张艺璐

发布时间 2023 年 4 月

设计心语

世界读书日一起读书吧。

优秀奖

海报名称 2023 上海出版物发行行业

咖啡技能竞赛

选送单位 上海世纪朵云文化发展有限

公司

设 计 者 张艺璐

发布时间 2023 年 11 月

设计心语

世界读书日一起读书吧。书香中的咖啡
竞赛。

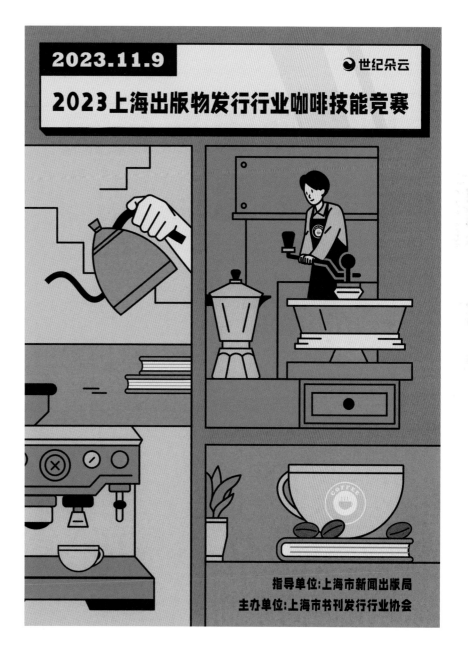

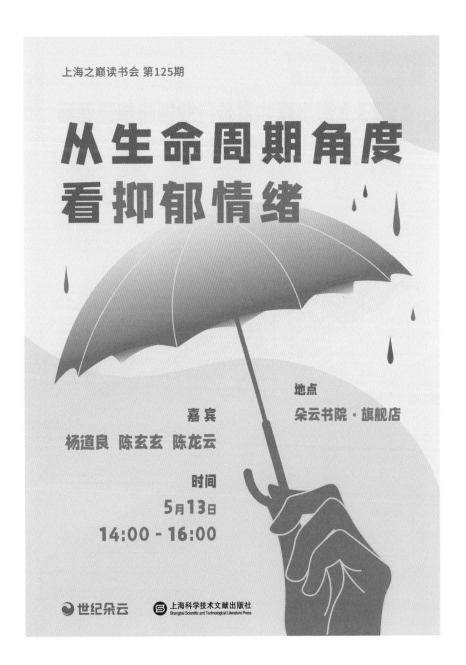

优秀奖

海报名称 从生命周期角度看抑郁情绪

选送单位 上海世纪朵云文化发展有限

公司

设 计 者 张艺璐

发布时间 2023 年 5 月

设计心语

关注抑郁情绪。

尤秀奖

海报名称 跟着树一起迎接春天吧

选送单位 上海世纪朵云文化发展有限
公司

设 计 者 张艺璐

发布时间 2023 年 3 月

设计心语

在树与书中迎接春天。

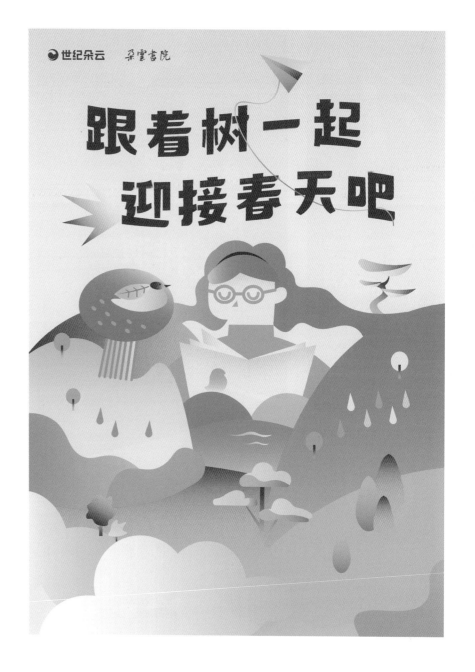

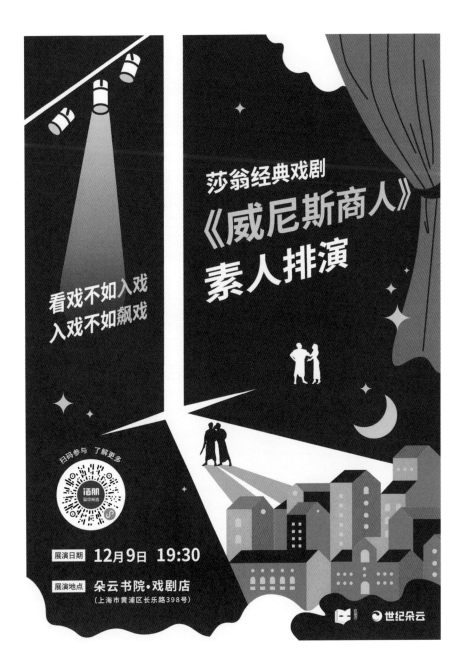

优秀奖

海报名称 莎翁经典戏剧《威尼斯商人》
素人排演

选送单位 上海世纪朵云文化发展有限
公司

设 计 者 张艺璐

发布时间 2023 年 12 月

设计心语

看戏不如入戏，入戏不如飙戏。

优秀奖

海报名称 写一首诗为诗歌店庆生

选送单位 上海世纪朵云文化发展有限

公司

设 计 者 张艺璐

发布时间 2023 年 12 月

设计心语

与你的诗一同度过的，诗歌店的第四年。

优秀奖

海报名称 夜里厢　来白相
　　　　　——思南书局端午节特别
　　　　　"夜"活动

选送单位 上海世纪朵云文化发展有限
　　　　　公司

设 计 者 张艺璐

发布时间 2023 年 6 月

设计心语

夜里厢的思南书局也很好白相。

海报名称　重塑中文新诗
　　　　　——"香樟木诗丛"诗歌分享
　　　　　暨签售会

选送单位　上海世纪朵云文化发展有限
　　　　　公司

设 计 者　张艺璐

发布时间　2023 年 5 月

设计心语

与嘉宾一起重塑中文新诗。

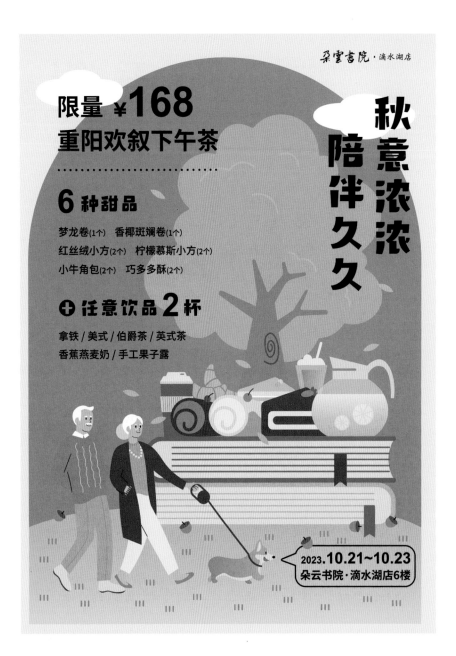

THE
BEAUT
O
BOO
POSTER

优秀奖

海报名称　重阳节：秋意浓浓　陪伴久久

选送单位　上海世纪朵云文化发展有限

　　　　　公司

设 计 者　张艺璐

发布时间　2023 年 10 月

设计心语

重阳欢叙，书香浓郁。

优秀奖

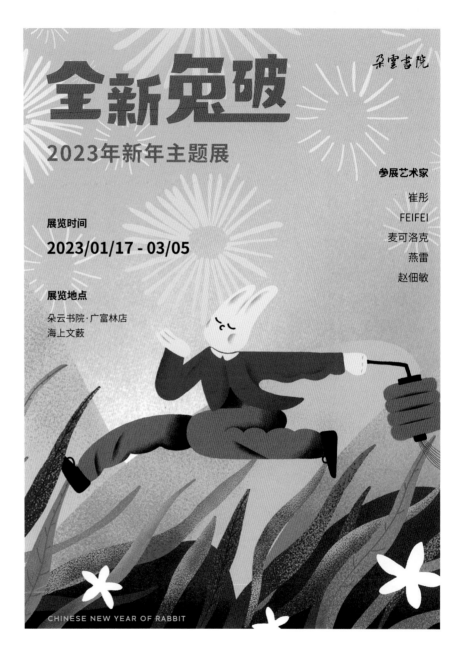

海报名称　全新"兔"破

选送单位　上海世纪朵云文化发展有限

　　　　　　公司

设 计 者　黄玉洁

发布时间　2023 年 1 月

设计心语

此时新开始，此刻新生活。

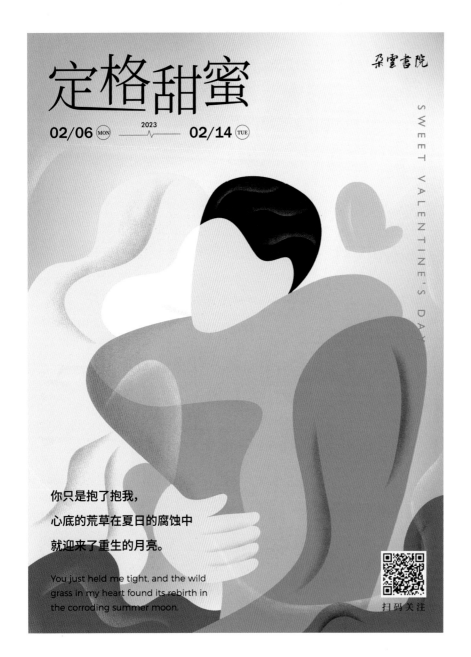

优秀奖

海报名称 定格甜蜜

选送单位 上海世纪朵云文化发展有限

公司

设 计 者 黄玉洁

发布时间 2023 年 2 月

设计心语

拥抱是爱的语言。

优秀奖

海报名称 想象力之旅

选送单位 上海世纪朵云文化发展有限

公司

设 计 者 黄玉洁

发布时间 2023 年 3 月

设计心语

孩子的想象是他们内心世界的翅膀。

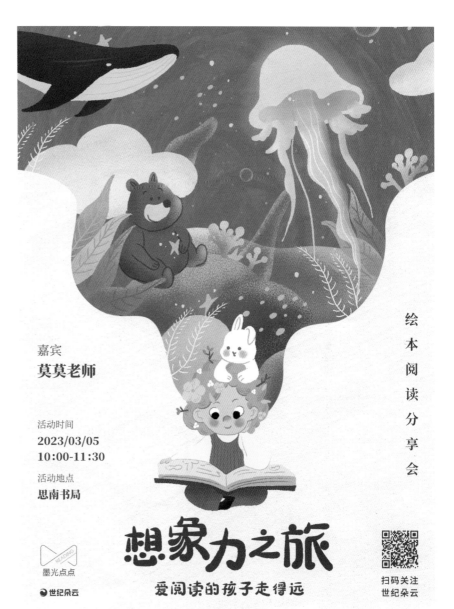

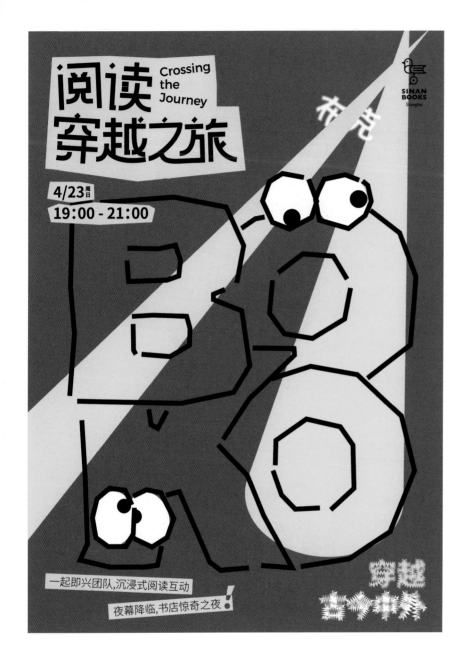

优秀奖

海报名称 阅读穿越之旅

选送单位 上海世纪朵云文化发展有限

公司

设 计 者 黄玉洁

发布时间 2023 年 4 月

设计心语

在书的世界里，感受一场奇幻之旅。

尤秀奖

海报名称 云端音乐会

　　　　——巴赫的 LOGO

选送单位 上海世纪朵云文化发展有限

　　　　公司

设 计 者 黄玉洁

发布时间 2023 年 2 月

设计心语

严格和均衡的美。

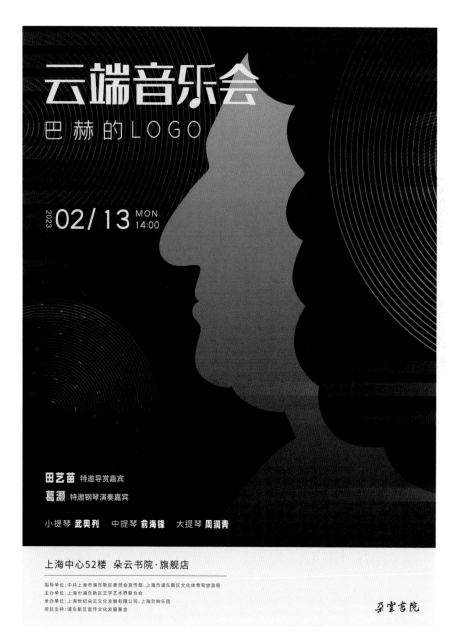

思南经典诵读会 第193期 世纪朵云

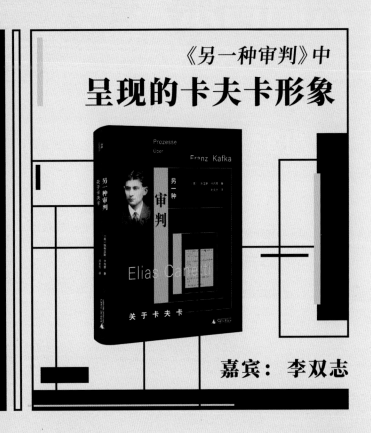

《另一种审判》中

呈现的卡夫卡形象

嘉宾：李双志

2023/3/17

19:00-20:30

思南书局·上海·复兴中路517号

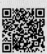

扫码关注
世纪朵云

优秀奖

海报名称 《另一种审判》中呈现的
卡夫卡形象

选送单位 上海世纪朵云文化发展有限
公司

设 计 者 宋立

发布时间 2023 年 3 月

设计心语

审视世界的黑与白。

音乐
乐图

9/17
14:00-15:00

之 感受阿卡贝拉人声艺术的魅力

Do1aa Workshop

世纪朵云

活动地点：
朵云书院·滴水湖店

活动嘉宾：
朵拉 & 美爱融合人声乐团

海报名称 音乐拼图之感受阿卡贝拉
人声艺术的魅力

选送单位 上海世纪朵云文化发展有限
公司

设 计 者 宋立

发布时间 2023 年 9 月

设计心语

聆听最纯粹的歌声。

优秀奖

海报名称 诗歌的相遇

选送单位 上海世纪朵云文化发展有限

公司

设 计 者 宋立

发布时间 2023 年 12 月

设计心语

从不同角度理解保罗·策兰。

优秀奖

海报名称 时光不语　叶落成诗

选送单位 上海世纪朵云文化发展有限

公司

设 计 者 宋立

发布时间 2023 年 12 月

设计心语

在落叶消逝前，捎去留言。

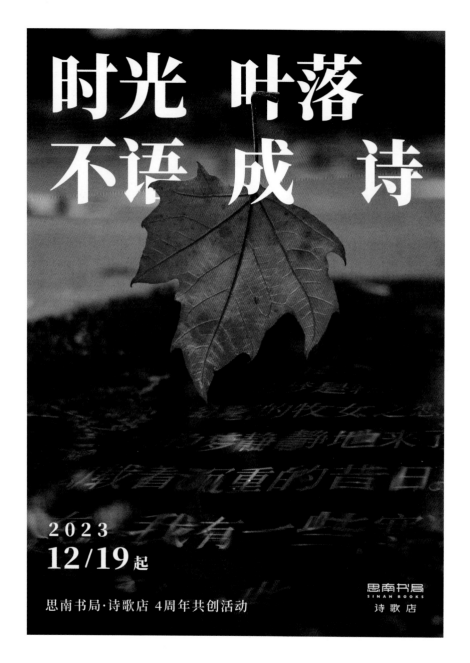

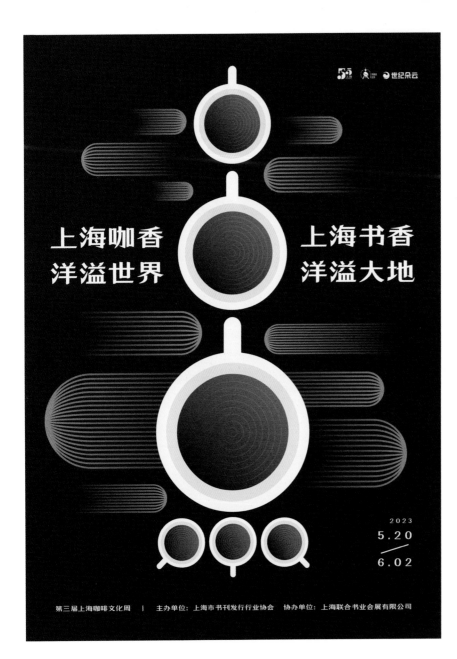

优秀奖

海报名称 上海咖香洋溢世界
上海书香洋溢大地

选送单位 上海世纪朵云文化发展有限
公司

设 计 者 宋立

发布时间 2023 年 5 月

设计心语

上海的咖啡情结。

尤秀奖

每报名称　文明与文化同行

选送单位　上海世纪朵云文化发展有限

　　　　　　公司

设 计 者　宋立

发布时间　2023 年 5 月

设计心语

文明的心绽放文化的光。

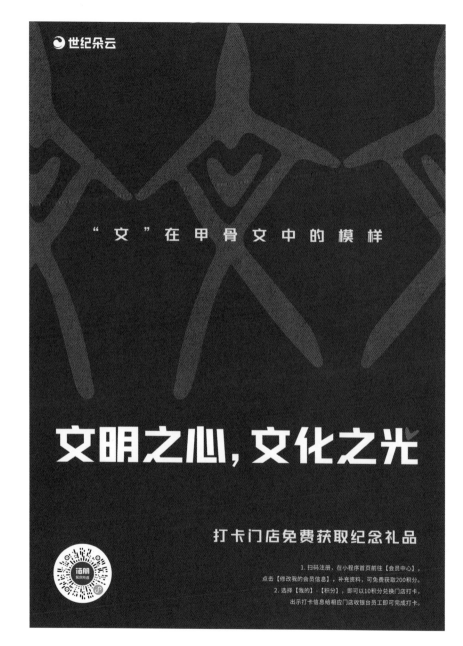

洛伦佐·席尔瓦 | 菲利普·韦斯 | 马济民（萨尔瓦多·马利纳罗）| 索南才让 | 方岩

优秀奖

海报名称 在书的世界打开世界的书

选送单位 上海世纪朵云文化发展有限

公司

设 计 者 宋立

发布时间 2023 年 8 月

设计心语

每个章节都有精彩的故事。

优秀奖

海报名称 读书破卷

选送单位 上海世纪朵云文化发展有限
公司

设 计 者 屈京菲

发布时间 2023 年 11 月

设计心语

读书破卷如同在滴水湖上乘风破浪。

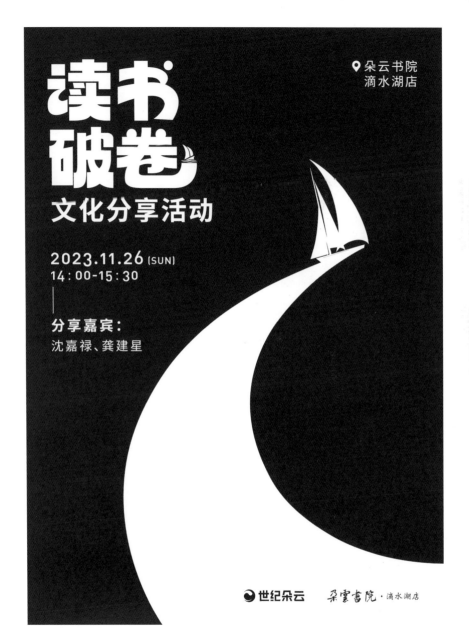

优秀奖

海报名称 阅读迎新观日出

选送单位 上海世纪朵云文化发展有限

公司

设 计 者 屈京菲

发布时间 2023 年 12 月

设计心语

让绘本阅读在新年黎明破晓的曙光中点
燃新一年的梦想。

尤秀奖

海报名称 2023 年上海书展海报

选送单位 上海香港三联书店有限公司

设 计 者 徐静怡

发布时间 2023 年 8 月

设计心语

将高楼林立的城市风情展露笔尖，汇聚
成书香上海的一道缩影。

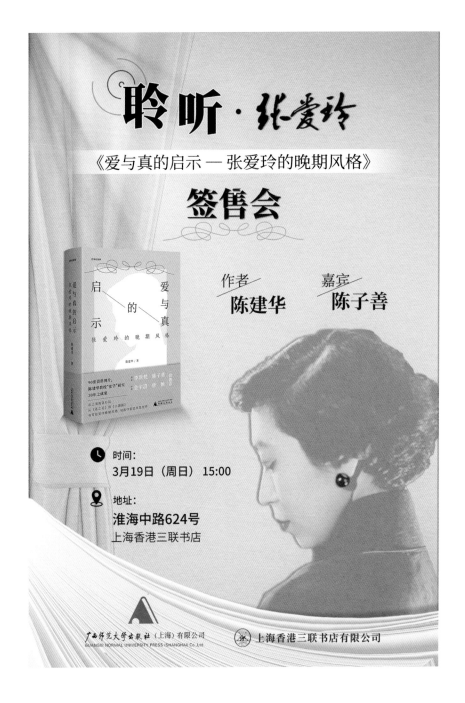

优秀奖

海报名称 聆听·张爱玲
 ——《爱与真的启示》
 签售会
选送单位 上海香港三联书店有限公司
设 计 者 钱雨洁
发布时间 2023 年 3 月

设计心语

写实与超写实主义，聆听张爱玲晚期
风格。

优秀奖

海报名称 保持精进 "读"是向上

选送单位 上海大隐书局有限公司

设 计 者 潘晓雯

发布时间 2023 年 5 月

设计心语

阅读是开启智慧的钥匙。我们需要不断
学习，不断进步，不断超越自我，实现
自身价值。

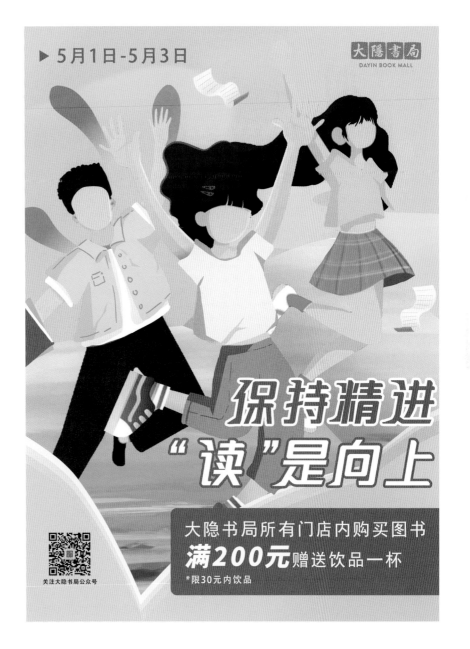

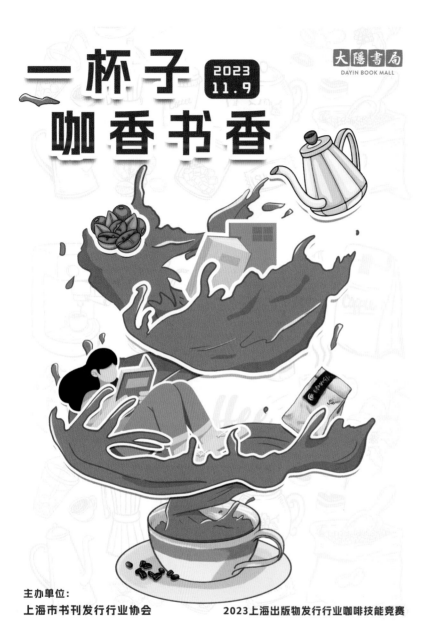

海报名称　一杯子咖香书香

选送单位　上海大隐书局有限公司

设 计 者　潘晓雯

发布时间　2023 年 11 月

设计心语

一杯咖啡，一本书籍，感受咖啡的丝滑，品阅书本的乐趣，咖香配书香，完美的邂逅。

优秀奖

海报名称 卯兔迎春

选送单位 上海元真文化传媒有限公司

设 计 者 井仲旭

发布时间 2023 年 1 月

设计心语

灵感来自敦煌莫高窟第 407 窟三兔藻井的"三兔共耳"，图中三兔指代"荐书员、读者和作者"，这个图像也有着循环和生生不息的寓意，希望大家在新的一年可以奔向梦想，勇往直前，时来即会运转。

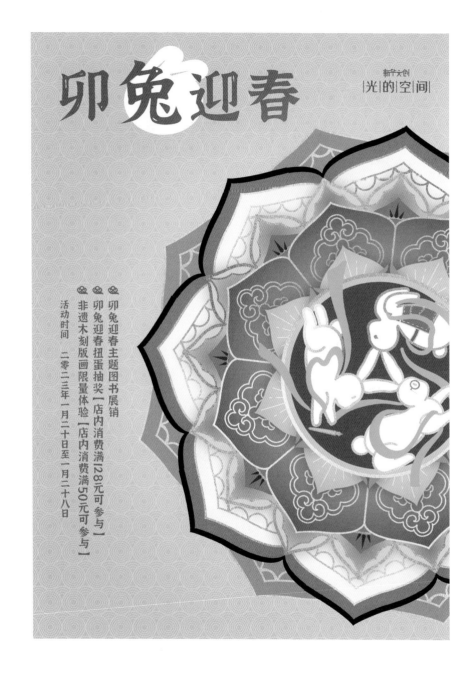

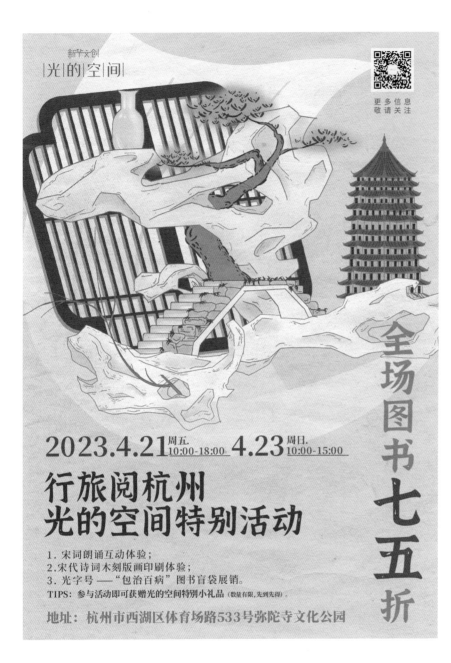

优秀奖

海报名称 行旅阅杭州

选送单位 上海元真文化传媒有限公司

设 计 者 井仲旭

发布时间 2023 年 4 月

设计心语

以阅读和旅行为媒介，体验宋式美学中的自然、雅致与和谐。

尤秀奖

海报名称 阅读的力量·深夜书店节

先送单位 上海元真文化传媒有限公司

设 计 者 井仲旭

发布时间 2023 年 6 月

设计心语

不夜的书城，灯火通明里散落着热爱阅读的人。

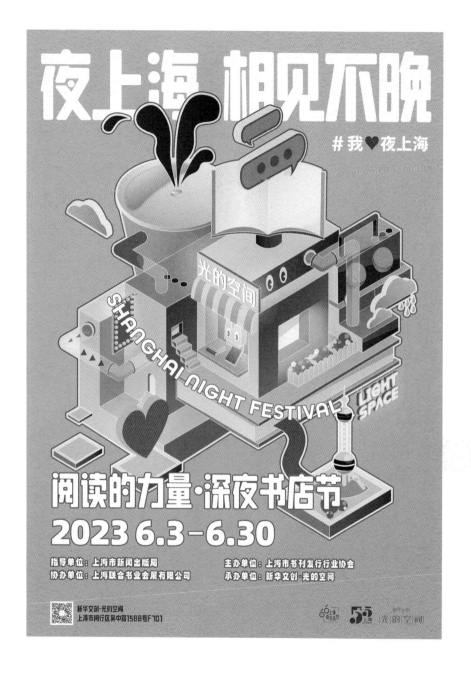

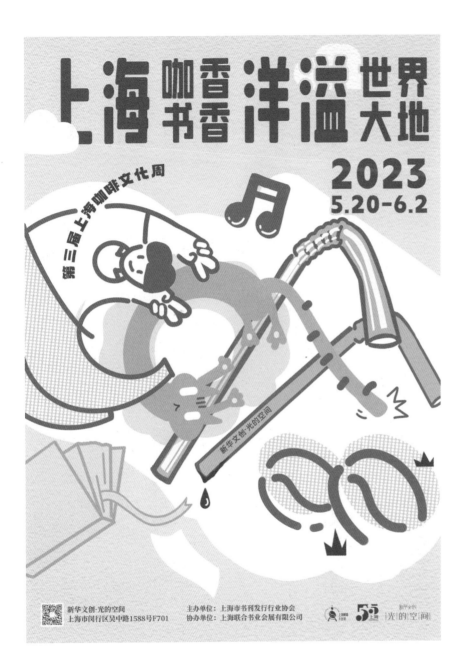

优秀奖

海报名称 第三届上海咖啡文化周

选送单位 上海元真文化传媒有限公司

设 计 者 井仲旭

发布时间 2023 年 5 月

设计心语

人生就像制作咖啡，主打提取精华而非
焦虑时光。

优秀奖

海报名称 一杯子咖香书香

选送单位 上海元真文化传媒有限公司

设 计 者 黄羽翔

发布时间 2023 年 11 月

设计心语

一杯咖啡，一本书，沉浸在阅读的快乐中。

新文创
光的空间

一杯子咖香书香

光的空间 | CAFE
LIGHT SPACE

2023上海出版物发行行业咖啡技能竞赛
2023年11月9日
主办单位：上海市书刊发行行业协会

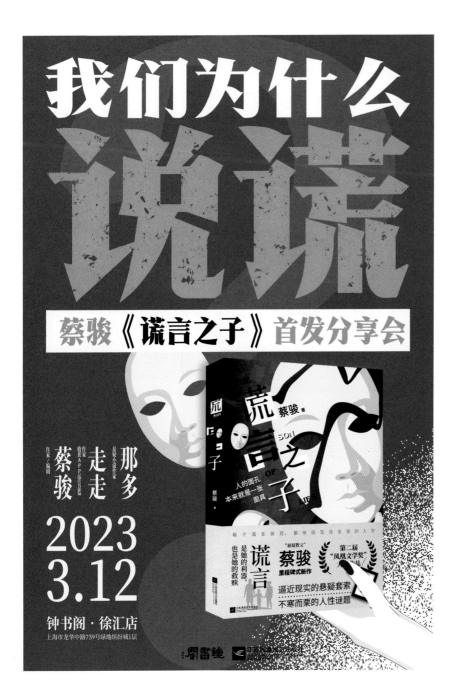

优秀奖

海报名称 蔡骏《谎言之子》首发分享会

选送单位 上海钟书实业有限公司

设 计 者 王富浩

发布时间 2023 年 3 月

设计心语

我们为什么说谎。

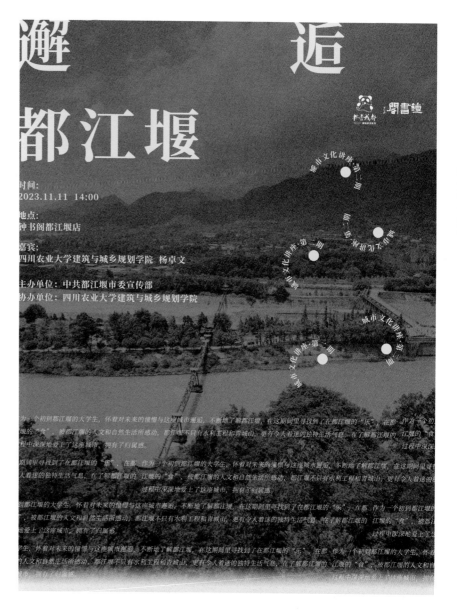

优秀奖

海报名称 邂逅都江堰

选送单位 上海钟书实业有限公司

设 计 者 王富浩

发布时间 2023 年 11 月

设计心语

与都江堰邂逅。

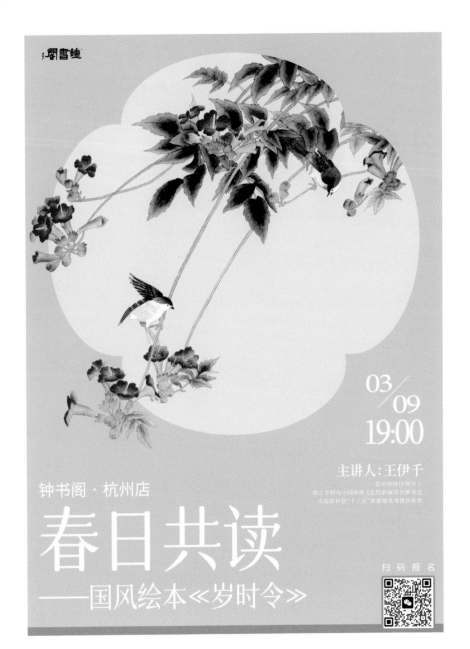

优秀奖

海报名称 春日共读
选送单位 上海钟书实业有限公司
设 计 者 王富浩
发布时间 2023 年 3 月

设计心语

与春天一起共读。

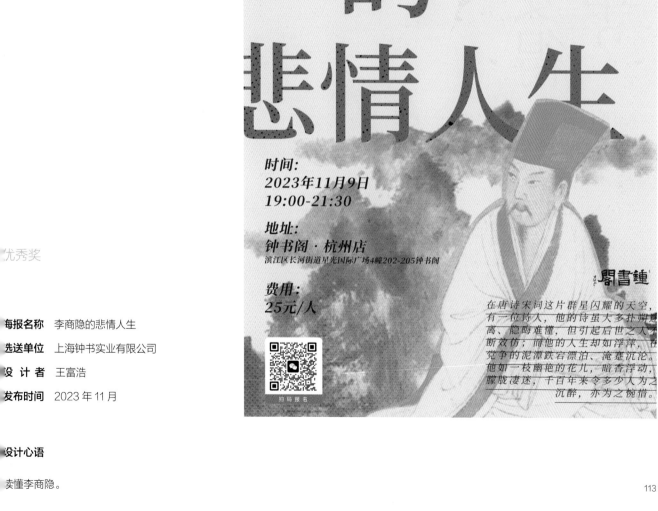

尤秀奖

每报名称　李商隐的悲情人生

先送单位　上海钟书实业有限公司

设 计 者　王富浩

发布时间　2023 年 11 月

设计心语

卖懂李商隐。

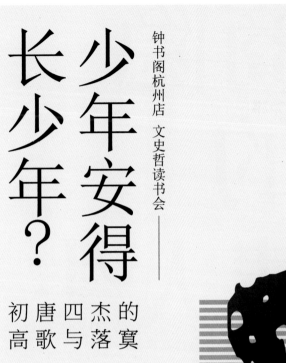

钟书阁杭州店 文史哲读书会 ——

长少年？
少年安得
少年

初唐四杰的
高歌与落寞

时 间 ——
2023.02.23 19:00

地 点 ——
钟书阁 杭州店

主讲人 ——
张阔 蒋潇瑶

扫 码 报 名

优秀奖

海报名称 《少年安得长少年》

选送单位 上海钟书实业有限公司

设 计 者 王富浩

发布时间 2023 年 2 月

设计心语

读懂少年。

海报名称 云上朗诵会

选送单位 上海钟书实业有限公司

设 计 者 王富浩

发布时间 2023 年 6 月

设计心语

在云上阅读。

松江区三新北路900弄

泰晤士小镇930号

钟书阁二楼　天堂阅读区域

扫 码 进 群

体验
在　云间
阅读的
乐　　趣

每周五 —————————— 18:30-19:30

钟书阁

朗诵会

R E A D I N G S

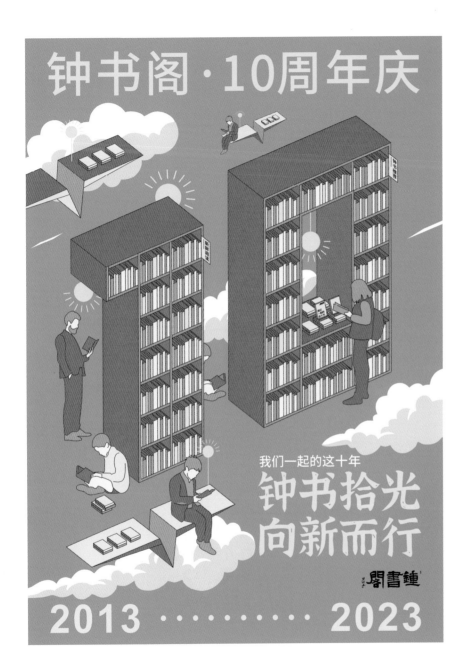

THE

BEAUTY

OF

BOOK

POSTERS

优秀奖

海报名称 钟书阁 10 周年庆主视觉海报

选送单位 上海钟书实业有限公司

设 计 者 邱琳

发布时间 2023 年 4 月

设计心语

以书架和书店场景为构架，融入 10 周年

元素。

优秀奖

海报名称　十年拾光主题书展主海报

选送单位　上海钟书实业有限公司

设 计 者　邱琳

发布时间　2023 年 4 月

设计心语

以十周年庆主视觉海报作延伸，讲述这
十年间的代表性图书历程。

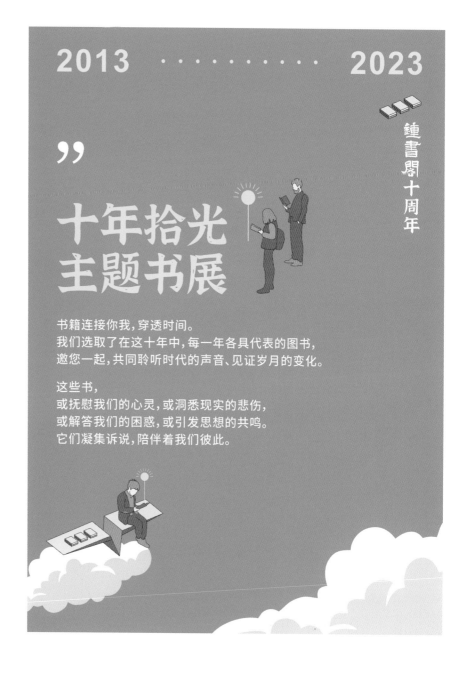

优秀奖

海报名称 门店主题图书装饰系列
海报（五）

选送单位 上海钟书实业有限公司

设 计 者 邱琳

发布时间 2023 年 8 月

设计心语

一个绿色自然、让人放松的阅读环境。

优秀奖

海报名称 来自浩瀚未来的呼唤

选送单位 上海百新文化用品有限公司

设 计 者 吴遥遥

发布时间 2023 年 2 月

设计心语

每一段征途都是星光闪耀。

优秀奖

海报名称	世界感官
选送单位	上海百新文化用品有限公司
设 计 者	吴遥遥
发布时间	2023 年 3 月

设计心语

在喧闹的城市里，给心留一片净土。

优秀奖

海报名称　第三届上海咖啡文化周

选送单位　上海百新文化用品有限公司

设 计 者　胡晴

发布时间　2023 年 5 月

设计心语

上海咖香洋溢世界，上海书香洋溢大地。

-第三届-

上海咖啡文化周

上海咖香 洋溢世界 | 上海书香 洋溢大地

A BOOK AND A CUP OF COFFEE

活动时间：
2023
05.20-06.02

1912 百新書局 Baixin Bookstore × 55上海 × 上海咖啡文化周

百新书局南方商城店

[COFFEE]

全场消费**99**元
送10元咖啡券

消费**66**元
送5元咖啡券

主办单位：上海市书刊发行行业协会
协办单位：上海联合书业会展有限公司

优秀奖

海报名称 深夜书店节

选送单位 上海百新文化用品有限公司

设 计 者 胡晴

发布时间 2023 年 6 月

设计心语

阅读的力量，深夜爱读书。

优秀奖

海报名称 上海书展同步书展

选送单位 上海百新文化用品有限公司

设 计 者 胡晴

发布时间 2023 年 8 月

设计心语

茅盾奖得奖作品推荐。

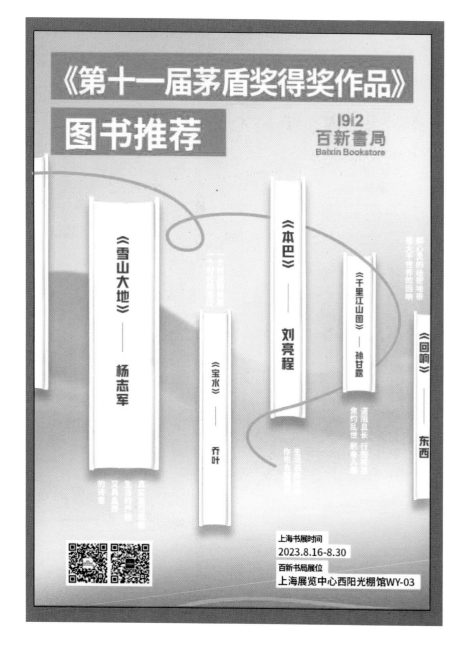

优秀奖

海报名称 大众书局精选·格调·私享·
生活 + 品宣

选送单位 上海大众书局文化有限公司

设 计 者 花旭

发布时间 2023 年 1 月

设计心语

书籍用线条代替，散落的笔画好似起舞
的音符。

尤秀奖

海报名称 书架创意

选送单位 上海大众书局文化有限公司

设 计 者 花旭

发布时间 2023 年 3 月

设计心语

用书籍拼成一个"书"字，符合大众书
局"以书为本"的理念。

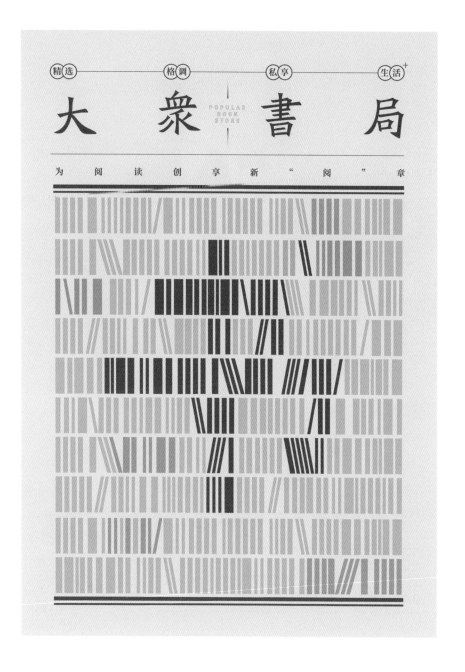

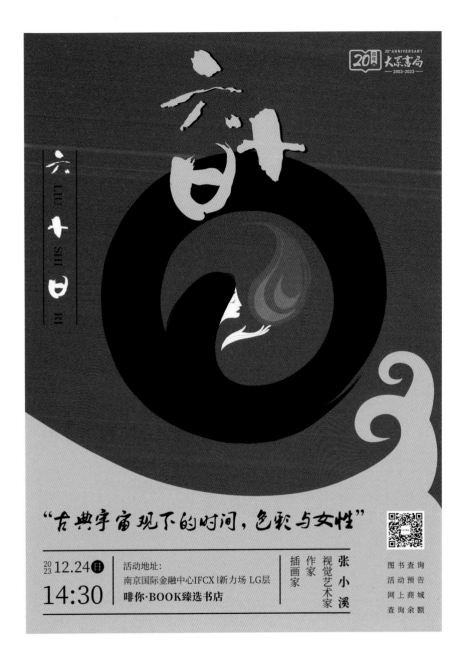

优秀奖

海报名称　《六十日》

选送单位　上海大众书局文化有限公司

设 计 者　王若曼

发布时间　2023 年 12 月

设计心语

书籍的绘画中式风格浓郁，因此海报的排版、配色、字体、元素都延续了中式风格。

尤秀奖

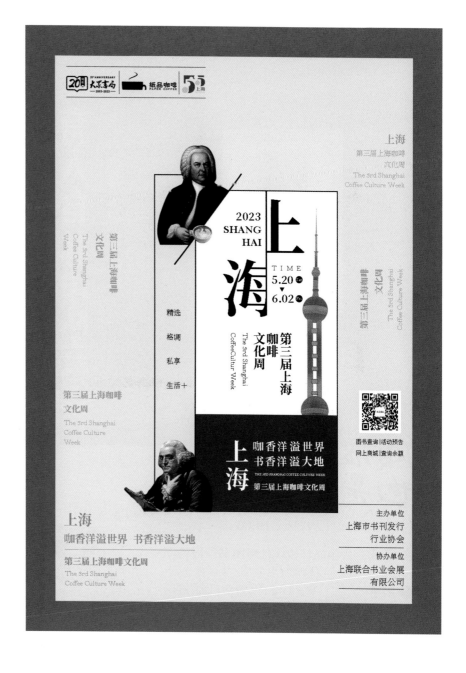

海报名称 第三届上海咖啡文化周

选送单位 上海大众书局文化有限公司

设计者 王若曼

发布时间 2023 年 5 月

设计心语

咖啡文化周，选择了两位与咖啡、书籍
有故事的名人作为主元素。

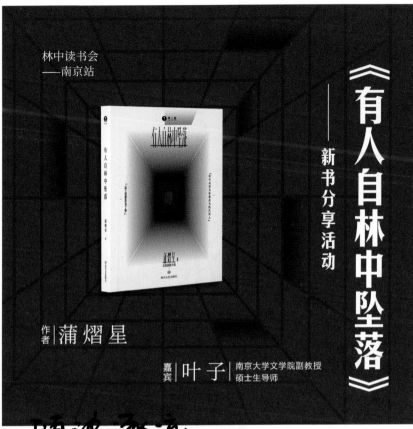

林中读书会
——南京站

《有人自林中坠落》

——新书分享活动

作者｜蒲熠星

嘉宾｜叶 子　南京大学文学院副教授
　　　　　　　硕士生导师

随波逐流
也是一种迷路

⏰ 时间｜10月10日.周二 TUE.19:00

🔦 地址｜南京大学仙林校区杜厦图书馆报告厅

 惊人院 JING REN YUAN

 四川文艺出版社

 南京大学 NANJING UNIVERSITY

 winshare 文轩中盘

20周 20ᵗʰ ANNIVERSARY 大众书局 2003-2023

图书查询 活动预告
网上商城 查询余额

最美
书 海报

TH
BEAUT
O
BOO
POSTER

优秀奖

海报名称　林中读书会

选送单位　上海大众书局文化有限公司

设 计 者　王若曼

发布时间　2023 年 10 月

设计心语

用交错的线条构建出一个立体空间，丰
富画面层次感的同时突出主体——书籍

尤秀奖

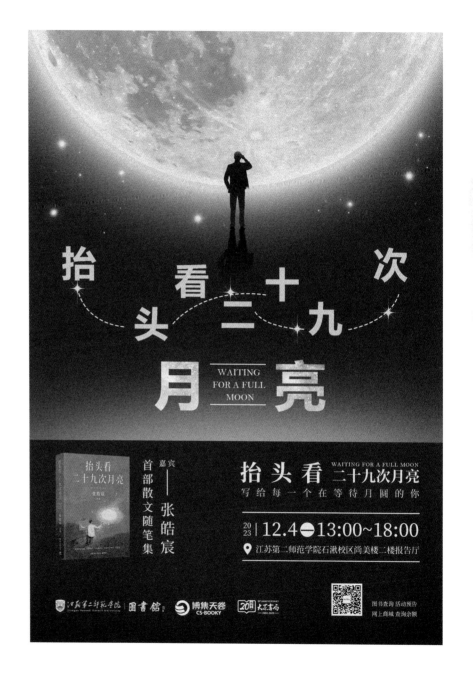

每报名称 《抬头看二十九次月亮》

选送单位 上海大众书局文化有限公司

设 计 者 王若曼

发布时间 2023 年 12 月

设计心语

蓝紫色的夜空下一个巨大的月亮与抬头仰
望的人影构成画面的主体，与书名契合。

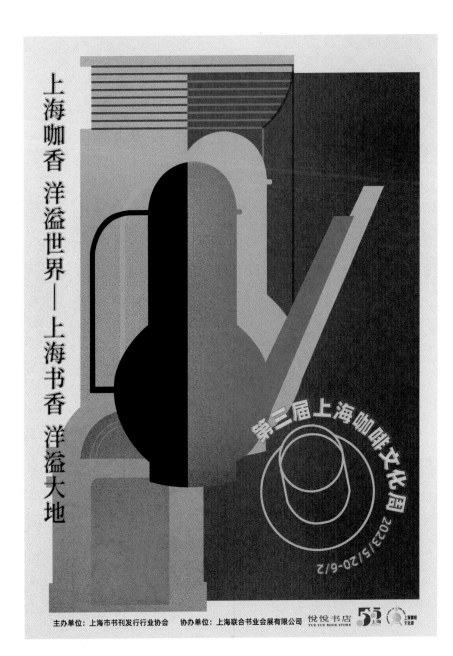

优秀奖

海报名称 第三届上海咖啡文化周海报

选送单位 上海悦悦图书有限公司

设 计 者 张孝笑

发布时间 2023 年 5 月

设计心语

上海咖香，洋溢世界；上海书香，洋溢
大地。

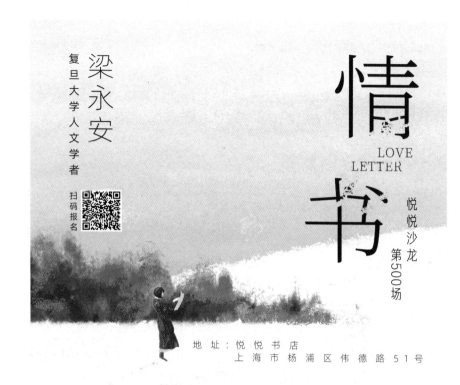

情书

LOVE
LETTER

梁永安

复旦大学人文学者

扫码报名

悦悦沙龙 第500场

地址：悦悦书店
上海市杨浦区伟德路51号

12.2 /Sat
19:00
-20:30

YUEYUE 悦悦书店
YUE YUE BOOK STORE

优秀奖

海报名称 情书

选送单位 上海悦悦图书有限公司

设 计 者 张孝笑

发布时间 2023 年 12 月

设计心语

在雪地的寂静中，那封寄往天国的信，
如同爱的宣言，在生死之境绽放出无尽
的坚韧与永恒。

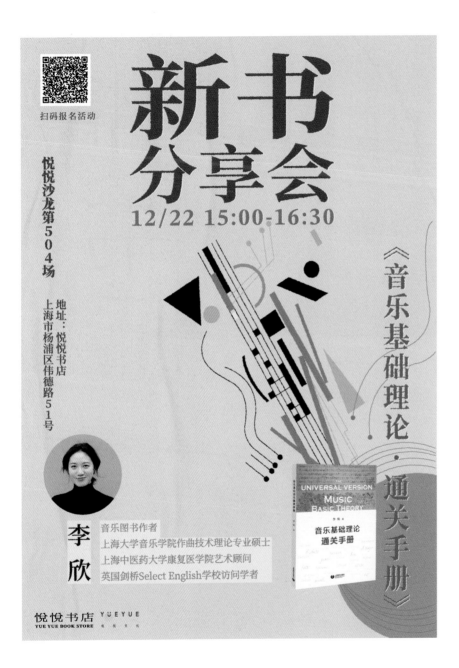

优秀奖

海报名称 《音乐基础理论·通关手册》
新书分享会海报

选送单位 上海悦悦图书有限公司

设 计 者 张孝笑

发布时间 2023年12月

设计心语

夯实音乐基础理论，感受音乐的无穷魅力。

尤秀奖

海报名称 纯真年代

选送单位 上海悦悦图书有限公司

设 计 者 张孝笑

发布时间 2023 年 7 月

设计心语

人生之旅，有时要承载一些秘而不宣，
直至终老。真正的纯真不是知道得少，
而是坚守得多。

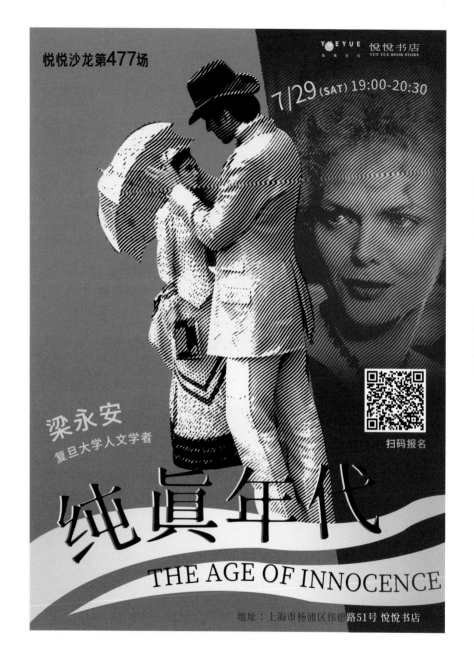

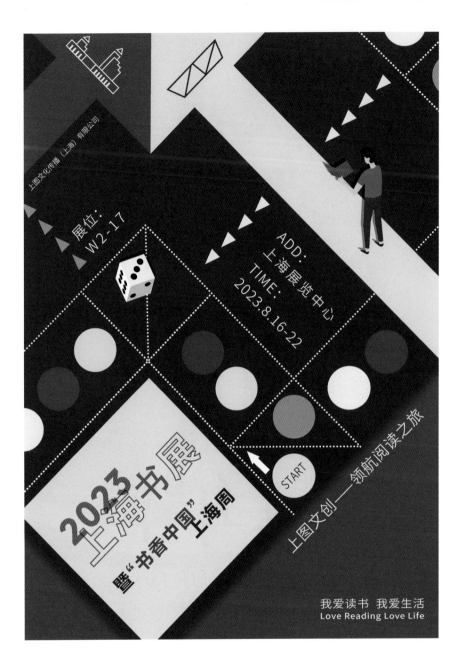

优秀奖

海报名称 上图文创

　　　　──领航阅读之旅

选送单位 上图文化传播（上海）有限

　　　　公司

设 计 者 朱翊铭

发布时间 2023 年 8 月

设计心语

以上图文创"图书馆之道"飞行棋为创
作灵感，让读者在 2023 上海书展中，
了解上海图书馆历史，寓教于乐，乐在
"棋"中。

海报名称 上图书店邀您来美好书店节
"聚聚"

选送单位 上图文化传播（上海）有限
公司

设 计 者 朱翊铭

发布时间 2023 年 9 月

设计心语

灵感源自上图文创"图书馆之道"系列
金属冰箱贴和"至宝"系列，勾勒建筑
轮廓，从思南出发，携书友来一次"上
海图书馆"即兴打卡。

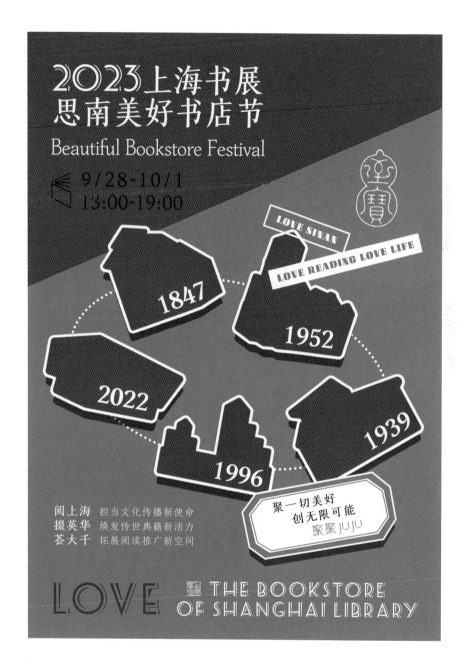

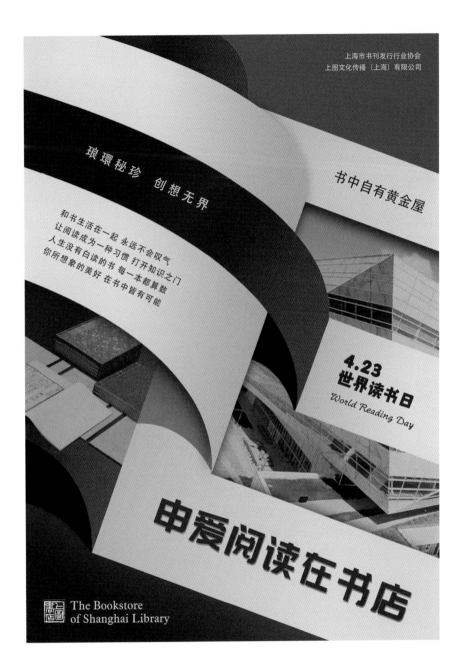

优秀奖

海报名称 申爱阅读在书店，来上图
书店读书

选送单位 上图文化传播（上海）有限
公司

设 计 者 朱翊铭

发布时间 2023 年 4 月

设计心语

书中自有黄金屋，还有可阅读的建筑！
2023 世界读书日，来上图书店，领会"芸
台万象，东壁焕彩"，给读者不一样的
阅读体验。

优秀奖

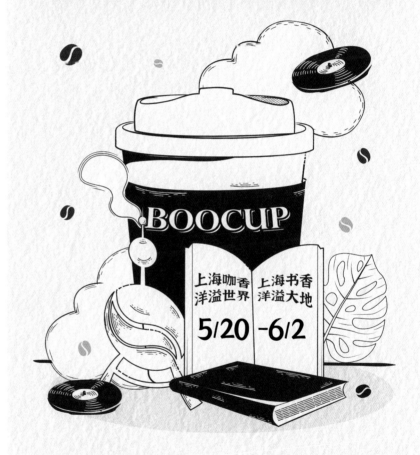

海报名称 上海咖啡文化周主题海报

选送单位 现代书店（中国图书进出
口上海有限公司）

设 计 者 周丽华

发布时间 2023 年 5 月

设计心语

咖啡文化，朝阳生活，是每天都能接触
的幸福，简单却不凡。

优秀奖

海报名称 《书城》杂志订阅季

选送单位 上海书城杂志社有限公司

设 计 者 达醴

发布时间 2023 年 11 月

设计心语

以当时最新的两期杂志封面色为基础，使用了几何撞色的构图和配色，增强视觉冲击力，吸引读者阅读海报，以期提高订阅量。

尤秀奖

海报名称 新华·知本读书会讲座
　　　　　——"诗可以言"宣传海报

选送单位 上海书城杂志社有限公司

设 计 者 达醴

发布时间 2023 年 3 月

设计心语

以彩墨风格的山峦为背景，辅以杨柳、
飞鸟点缀，标题使用楷体，整体风格细
腻温婉，从而烘托讲座主题——《诗经》。

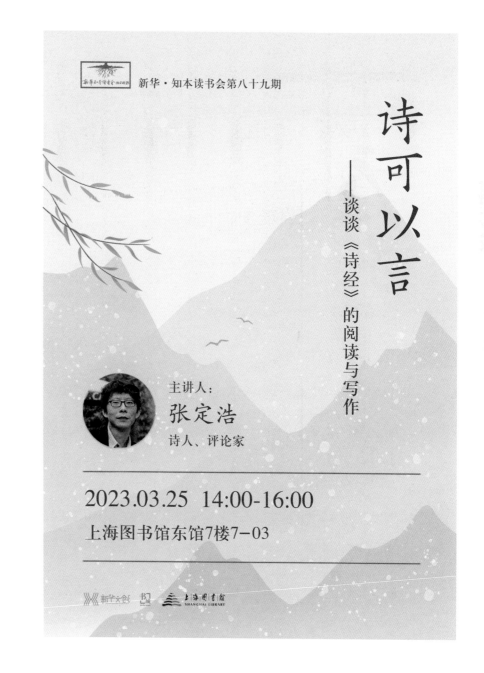

《书城杂志》三十周年
"经典阅读：传承与融合"系列活动
新华·知本读书会第九十一期

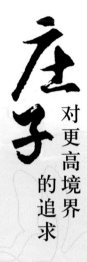

庄子

对更高境界的追求

陈引驰

复旦大学中文系教授、图书馆馆长
中华文明国际研究中心主任

推荐书籍：《〈庄子〉通识》

2023·06·24
14:30

上海市闵行区虹井路188号
爱琴海购物广场7楼
新华文创·光的空间 心厅

b站官方账号：书城杂志 同步直播

主　办：上海新华发行集团
承　办：《书城杂志》
媒体支持：《中文自修》杂志、澎湃新闻

书城
SHU CHENG

光的空间
LIGHT SPACE

优秀奖

海报名称　新华·知本读书会讲座
　　　　　——"庄子对更高境界的追
　　　　　求"宣传海报
选送单位　上海书城杂志社有限公司
设 计 者　达醴
发布时间　2023 年 6 月

设计心语

以写意的彩墨为背景来表达庄子逍遥的
精神境界，标题的书法字体增强了中国
传统文化的氛围感，标题下方的蝴蝶轮
廓图案来自"庄周梦蝶"的典故。

尤秀奖

海报名称 《昆曲传承与文化创新》

主题演讲暨新书发布会海报

发送单位 上海书城杂志社有限公司

设 计 者 达醴

发布时间 2023 年 8 月

设计心语

以该书封面底图为背景，以作者题字为
示题，配以中国风元素的分隔符，整体
视觉传统而华丽，恰如昆曲艺术的魅力。

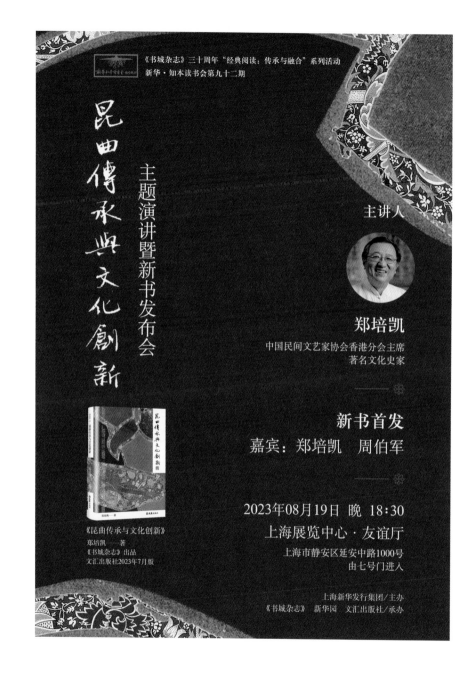

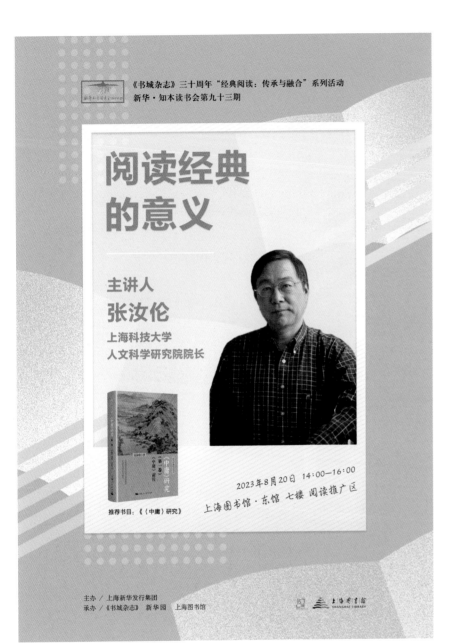

THE

BEAUTY

OF

BOOK

POSTERS

优秀奖

海报名称　新华 · 知本读书会讲座
　　　　　——"阅读经典的意义"
　　　　　宣传海报

选送单位　上海书城杂志社有限公司

设 计 者　达醴

发布时间　2023 年 8 月

设计心语

这是一场面向青少年等年轻读者的阅读
推广讲座，因此选用了拍立得相框、几
何线条、书籍等元素，搭配浅绿色的主
色调，使整体风格更年轻化，以吸引更
多目标读者参与。

优秀奖

海报名称 咖香阅读

选送单位 上海新融文化产业服务有限
公司

设 计 者 朱晨

发布时间 2023 年 11 月

设计心语

无需文字介绍，通过视觉语言传递给读者：一杯咖啡加一本书会拥有一段惬意的阅读时光。

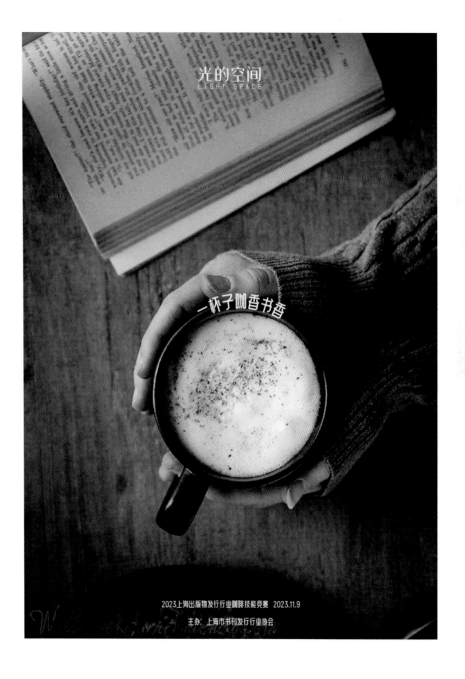

优秀奖

海报名称 阅见

选送单位 建投书店投资有限公司

设 计 者 周朝辉

发布时间 2023 年 4 月

设计心语

书籍像一朵花，绽放生活的美好。

优秀奖

海报名称 书途同归

选送单位 建投书店投资有限公司

设 计 者 周朝辉

发布时间 2023 年 4 月

设计心语

建投书局成立 9 周年，世界读书日，书
途同归。

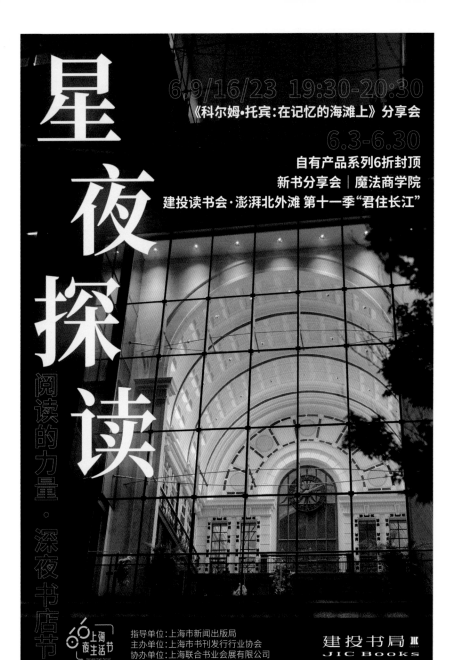

优秀奖

海报名称 星夜探读

选送单位 建投书店投资有限公司

设 计 者 张海莹

发布时间 2023 年 6 月

设计心语

魔都夜晚灯火阑珊，"传记图书馆"于夜色中熠熠生辉，等待过路的人们前来沉浸于杳眇的文学之中。

优秀奖

海报名称 建投书局 x 字魂创意字库
——"字"在生活字体展

选送单位 建投书店投资有限公司

设计者 黄微

发布时间 2023 年 7 月

设计心语

上海·咖啡打卡，咖啡是一种舶来品，
上海是其进入中国的首站。

SUIYUAN's ZINE

BANANAFISH

香蕉鱼书店 随圆

《1.2.3.4.5.6》

分享小会

15:00-16:30

2023/7/23

上海长宁区红宝石路7号 香蕉鱼书店

《随圆今日小画儿》蓝、黄册
《非常七日》
《阅后即焚》蓝、红本

《随圆今日小画儿-平装版》合集
《心动日记漫画》
《1天—时间的静置物》

优秀奖

海报名称 随圆少女 SUIYUAN's ZINE

选送单位 上海版语文化传播有限公司

设 计 者 随圆少女

发布时间 2023 年 7 月

设计心语

以插画师随圆少女的雕塑装置为模型绘
制，移动的书架上呈现作者的各种手工文
创和巧思。

优秀奖

每报名称 建筑师的书，象形建筑研究

选送单位 上海版语文化传播有限公司

设 计 者 王卓尔

发布时间 2023 年 7 月

设计心语

作者王卓尔及其团队从主流建筑学界所
忽视的象形建筑入手，梳理了全球的象
形建筑发展史，并基于上百个象形建筑
案例，从各个维度对"何为好的象形建筑"
进行了评价，并最终设定命题，对象形
建筑进行了实验性设计。

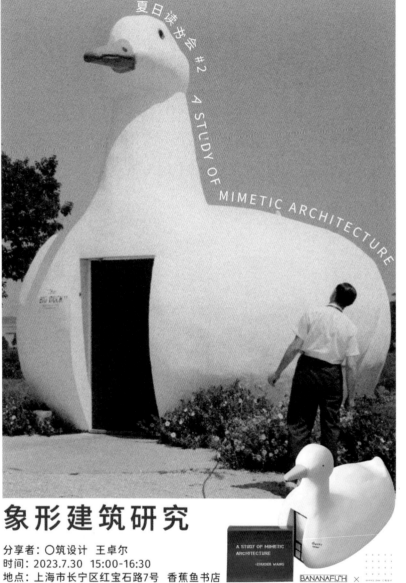

象形建筑研究

分享者：〇筑设计　王卓尔
时间：2023.7.30　15:00-16:30
地点：上海市长宁区红宝石路7号　香蕉鱼书店

BANANAFISH ×

夏日读书会 #9

mumucl x 香蕉鱼书店

2023.09.10

读小人书　印小杯子

14:00-17:00　& Sharing Workshop

BANANAFISH

上海市长宁区红宝石路7号　香蕉鱼书店

优秀奖

海报名称　夏日读书会第九期：
　　　　　读小人书，印小杯子
选送单位　上海版语文化传播有限公司
设 计 者　徐千千
发布时间　2023 年 9 月

设计心语

蘑菇底下好读书。

优秀奖

海报名称 两年前的即兴

——马家越艺术家书与

原作展

선送单位 上海版语文化传播有限公司

设 计 者 苏菲

发布时间 2023 年 8 月

设计心语

所画的每一样东西，应该像写字一样轻
盈；海报设计也跟随艺术家的作品，让
整体的风格模糊，充满回忆。

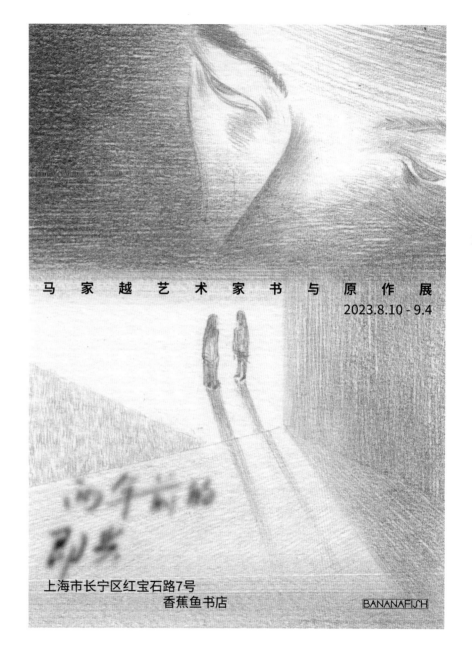

马 家 越 艺 术 家 书 与 原 作 展

2023.8.10 - 9.4

上海市长宁区红宝石路7号

香蕉鱼书店

BANANAFISH

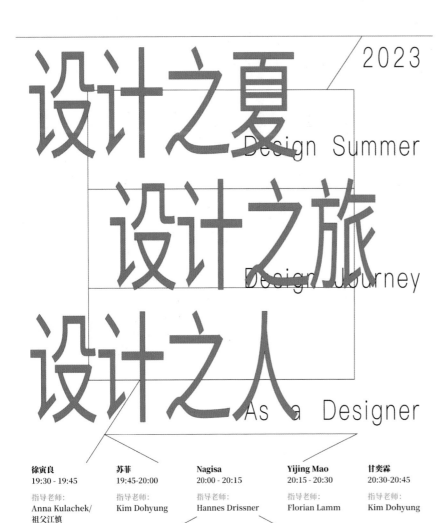

THE

BEAUTY

OF

BOOK

POSTERS

优秀奖

海报名称	设计之夏，设计之旅，设计之人
选送单位	上海版语文化传播有限公司
设 计 者	徐千千
发布时间	2023 年 8 月

设计心语

设计之夏，设计之旅，设计之人，简单
明了的文字信息传递出本次讲座的五位
设计师的夏日经历和分享的主题。

优秀奖

海报名称 吴晓群讲座：关于《入山》
及入山的徒步体验

报送单位 上海版语文化传播有限公司

设 计 者 苏菲

发布时间 2023 年 10 月

设计心语

重新学会与大自然和谐共处，学会欣赏
和保护大自然，以及大自然所孕育的所
有特别的生命体。

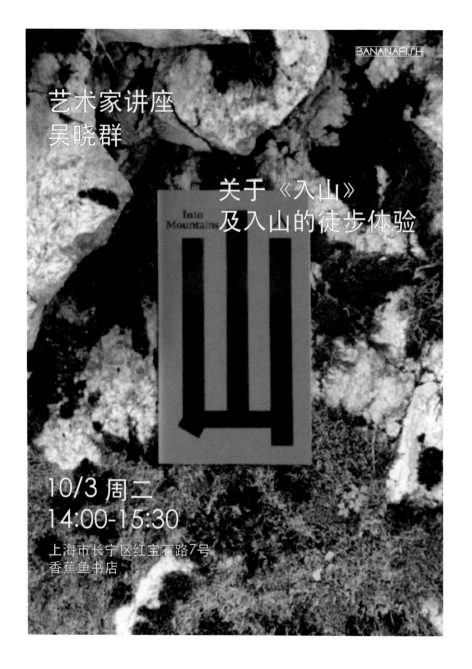

Flag Book
Hand-made
Workshop

为
你的
圣诞树
挂上一本
旗帜书

2023.12.23
14:00 - 16:00
Lonely Library

L. Library　bananafish

优秀奖

海报名称 为你的圣诞树挂上一本旗帜书
选送单位 上海版语文化传播有限公司
设 计 者 苏菲
发布时间 2023 年 12 月

设计心语

配合圣诞的暖意氛围和礼物季，用彩色的
标签搭建出一棵圣诞树。

尤秀奖

海报名称 UNFOLD 2023 上海艺术书展

选送单位 上海版语文化传播有限公司

设 计 者 黄銮

发布时间 2023 年 5 月

设计心语

上海艺术书展是一个友好的大家庭，所有的展商 + 观众 + 工作人员都是这个大家庭大房子 / 大屋檐里的重要组成部分。

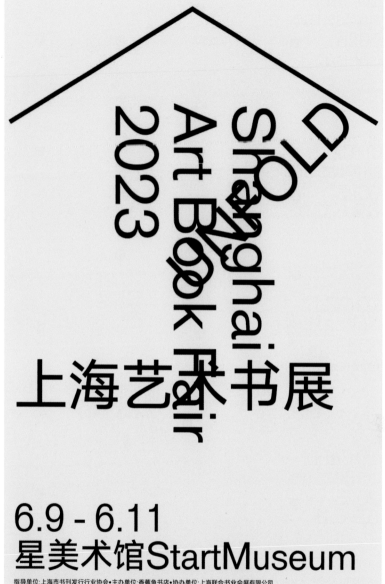

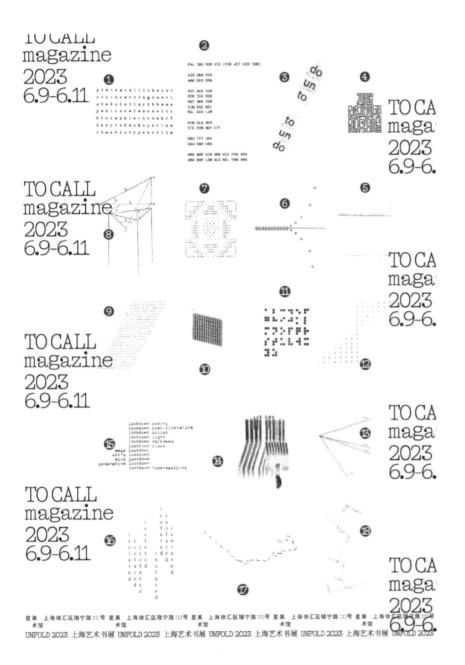

THE

BEAUTY

OF

BOOK

POSTERS

优秀奖

海报名称 具象诗作品展 Concrete
　　　　　Poetry Books & Prints

选送单位 上海版语文化传播有限公司

设 计 者 李叶

发布时间 2023 年 6 月

设计心语

截取具象诗景点的创作和排布元素，组
成了 18 个作品，可随机组合，形成多种
设计运用。

优秀海报设计奖
Best Posters

锐森&Libra Arte
戴西游泳池Daisy Swimming Pool
好想印社 Print Hope
夹子ZERO
ZephTang

优秀参展单位奖
Best Exhibitors

二般鼠出版小组（上海/宁波）
镖鸰（上海）
壹號書社（福州）
ZephTang（上海）
随圈少女（上海）

小册子创新奖
New Zines Award

彭浩东：《Eponym 1,2,3&4》
王卓尔：《A STUDY OF MIMETIC ARCHITECTURE》
曹桦：《情书、烟花和时间穿梭》（手工版）
吴疑：《Torus环面》
B09K：《月球广告牌海报合集》

推荐作品奖
Best Book Designs

张尚涵（枣联）：《googol:》
杂草zac：《如果没有星星》
小老虎&Soulspeak：《北京吗》

优秀奖

海报名称 2023 上海艺术书展小奖获奖
作品展

选送单位 上海版语文化传播有限公司

设 计 者 徐千千

发布时间 2023 年 8 月

设计心语

上海艺术书展小奖的小黄花奖杯像拓印
一样呈现于海报上。

2023
上海艺术书展
小奖获奖作品展 8月12日-8月27日
上海市长宁区延安西路1262号7号楼

主办
Shanghai
Art Book Fair BANANAFISH

协办
上海上生新所 茑屋书店

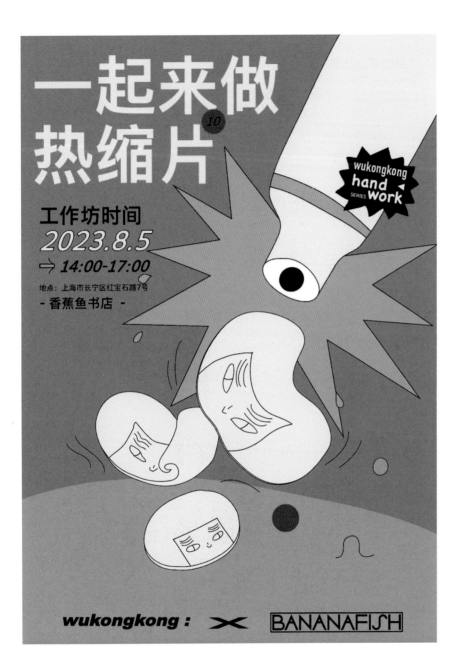

优秀奖

海报名称 工作坊：一起来做热缩片

选送单位 上海版语文化传播有限公司

设 计 者 吾空空

发布时间 2023 年 8 月

设计心语

海报模拟了加热后热缩片从大到小浓缩的场景，趣味多多，吸引大家来报名参加工作坊。

优秀奖

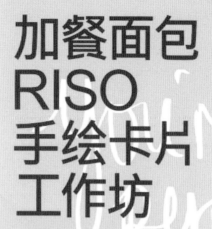

海报名称 加餐面包手绘卡片工作坊

选送单位 上海版语文化传播有限公司

设 计 者 苏菲

发布时间 2023 年 2 月

设计心语

"你是我的唯一",配合节日邀请情侣
来参加情人节卡片制作。

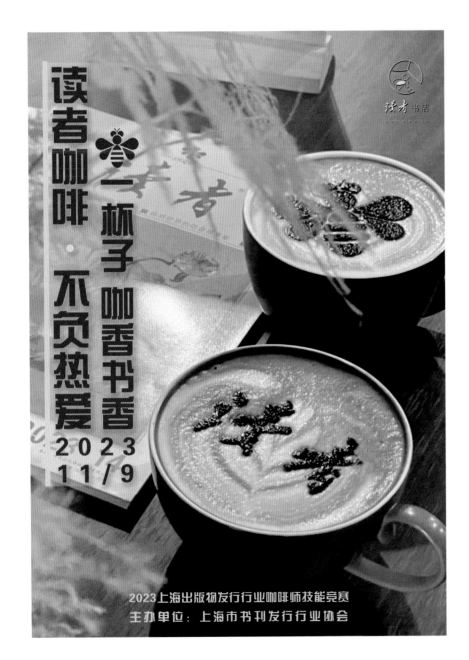

优秀奖

海报名称 读者咖啡　不负热爱

选送单位 读者（上海）文化创意有限

公司

设 计 者 张越

发布时间 2023 年 11 月

设计心语

一杯咖啡，温暖味蕾；一本杂志，温暖
身心。

尤秀奖

海报名称 夜上海，相见不晚

选送单位 读者（上海）文化创意有限

公司

设 计 者 张越

发布时间 2023 年 6 月

设计心语

夜游读者书店逛敦煌展览，体验古人的

夜生活。

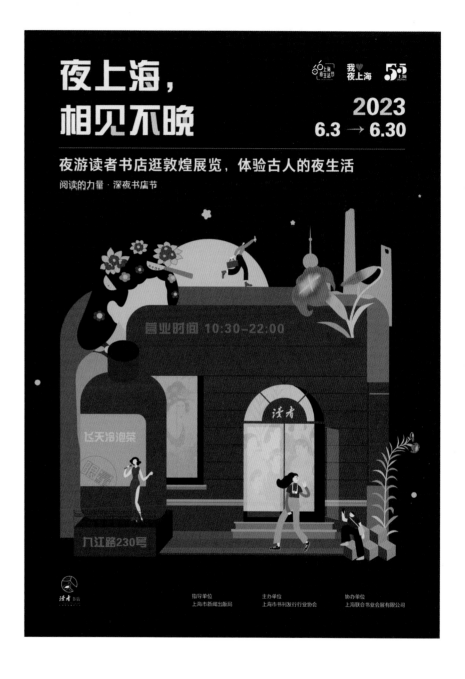

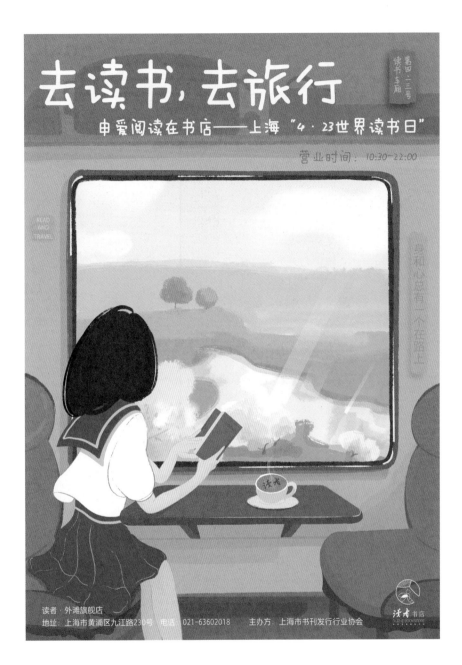

优秀奖

海报名称 "去读书，去旅行"

　　　　　申爱阅读在上海

选送单位 读者（上海）文化创意有限

　　　　　公司

设 计 者 张越

发布时间 2023 年 4 月

设计心语

去读书，去旅行，身体和心灵总要有一
个在路上。

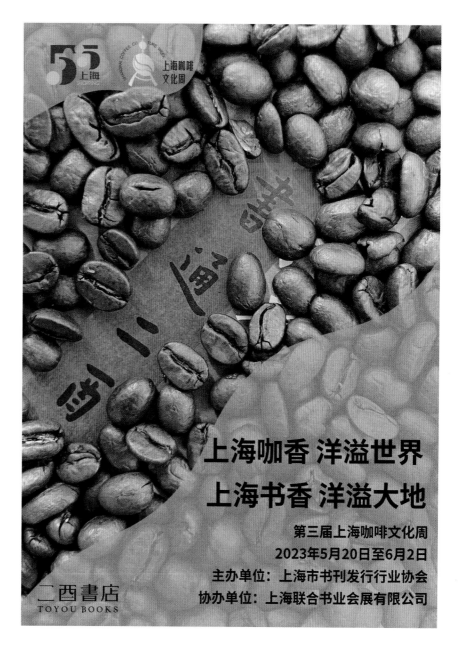

尤秀奖

海报名称　"香"得益彰

选送单位　上海酉豊文化传媒有限公司

设 计 者　吴昊

发布时间　2023 年 5 月

设计心语

揭开咖啡的面纱，内核还得是书店自身。

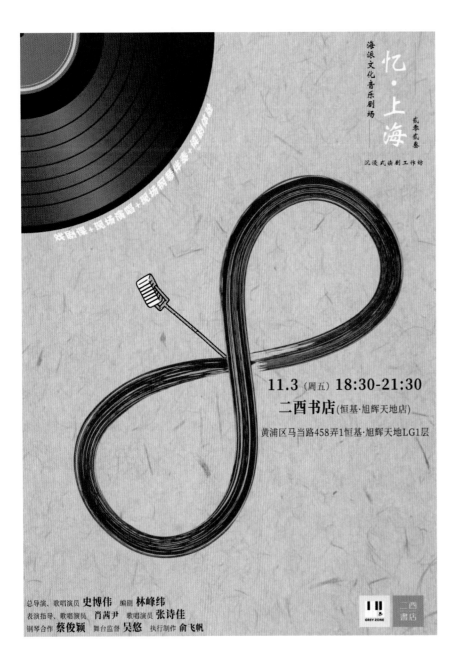

THE
BEAUT
O
BOOK
POSTER

优秀奖

海报名称 那梦中轮回的旋律

选送单位 上海酉豊文化传媒有限公司

设 计 者 夏睿恒

发布时间 2023 年 10 月

设计心语

打开黑胶碟，上世纪歌仙的风姿绰约、黄金时代各位缪斯的风华绝代，化作轮回的旋律，在梦里荡漾。

二酉書店
TOYOU BOOKS

" 一日咖啡师
体验!!

TO YOU LAB

——「酉你」二酉书店体验日

在本期体验日

可以与我们的咖啡师学习交流:

1.了解一家书店的咖啡饮品菜单设置

2.学习使用一台意式咖啡机

3.学会制作两款意式咖啡

报名日期

48元/位

TIME:

4.2(日)

PM:14:00 ▸▸▸ 15:00

4月2日　　可加小西微信咨询

COFFEE

TOYOU二酉书店

尤秀奖

海报名称　一日咖啡师体验

选送单位　上海酉豐文化传媒有限公司

设 计 者　易柳

发布时间　2023 年 3 月

设计心语

把复杂的设计简单化。

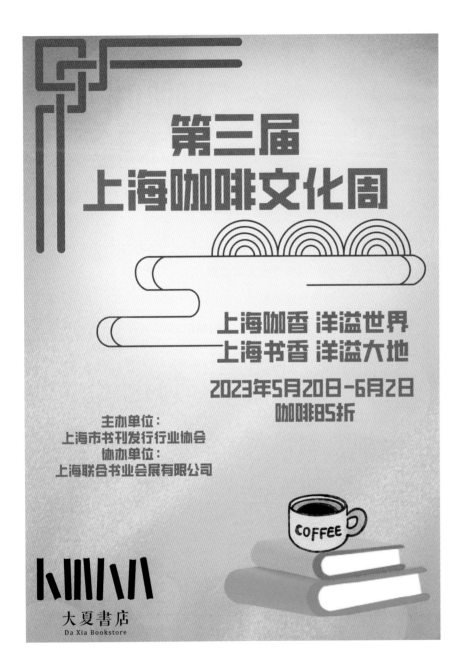

优秀奖

海报名称 第三届上海咖啡文化周
选送单位 上海传夏文化传播有限公司
设 计 者 王宇
发布时间 2023 年 5 月

设计心语

让咖香、书香环绕大夏书店。

优秀奖

海报名称 咖啡一杯，快乐起飞

选送单位 上海交大书店有限公司

设 计 者 秦蕾

发布时间 2023 年 5 月

设计心语

在交大书院，一杯咖啡，一本好书，忘
掉生活中的所有烦恼。

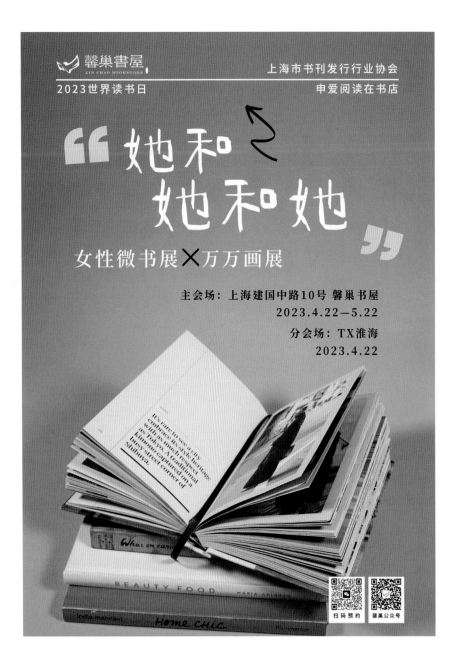

优秀奖

海报名称 "她和她和她"女性微书展 ×
万万画展

选送单位 上海馨巢文化传播有限公司

设 计 者 曹艺欣

发布时间 2023 年 4 月

设计心语

女人如书，每一个她和她和她都有自己的
华章。

优秀奖

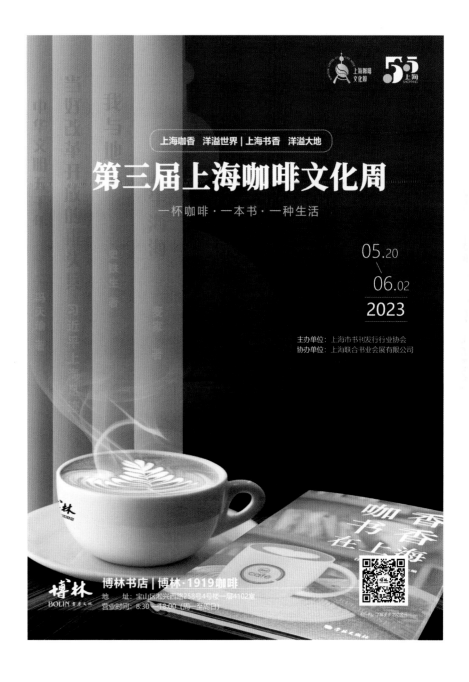

海报名称　一杯咖啡·一本书·一种生活

选送单位　上海博林文化股份有限公司

设 计 者　盛加风

发布时间　2023 年 5 月

设计心语

舌尖的味蕾，品味的是咖香。

思想的味蕾，品读的是书香。

优秀奖

海报名称　"喫"杯咖啡，读本好书

选送单位　上海学悦风咏文化发展有限
　　　　　公司

设 计 者　陈思源

发布时间　2023 年 5 月

设计心语

一切源于生活。

优秀奖

海报名称 一杯子书香满溢

选送单位 上海邃雅书局

设 计 者 蔡倩雯

发布时间 2023 年 5 月

设计心语

老上海咖啡吧台与满书架的书籍相映成
趣，在阵阵咖啡香中体会阅读的乐趣。

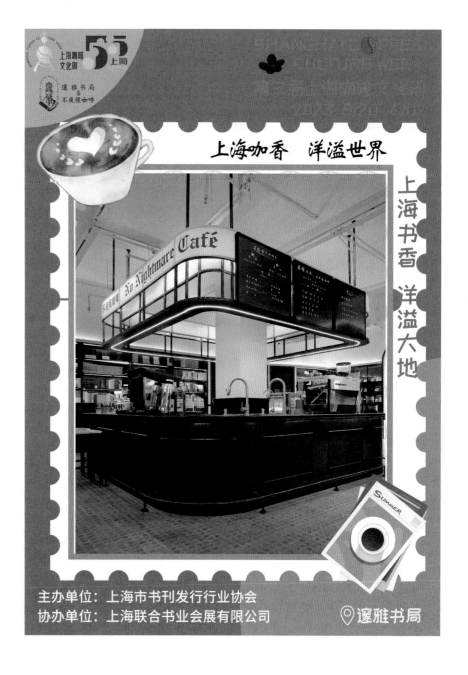

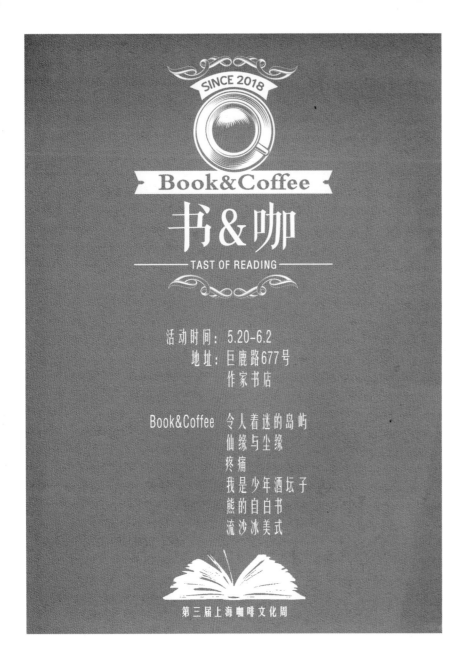

SINCE 2018

Book&Coffee

书 & 咖

—— TAST OF READING ——

活动时间：5.20-6.2
地址：巨鹿路677号
作家书店

Book&Coffee　令人着迷的岛屿
仙缘与尘缘
疼痛
我是少年酒坛子
熊的自白书
流沙冰美式

第三届上海咖啡文化周

优秀奖

海报名称　书 & 咖

选送单位　上海作家俱乐部有限公司

设 计 者　邹正香

发布时间　2023 年 5 月

设计心语

但是还有书和咖啡。

尤秀奖

海报名称 咖香书香，经世生活

选送单位 上海复旦经世书局有限公司

设 计 者 解满月

发布时间 2023 年 5 月

设计心语

阅读和咖啡是一种美妙的组合，油墨香
与咖啡香环绕交织，令人陶醉。

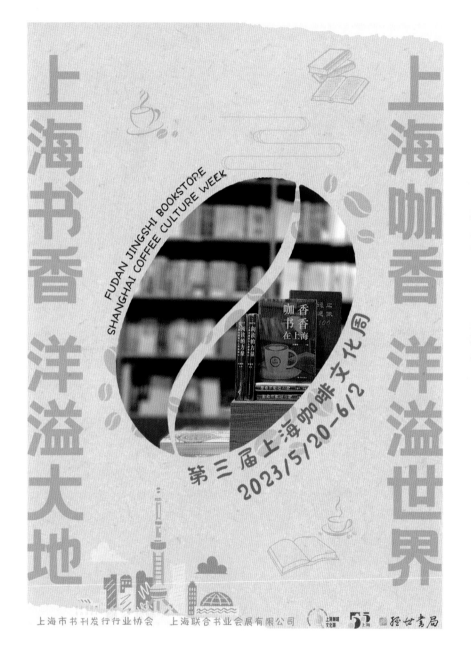

当我们谈论战争时，
我们究竟在谈论什么？

3·31 (周五) **19:00—21:00**

融书房·3楼 浦城路150号

袁 源

耶鲁大学哲学博士
现任教于上海纽约大学
战争伦理研究者

郑诗亮

《澎湃新闻·上海书评》执行主编
播客"午后偏见""边角聊"主播

主办:浦东新区区委宣传部(文体旅游局)
特别合作伙伴:上海市作家协会　SMG　上海世纪出版集团
承办:北京世纪文景文化传播有限责任公司　上海浦东图书馆

陆家嘴读书会
LUJIAZUI BOOKCLUB

THE

BEAUTY

OF

BOOK

POSTERS

优秀奖

海报名称 当我们谈论战争时，我们
　　　　　究竟在谈论什么

选送单位 上海人民出版社·世纪文景

设 计 者 施雅文

发布时间 2023 年 3 月

设计心语

这一代人，逃过了炮弹，也还是被战争
毁灭了。

尤秀奖

海报名称 细说摩登　图想上海

选送单位 上海人民出版社·世纪文景

设 计 者 施雅文

发布时间 2023 年 11 月

设计心语

有关旧上海的想象似乎总会伴随着许多
画面与影像，予我们视觉的鲜活，仿佛
能置身其中，感受海派文化的脉搏。

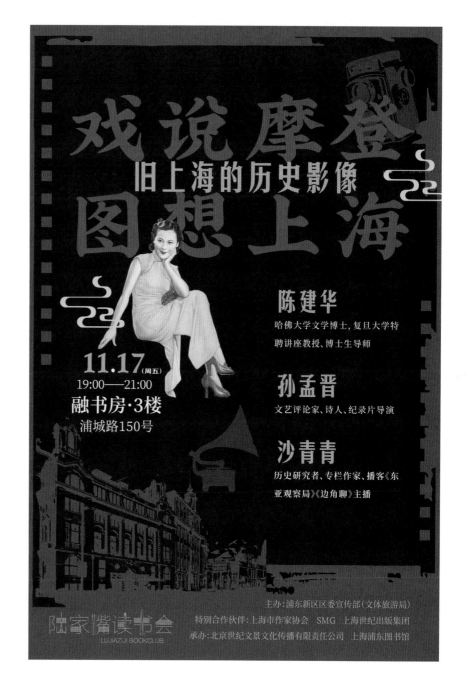

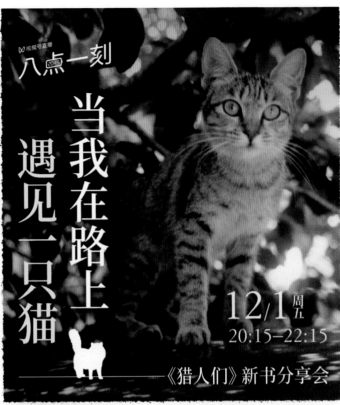

八点一刻 视频号直播

当我在路上遇见一只猫

12/1 周五
20:15-22:15

《猎人们》新书分享会

猎人们

钢筋混凝土丛林中
的猫族豪侠传

扫码预约直播

嘉宾 **麻杰夫**
自然之友野鸟会领队志愿者，听声辨鸟爱好者

韩李李
生态艺术家、觅蓝生态文化发展中心联合创办人

主持 **狸花猫**
北京自然之友公益基金会品牌传播总监

文景

Horizon

自然之友
FRIENDS OF NATURE

优秀奖

海报名称 当我在路上，遇见一只猫
选送单位 上海人民出版社 · 世纪文景
设 计 者 陈阳
发布时间 2023 年 11 月

设计心语

路边街拍的小猫，配合毛边感的处理和
温暖的色调，营造出舒适的氛围。关爱
流浪猫的生存环境。

尤秀奖

海报名称 《珍珠在蒙古帝国》

选送单位 上海人民出版社·世纪文景

设 计 者 陈阳

发布时间 2023 年 1 月

设计心语

书摘内容幽默风趣，搭配古朴的配色和
质感素材，设计出贴合内容主题的海报
风格。

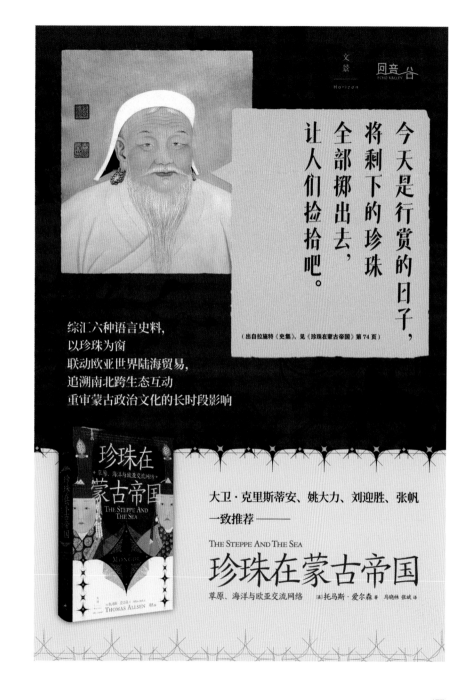

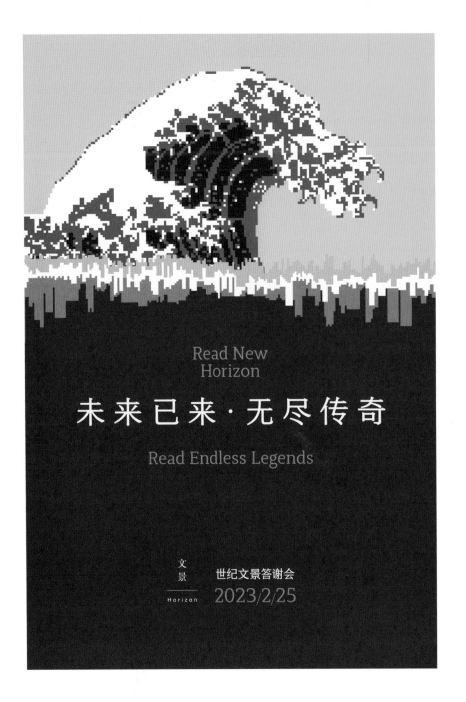

优秀奖

海报名称 文景 2023 答谢会主视觉海报

选送单位 上海人民出版社·世纪文景

设 计 者 陈阳

发布时间 2023 年 1 月

设计心语

用时代的浪潮迎接传奇的新一年。

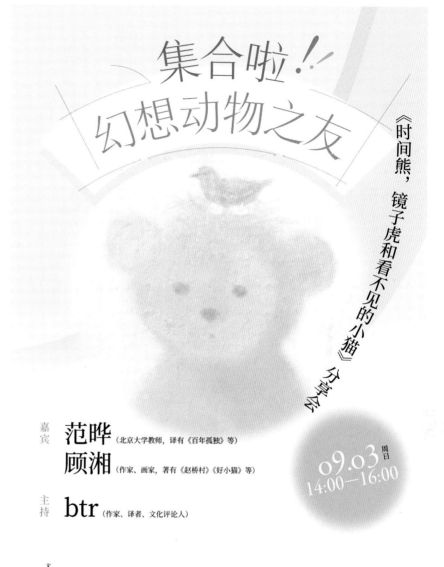

集合啦！
幻想动物之友

《时间熊，镜子虎和看不见的小猫》分享会

嘉宾　**范晔**（北京大学教师，译有《百年孤独》等）
　　　顾湘（作家、画家，著有《赵桥村》《好小猫》等）

主持　**btr**（作家、译者、文化评论人）

09.03 周日
14:00—16:00

文景 Horizon　时间熊文化　上海上生新所 茑屋书店　新所 art circle　澎湃号·湃客

尤秀奖

海报名称　集合啦！幻想动物之友

选送单位　上海人民出版社·世纪文景

设 计 者　陈阳

发布时间　2023 年 9 月

设计心语

和庸碌纷繁的现实世界及其逻辑暂时告别，共赴一场幻想动物之友的小聚会。

分享嘉宾

缪宏波

浙江省美术家协会主席团委员，杭州画院副院长，
杭州市美术家协会副主席兼秘书长，一级美术师。

主持嘉宾

古姐

小古文化 CEO，小红书博主 @Grace 古姐

读懂宋元绘画

得手应心

9.16 （周六）14:30－16:30

杭州市金沙湖大剧院金沙湖书房

主办方：杭州画院、小古文化、绿城会
特别支持：世纪文景

扫码报名

优秀奖

海报名称　得手应心，读懂宋元绘画
选送单位　上海人民出版社·世纪文景
设 计 者　陈阳
发布时间　2023 年 9 月

设计心语

用最大画幅来展示绘画作品，突出核心
主题。

海报名称 挑战千页巨作

选送单位 上海人民出版社·世纪文景

设 计 者 陈阳

发布时间 2023 年 6 月

设计心语

模块化设计和明亮大胆的配色，让千页
巨作更加独树一帜。

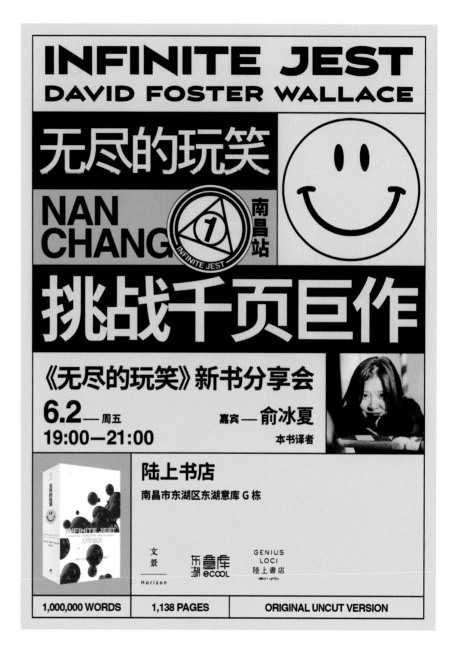

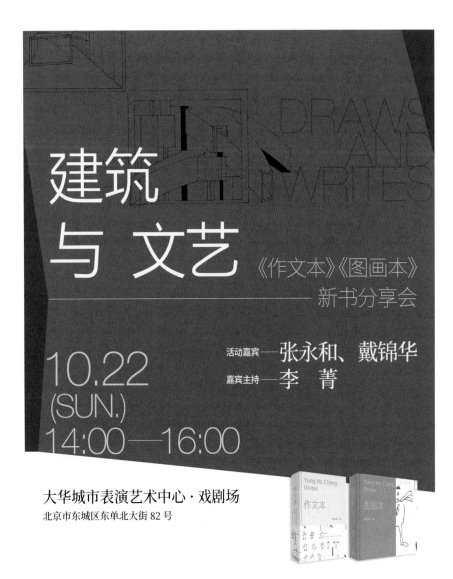

THE
BEAUTY
OF
BOOK
POSTERS

建筑
与 文艺

《作文本》《图画本》
新书分享会

活动嘉宾——张永和、戴锦华
嘉宾主持——李 菁

10.22
(SUN.)
14:00—16:00

大华城市表演艺术中心·戏剧场
北京市东城区东单北大街 82 号

Yung Ho Chang
Writes

作文本

Yung Ho Chang
Draws

图画本

扫码报名

联合主办
文景
Horizon
新京报
评书刊

媒体支持
有方
POSITION

优秀奖

海报名称 建筑与文艺
选送单位 上海人民出版社·世纪文景
设 计 者 陈阳
发布时间 2023 年 10 月

设计心语

运用空间线条和冷静的配色，体现建筑
与文艺的设计气质。

优秀奖

每报名称 面向我者与他者的生命写作

先送单位 上海书店出版社

设 计 者 汪昊

发布时间 2023 年 9 月

设计心语

发现内在的情感，超越庸常的思想，指
向永恒的精神。

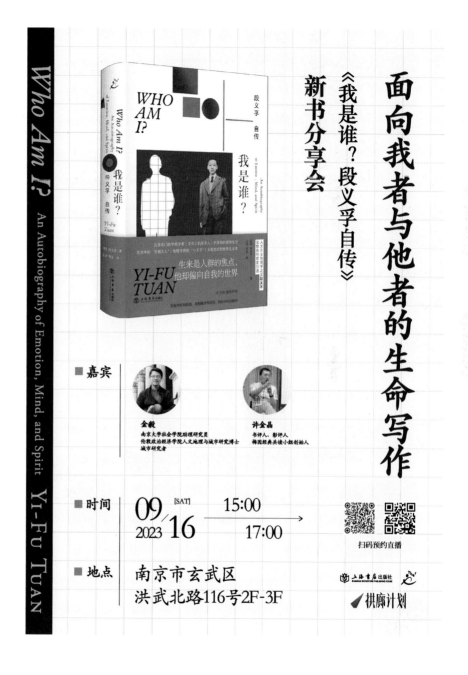

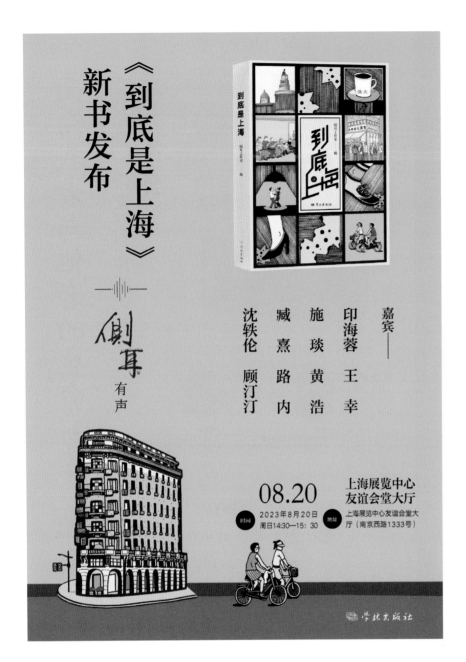

优秀奖

海报名称 《到底是上海》新书发布

选送单位 学林出版社

设 计 者 钱祯

发布时间 2023 年 8 月

设计心语

侧耳团队与知名作家描绘上海文学地图。

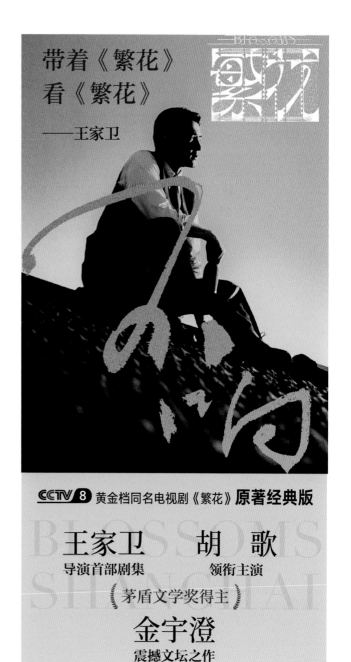

优秀奖

每报名称 《繁花》

先送单位 上海文艺出版社

设 计 者 钱祯

发布时间 2023 年 12 月

设计心语

带着《繁花》看《繁花》——王家卫。

我们如何书写
时代与童年

作者 **简洁**

嘉宾 **项静 三三**

主持 **钱斌**

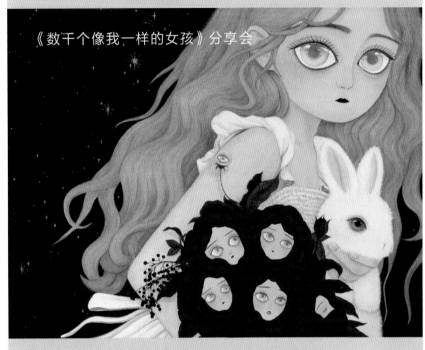

《数千个像我一样的女孩》分享会

12.23

时间 2023年12月23日 周六19:00-21:00

地址 上海市长宁区延安西路1262号7号楼

上海上生新所 茑屋书店

3rd ANNIVERSARY　新所 art circle

上海上生新所 茑屋书店　上海文艺出版社 Shanghai Literature & Art Publishing House

优秀奖

海报名称　《数千个像我一样的女孩》

选送单位　上海文艺出版社

设 计 者　钱祯

发布时间　2023 年 11 月

设计心语

独生一代的女孩故事。

优秀奖

海报名称 从现场到纸面

选送单位 上海文化出版社

设 计 者 王伟

发布时间 2023 年 8 月

设计心语

历史由无数个瞬间构成。

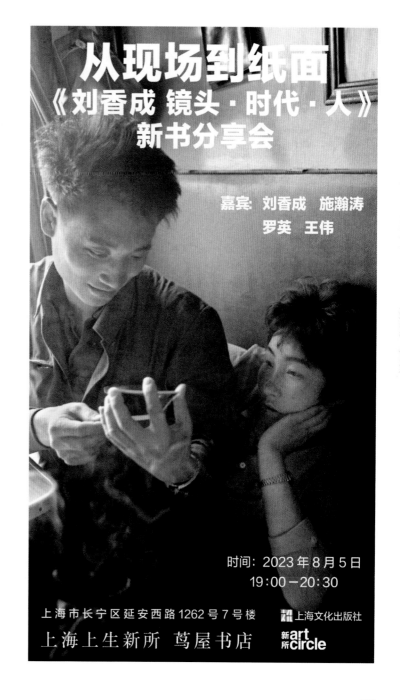

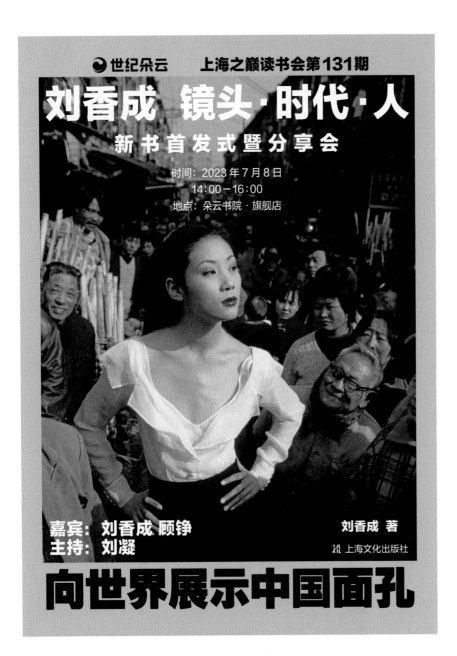

优秀奖

海报名称 向世界展示中国面孔

选送单位 上海文化出版社

设 计 者 王伟

发布时间 2023 年 7 月

设计心语

普利策现场新闻摄影奖得主刘香成艺术
纪实摄影作品集重磅发售。

优秀奖

海报名称　《未见沧桑：孙道临　王文娟

　　　　　　艺术人生珍藏》新书发布会

选送单位　上海人民美术出版社

设 计 者　胡彦杰

发布时间　2023 年 8 月

设计心语

虽经沧海桑田，仍保有赤子般未见沧桑的

纯真灵魂。

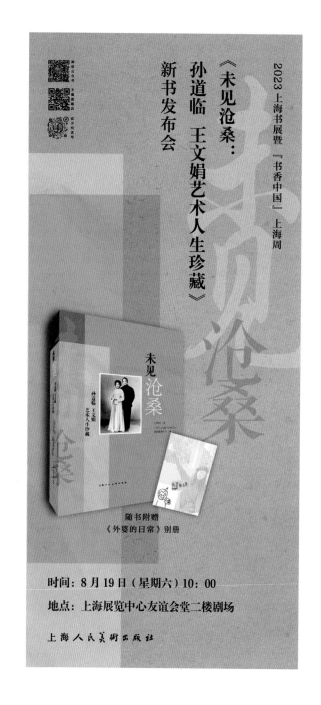

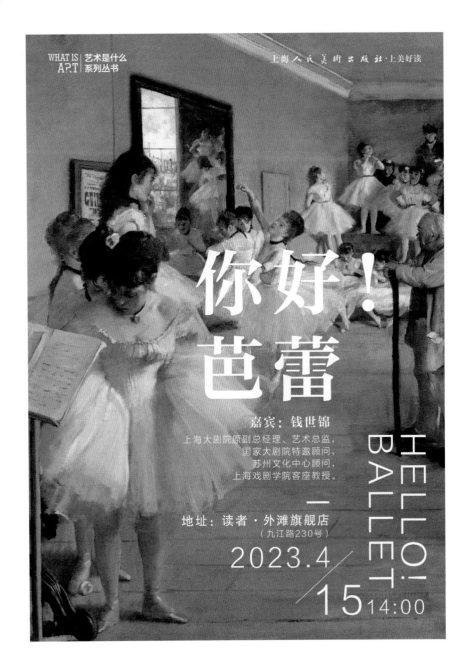

优秀奖

海报名称 《你好！芭蕾》新书分享会

选送单位 上海人民美术出版社

设 计 者 胡彦杰

发布时间 2023 年 4 月

设计心语

你好！芭蕾，让高雅艺术走近普罗大众。

优秀奖

海报名称 《纪实摄影大师：罗伯特·
杜瓦诺：巴黎》

选送单位 上海人民美术出版社

设 计 者 陈劼

发布时间 2023 年 4 月

设计心语

简洁的双色调和全幅相片，聚焦微妙的
感动和幽默的瞬间，呈现摄影大师罗伯
特·杜瓦诺的艺术魅力。

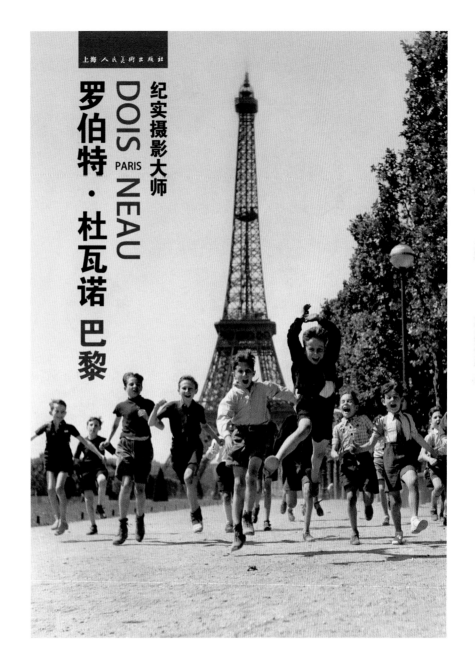

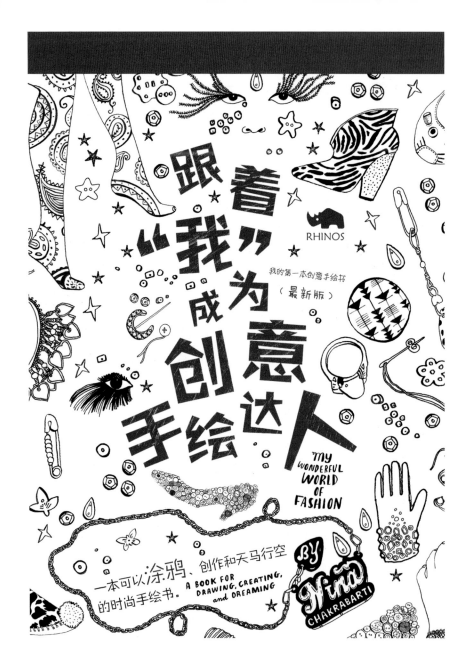

优秀奖

海报名称 《跟着"我"成为创意手绘

达人》

选送单位 上海人民美术出版社

设 计 者 陈劼

发布时间 2023 年 4 月

设计心语

活泼的涂鸦铺底，跳跃的文字穿插其中，
彰显随心创作的松弛感。

优秀奖

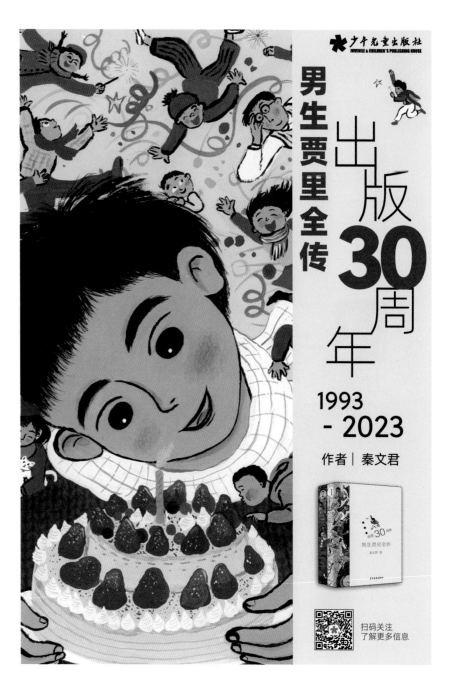

海报名称　《男生贾里全传》出版 30 周年

选送单位　上海少年儿童出版社

设 计 者　张婷婷

发布时间　2023 年 10 月

设计心语

多看多学多吸收。

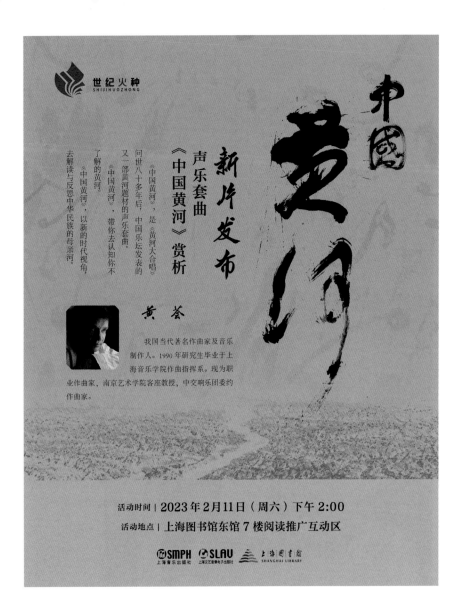

优秀奖

海报名称 《中国黄河》

选送单位 上海音乐出版社

设 计 者 邱天

发布时间 2023 年 2 月

设计心语

壮美黄河，古与今的交响对话。

优秀奖

海报名称 2023 上海书籍设计艺术展

选送单位 上海教育出版社

设 计 者 陆弦

发布时间 2023 年 12 月

设计心语

色彩明亮、充满设计感的"B""d"组成的主体图形取自"Book design"首字母，为海报设计注入了活力。卷曲线条的书页图形突出了书籍设计的展览主题。

2023

上海书籍设计艺术展暨
第十二届
华东书籍设计双年展
上海获奖作品展

2023
EAST CHINA
SHANGHAI
EXHIBITION OF
BOOK DESIGN

12.25
—
12.29

上海外文书店
福州路 390 号三楼
中外艺嘉文化空间

Bd
SHANGHAI
EXHIBITION OF
BOOK DESIGN

主办
上海市出版协会

承办
上海市出版协会书籍设计艺术委员会
上海外文书店

协办
上海联合书业会展有限公司

倪凯歌

著

Philosophy
for
Children

幼儿园里的
儿童哲学

儿童哲学不仅关注思维的发展，更关注儿童灵魂的滋养。幼儿阶段的哲学活动为走进幼儿的内心世界，了解幼儿的价值判断，关注幼儿的生存境况提供了可能的路径。本书向我们展现了幼儿哲学活动的不同样态，既是我们在幼儿园做哲学的参考书，又是我们重新认识幼儿的好窗口。

世界儿童哲学文库
河北省社会科学基金项目
上海教育出版社出版

优秀奖

海报名称 《幼儿园里的儿童哲学》
新书发布海报
选送单位 上海教育出版社
设 计 者 陆弦
发布时间 2023 年 12 月

设计心语

由"哲学"英文单词的缩写"phil"组合成海报主体，整体设计色彩明快，充满童趣。

尤秀奖

海报名称 教师成长·常生龙系列作品

选送单位 上海教育出版社

北京源创一品文化传播有限公司

设 计 者 许扬

发布时间 2023 年 11 月

设计心语

教师应有书卷气，淡雅简洁有活力。

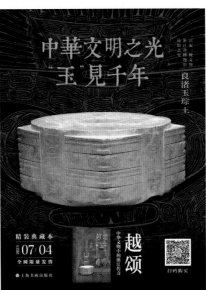
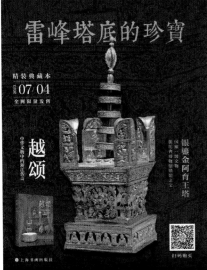
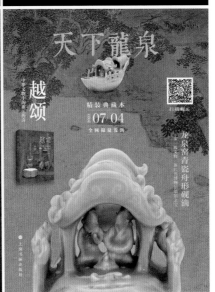

优秀奖

海报名称 越颂首发系列海报

选送单位 上海书画出版社

设 计 者 陈绿竞

发布时间 2023 年 7 月

设计心语

遇见千年中华文明之光。

尤秀奖

海报名称 她们的回响

选送单位 上海书画出版社

设 计 者 陈绿竞

发布时间 2023 年 3 月

设计心语

揭开中国古代女性艺术与生活的神秘
面纱。

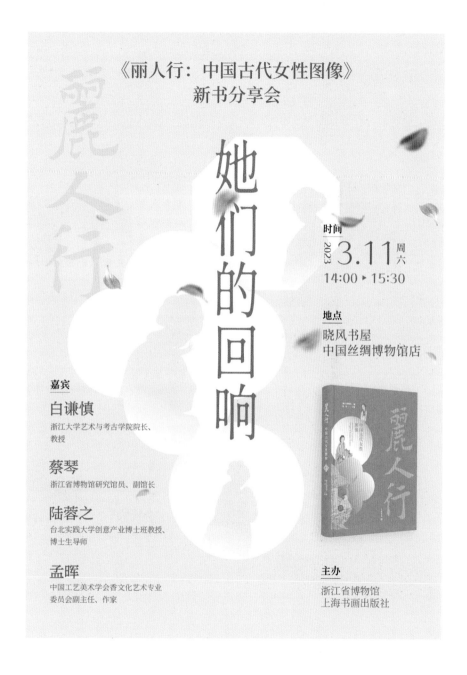

优秀奖

海报名称 《辞海》（网络版）

选送单位 上海辞书出版社

设 计 者 相志成

发布时间 2023 年 12 月

设计心语

《辞海》（网络版），翻开了百年《辞海》
数字时代崭新的篇章。

尤秀奖

亲子阅读
自然观察

自然的变化从不停滞，
无论世界如何变化，
它总会给予我们最踏实的慰藉。

海报名称 《陪着四季慢慢走》

选送单位 上海科技教育出版社

设 计 者 杨静

发布时间 2023 年 12 月

设计心语

陪着四季，慢慢走，细细品，享受亲子
阅读的乐趣，感悟春、夏、秋、冬的变化。

Les Paradoxes de la Nature

《自然的悖论》

分享会

活动时间

2023 年 8 月 27 日 10:00－11:30

哲人石 25 周年系列活动

"哲人石七堂课"

第三讲

活动地点

大零号湾图书馆 4F 报告厅

优秀奖

海报名称　《自然的悖论》

选送单位　上海科技教育出版社

设 计 者　李梦雪

发布时间　2023 年 8 月

设计心语

华丽外表存在的意义是什么？看似奇怪甚至荒谬的现象，都是生物界存在的悖论。

优秀奖

海报名称 "你好！再见！"丛书

选送单位 上海科技教育出版社

设 计 者 李梦雪

发布时间 2023 年 8 月

设计心语

这是一场穿越时空的旅行。

最美
书 海报

THE
BEAUTY
OF
BOOK
POSTERS

优秀奖

海报名称　《元素萌萌说》

选送单位　上海科技教育出版社

设 计 者　符劼

发布时间　2023 年 9 月

设计心语

超萌超有料的少儿科普读物，有学有玩。

优秀奖

每报名称 世纪与你 阅度端午

选送单位 上海云间世纪文化科技有限
公司

设 计 者 江伊婕

发布时间 2023 年 6 月

设计心语

书海泛舟，阅度端午。

优秀奖

海报名称 《对话达·芬奇》

选送单位 上海云间世纪文化科技有限

公司

设 计 者 张宇晴

发布时间 2023 年 12 月

设计心语

一场跨越时空的对话。

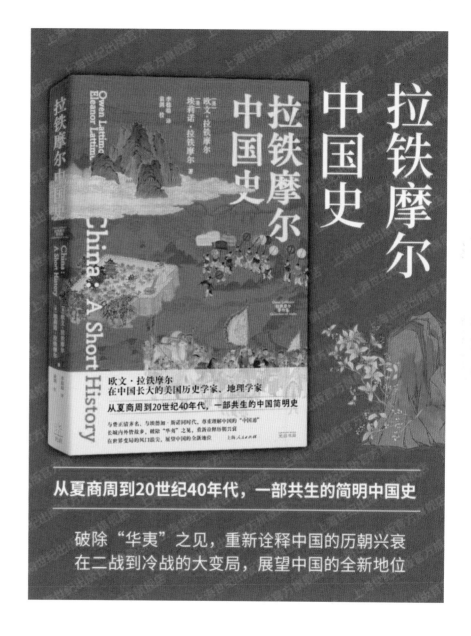

海报名称 《拉铁摩尔中国史》

选送单位 上海云间世纪文化科技有限
公司

设 计 者 张宇晴

发布时间 2023 年 12 月

设计心语

一部共生的简明中国史，诠释中国的历
朝兴衰。

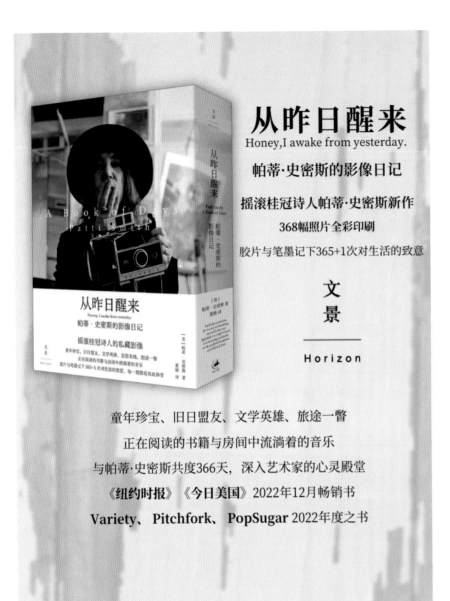

优秀奖

海报名称 《从昨日醒来》

选送单位 上海云间世纪文化科技有限

公司

设 计 者 张宇晴

发布时间 2023 年 12 月

设计心语

帕蒂·史密斯的 366 天影像日记，如同
一本日历的一日一映像。

尤秀奖

海报名称 《500 个万万没想到：奇妙
的恐龙》

选送单位 华东师范大学出版社

设 计 者 冯逸珺

发布时间 2023 年 8 月

设计心语

丁工龙龙带你走进一个不一样的恐龙
世界。

徐汇区全民阅读推广活动

华东师范大学出版社

中希传统文化的创新表达

—— 跟随《太阳的女儿》探寻古希腊文明的光芒

04/21（周五）
14:00-15:30

地点：徐家汇书院（漕溪北路158号）3F报告厅

[希] 塔索斯·拉波洛布洛斯
（作家、诗人）

张锦江
（著名作家、文学理论家、
华东师范大学教授）

胡品品
（上海外国语大学副教授、
希腊研究中心主任）

王焰
（华东师范大学出版社董事长、
社长）

主办单位：
徐汇区文化和旅游局

承办单位：
华东师范大学出版社
徐汇区图书馆
钟书阁

优秀奖

海报名称 《太阳的女儿》

选送单位 华东师范大学出版社

设 计 者 冯逸珺

发布时间 2023 年 4 月

设计心语

探寻古希腊文明的光芒。

华东师范大学出版社 EAST CHINA NORMAL UNIVERSITY PRESS　小花狮 Xhs CLUB　YOURBAY 悠贝

为孩子埋下哲思的种子

——"一个小哲思系列绘本"阅读分享会

11/19

12:05-12:50

上海世博展览馆
舞台区二

扫码预约直播

嘉宾

马鹏浩
新锐插画家，
第七届丰子恺
图画书奖获得者

粲然
三五锄教育创始人，
知名童书作家

米尼
初一生
漫画书创作者，
儿童绘本译者

尤秀奖

海报名称　为孩子埋下哲思的种子

选送单位　华东师范大学出版社

设 计 者　冯逸珺

发布时间　2023 年 11 月

设计心语

长开想象的翅膀，与桃子一起环游天际。

华东师范大学出版社
EAST CHINA NORMAL UNIVERSITY PRESS

怎样带孩子
做绘本阅读

漫谈绘本阅读中的美育

11/18
14:00-15:30

徐汇区龙华中路759号
绿地缤纷城一楼钟书阁

主讲嘉宾：马鹏浩
新锐插画家。喜爱植物、
神怪幻想等创作题材，出
版有《一个梨子掉下水》
《窗下的树皮小屋》《螺
花鱼婆婆》《孙悟空打妖
怪》等绘本作品。

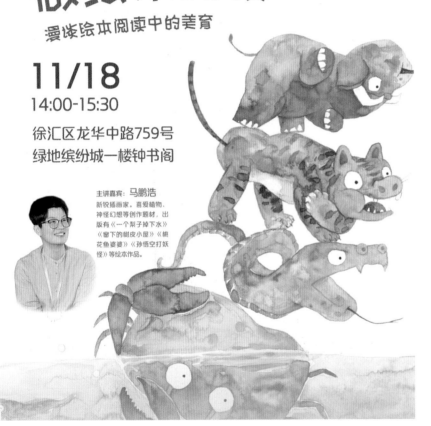

优秀奖

海报名称　怎样带孩子做绘本阅读

选送单位　华东师范大学出版社

设 计 者　冯逸珺

发布时间　2023 年 11 月

设计心语

遇见外界的"镜子"，照见自己的想象。

"优秀奖"

海报名称 中国少儿科幻星云书系

选送单位 华东师范大学出版社

设 计 者 冯逸珺

发布时间 2023 年 8 月

设计心语

科学与想象力，碰撞出一个个非凡的
世界。

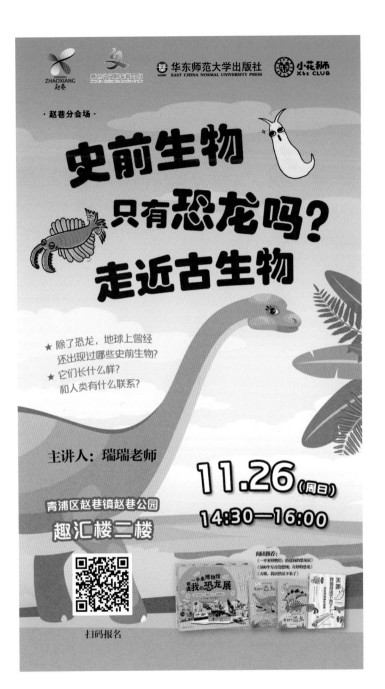

优秀奖

海报名称　走近古生物

选送单位　华东师范大学出版社

设 计 者　冯逸珺

发布时间　2023 年 11 月

设计心语

一场史前生物的欢乐聚会。

姹紫嫣红，形态各异，用鲜花来开"烟花"吧

我们身边盛开着很多花，
花有什么作用呢？

为什么花会有不用的颜色呢？

拆解一朵花，
看看它的组成结构吧！

试着用美丽的花朵
开一场纸上"烟火秀"。

扫码添加小助手
预约现场活动

6.24
10:00-11:30

活动地点：上海图书馆东馆7楼研讨室7-01

优秀奖

海报名称 烟花

选送单位 华东师范大学出版社

设 计 者 冯逸珺

发布时间 2023 年 6 月

设计心语

鲜花也能开出绚烂烟花。

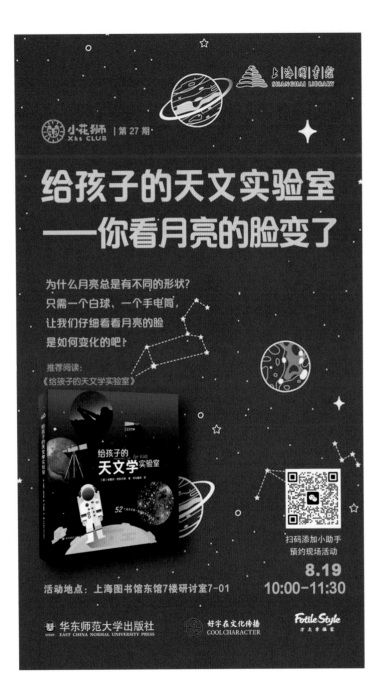

优秀奖

海报名称 你看月亮的脸变了

选送单位 华东师范大学出版社

设 计 者 冯逸珺

发布时间 2023 年 8 月

设计心语

浩瀚宇宙，尽在《给孩子的天文学实验室》。

优秀奖

海报名称 做做动脑游戏，聊聊大脑的
结构与功能分区

选送单位 华东师范大学出版社

设 计 者 冯逸珺

发布时间 2023 年 4 月

设计心语

游戏与动脑，大脑与生活，反应与记忆。

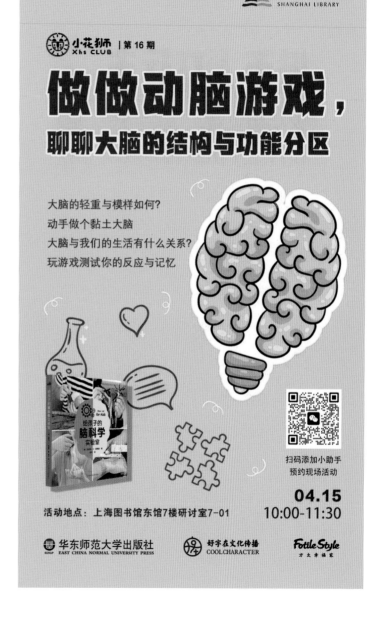

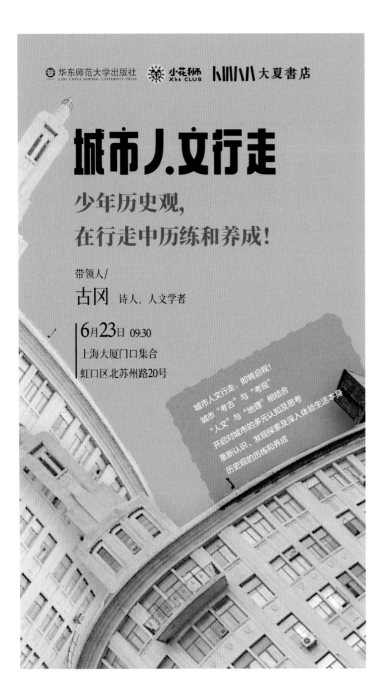

优秀奖

海报名称　城市人文行走

选送单位　华东师范大学出版社

设 计 者　杨丽俊

发布时间　2023 年 6 月

设计心语

阅读建筑，在行走中历练。

优秀奖

海报名称 川端康成小说系列

选送单位 华东师范大学出版社

设 计 者 杨丽俊

发布时间 2023 年 1 月

设计心语

川端文学，洁净与寂寥。

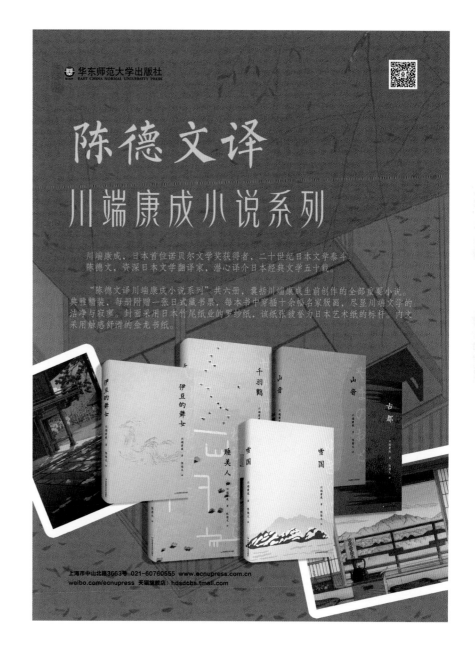

优秀奖

海报名称 阅读莎士比亚
选送单位 华东师范大学出版社
设 计 者 杨丽俊
发布时间 2023 年 4 月

设计心语

只要人类在呼吸，眼睛看得见，我这诗就活着，使你的生命绵延。

尤秀奖

海报名称 小花狮，一起趣探访

选送单位 华东师范大学出版社

设 计 者 杨丽俊

发布时间 2023 年 5 月

设计心语

爱在华师大，给孩子种下一颗探索的种子。

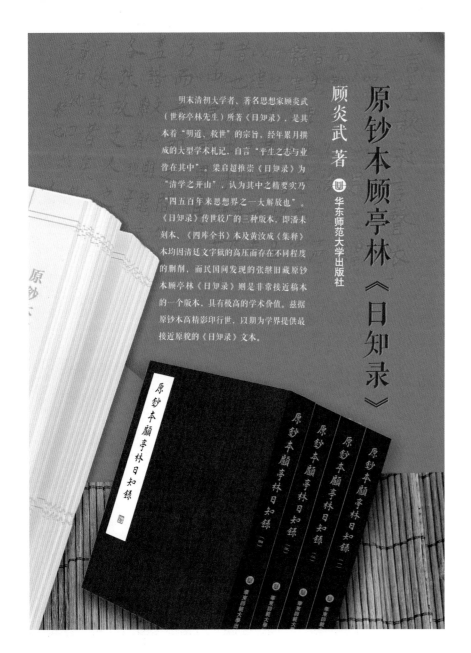

THE
BEAUT
O
BOO
POSTER

原钞本顾亭林《日知录》

顾炎武著

华东师范大学出版社

明末清初大学者、著名思想家顾炎武（世称亭林先生）所著《日知录》，是其本着"明道、救世"的宗旨，经年累月撰成的大型学术札记，自言"平生之志与业皆在其中"。梁启超推崇《日知录》为"清学之开山"，认为其中之精要实乃"四五百年来思想界之一大解放也"。《日知录》传世较广的三种版本，即潘未刻本、《四库全书》本及黄汝成《集释》本均因清廷文字狱的高压而存在不同程度的删削，而民国间发现的张继旧藏原钞本顾亭林《日知录》则是非常接近稿本的一个版本，具有极高的学术价值。兹据原钞本高精影印行世，以期为学界提供最接近原貌的《日知录》文本。

优秀奖

海报名称　《原钞本顾亭林日知录》

选送单位　华东师范大学出版社

设 计 者　杨丽俊

发布时间　2023 年 2 月

设计心语

平生之志与业，皆在其中。

优秀奖

海报名称 《中国文字学手册》

选送单位 华东师范大学出版社

设 计 者 杨丽俊

发布时间 2023 年 12 月

设计心语

适应中国文字的跨文化传播。

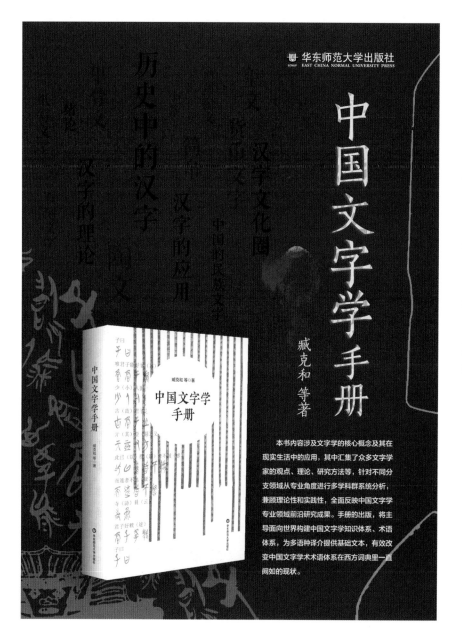

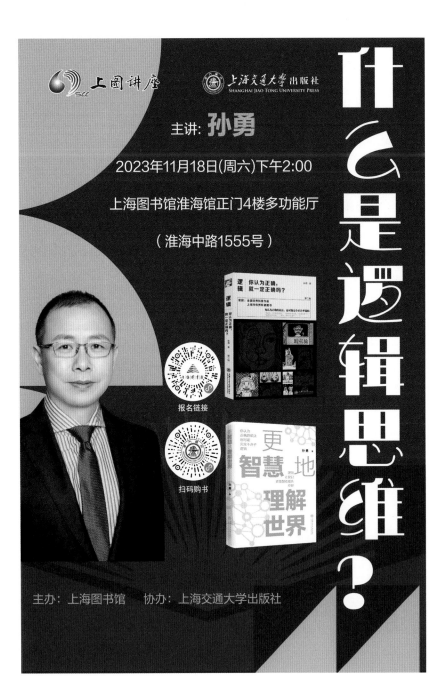

海报名称 什么是逻辑思维

选送单位 上海交通大学出版社

设 计 者 朱琳珺

发布时间 2023 年 11 月

设计心语

有趣的几何图形，三原色的背景颜色，较有设计感的字体，与好玩的"逻辑"主题相辅相成，为海报增色不少。

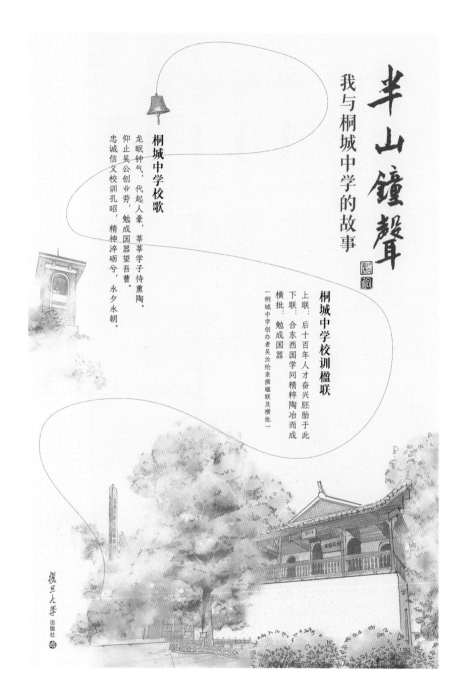

半山鐘聲

我与桐城中学的故事

桐城中学校歌

龙眠钟气，代起人豪，莘莘学子待熏陶。
仰止吴公创业劳，勉成国器望吾曹。
忠诚信义校训孔昭，精神淬砺兮，永夕永朝。

桐城中学校训楹联

上联：后十百年人才奋兴胚胎于此
下联：合东西国学问精粹陶冶而成
横批：勉成国器
（桐城中学创办者吴汝纶亲撰楹联及横批）

尤秀奖

海报名称 《半山钟声》

选送单位 复旦大学出版社

设 计 者 杨雪婷

发布时间 2023 年 9 月

设计心语

铜铃贯穿桐中景，讲述我与桐城中学的
故事。

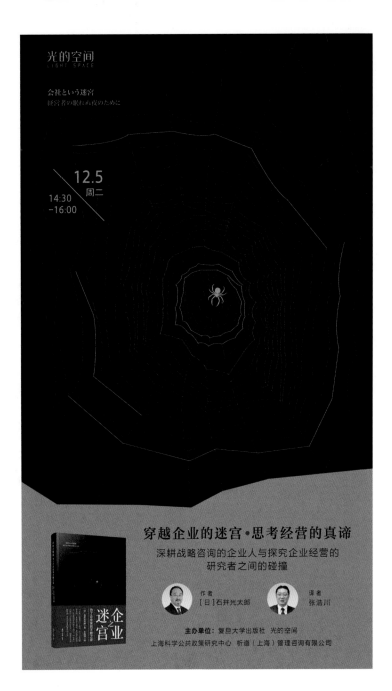

优秀奖

海报名称 《企业之迷宫》

选送单位 复旦大学出版社

设 计 者 杨雪婷

发布时间 2023 年 12 月

设计心语

线条亦虚亦实，穿越企业的迷宫，思考经营的真谛。

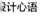

优秀奖

海报名称 《中西之间：马克思·韦伯的

比较法律社会史》新书分享会

选送单位 复旦大学出版社

设 计 者 叶霜红

发布时间 2023 年 11 月

设计心语

以西方视角，展开理论与经验间的对话。

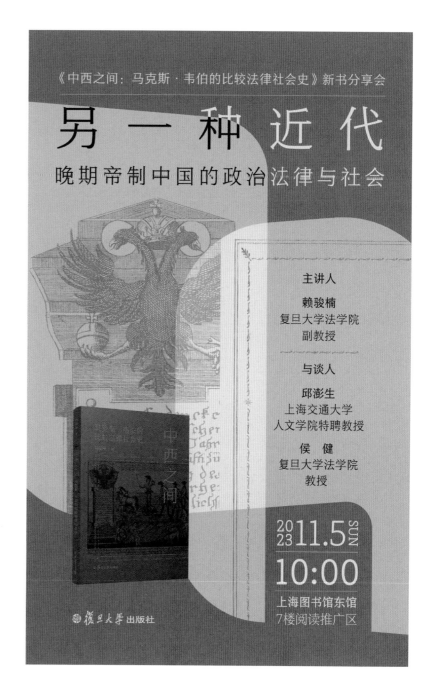

优秀奖

海报名称 《中西之间：马克思·韦伯的

比较法律社会史》新书分享会

选送单位 复旦大学出版社

设 计 者 叶霜红

发布时间 2023 年 11 月

设计心语

探索历史长河中对古今、中西、异同的叙
述与想象。

尤秀奖

海报名称 《诗性正义：当代西班牙内战
小说中的历史与记忆》

选送单位 复旦大学出版社

设 计 者 叶霜红

发布时间 2023 年 5 月

设计心语

通过文本，审视当今。

邹 萍——著

当代西班牙内战小说中的
历史与记忆

诗性正义

乃至整个社会的价值观、历史观和记忆观

诗
性
正
义

当代西班牙内战小说中的
历史与记忆

复旦大学 出版社

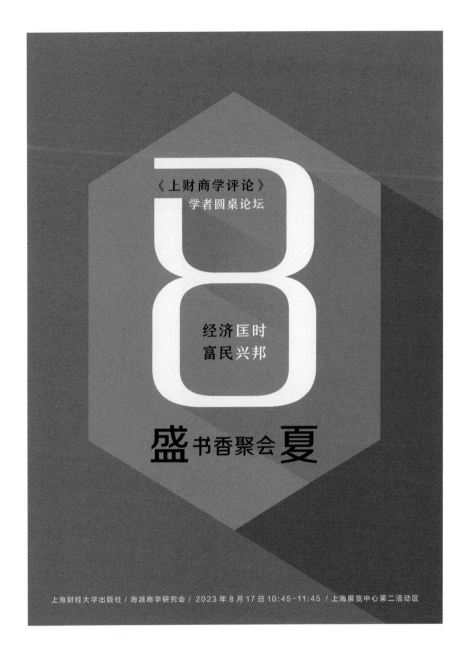

优秀奖

海报名称　盛夏书香聚会

选送单位　上海财经大学出版社

设 计 者　张克瑶

发布时间　2023 年 8 月

设计心语

人皆苦炎热，我爱夏日长。
书友八方来，围坐话清凉。

优秀奖

海报名称 裙裳曳华彩

　　　　　——大美马面裙实物览析

选送单位 东华大学出版社

设 计 者 钱安立

发布时间 2023 年 12 月

设计心语

海报的设计思路旨在通过简约的方式传达信息，以彰显高级大气感。整体设计布局考虑了视觉平衡和美感，其视觉中心为一条精美的马面裙，选自本社新书《中国最美服饰·马面裙》，也和讲座主题相呼应。海报背景色也是此书中收录的传统配色——雪灰＋雪青。底色和大标题的互补配色更衬托海报画面的鲜明感，从而吸引观众眼球，突出讲座主题。

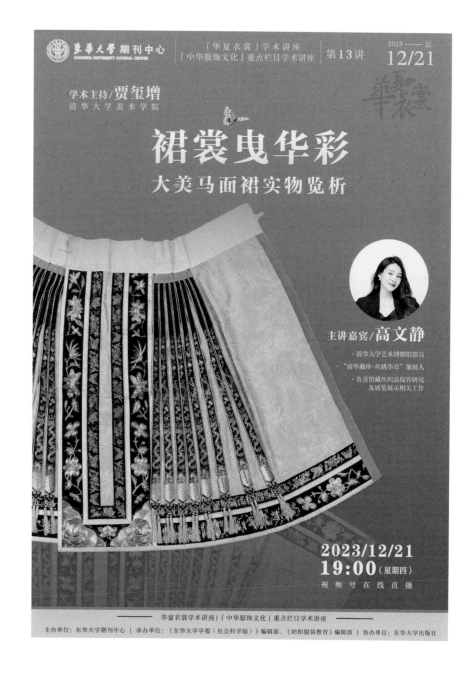

衣尚讲坛·第10讲

《舆服志》与中国服饰史研究

| 《历代<舆服志>图释》丛书·作者亲临 |

直播时间：

2023/5/20（星期六）

19:00

特邀嘉宾 / **李蓂**

博士，东华大学服装与艺术设计学院教授

从事服装染织史论研究

特邀嘉宾 / **孙晨阳**

文学博士，毕业于复旦大学中文系汉语言文字学专业

从事汉语语源学、汉语史、中国古代服饰文化方向研究

直播看点 >>

- 《舆服志》与服饰史研究的关系
- 《舆服志》中记载的中国古代服饰制度
- 服饰的构成属性以及演变和断代
- 服饰史研究的思考和建议

扫二维码

预约直播

优秀奖

海报名称 《舆服志》与中国服饰史研究

选送单位 东华大学出版社

设 计 者 李晓雪

发布时间 2023 年 5 月

设计心语

经纬线迹，铺就历史底色。

优秀奖

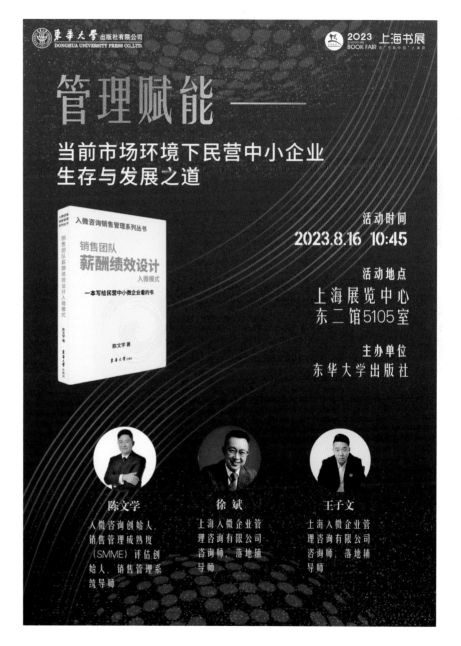

海报名称 管理赋能

——当前市场环境下民营

中小企业生存与发展之道

选送单位 东华大学出版社

设 计 者 李晓雪

发布时间 2023 年 8 月

设计心语

风拂过，是在为闪烁的星点赋能。

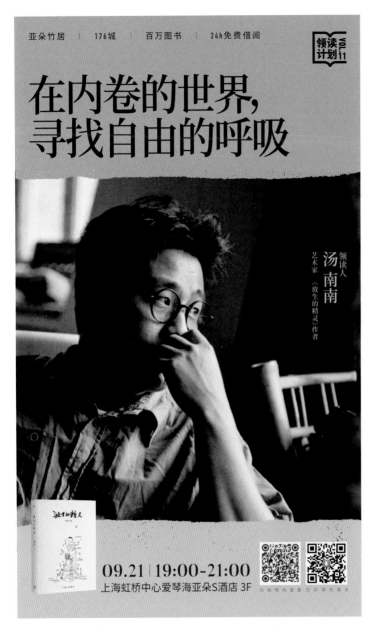

优秀奖

海报名称 在内卷的世界，寻找自由的呼吸

　　　　　——《放生的精灵》新书发布会

选送单位 上海三联书店

设 计 者 施承一

发布时间 2023 年 9 月

设计心语

纯色块与主视觉的碰撞，简单而又直击主题

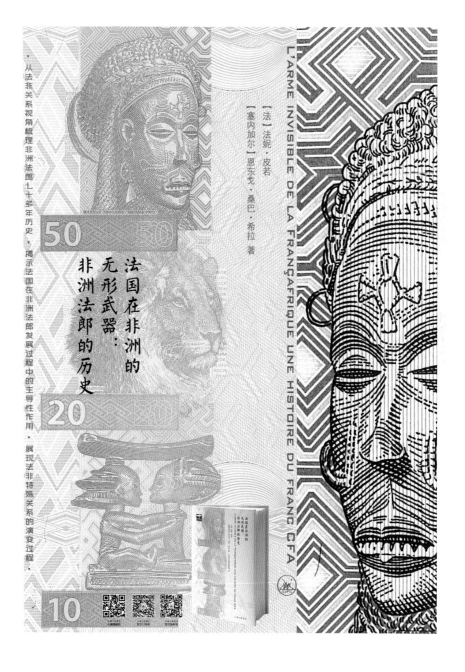

尤秀奖

每报名称 《法国在非洲的无形武器》

先送单位 上海三联书店

设 计 者 吴昉

发布时间 2023 年 3 月

设计心语

用色彩绚丽的纸币底纹勾勒非洲法郎背后的法非历史关系。

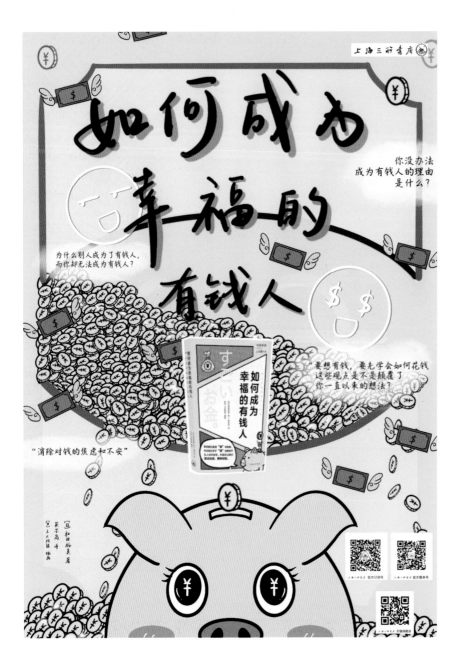

THE
BEAUTY
OF
BOOK
POSTERS

优秀奖

海报名称	《如何成为幸福的有钱人》
选送单位	上海三联书店
设 计 者	王欣玥　刘莹　吴昉
发布时间	2023 年 6 月

设计心语

小猪存钱罐、堆积的金币、长翅膀的纸钱从存钱罐里跳出来的书籍……展现人们追求财富与幸福的美好愿望。

优秀奖

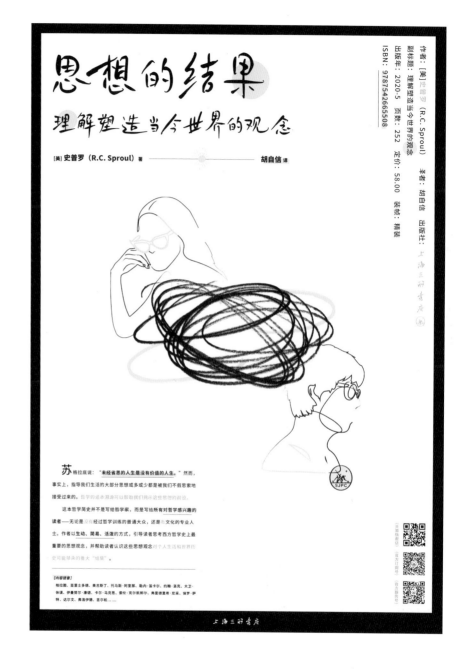

海报名称 《思想的结果》

选送单位 上海三联书店

设 计 者 朱文乐　吴昉

发布时间 2023 年 5 月

设计心语

思考中的男性和女性，处于随机笔触构成的宇宙主体形象中，强调哲学的神秘色彩与奇妙之感，体现哲学省思对人生的重要意义。

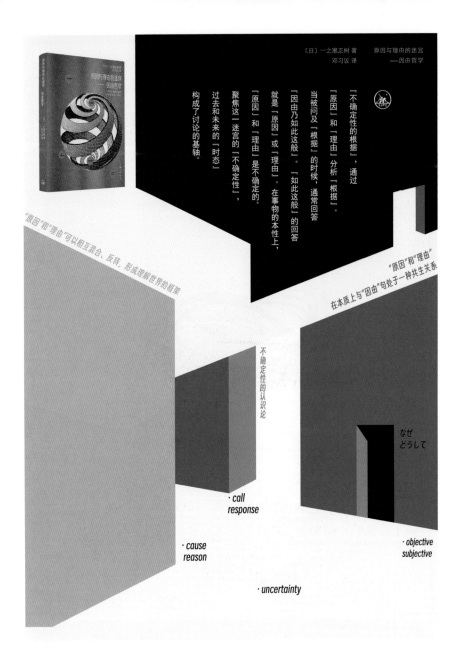

〔日〕一之濑正树 著　原因与理由的迷宫
邓习议 译　——因由哲学

构成了讨论的基轴。

过去和未来的「时态」

聚焦这一迷宫的「不确定性」，

「原因」和「理由」是不确定的。

就是「原因」或「理由」。在事物的本性上，

「因由乃如此这般」。「如此这般」的回答

当被问及「根据」的时候，通常回答

「原因」和「理由」分析「根据」。

「不确定性的根据」，通过

"原因"和"理由"可以相互混合、反转，形成理解世界的框架

"原因"和"理由"
在本质上与"因由"句处于一种共生关系

不确定性的认识论

なぜ
どうして

· call
response

· cause
reason

· objective
subjective

· uncertainty

优秀奖

海报名称　《原因与理由的迷宫》之一

选送单位　上海三联书店

设 计 者　吴昉

发布时间　2023 年 11 月

设计心语

以视点交错的迷宫与道路表现书籍主题，
沿着迷宫道路编排的关键词句使读者从
封面直接获取内容相关提示。

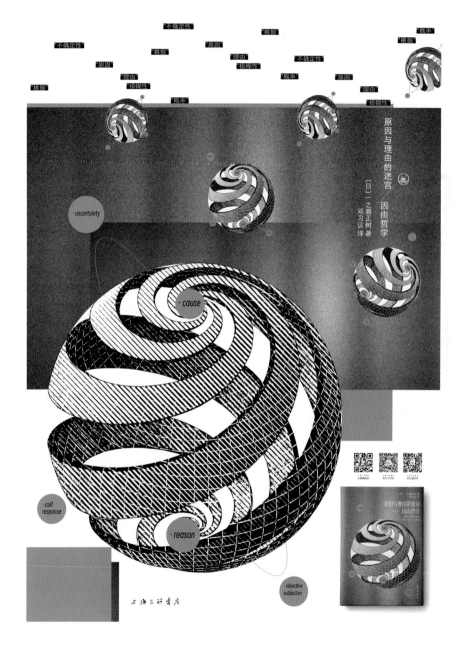

优秀奖

海报名称 《原因与理由的迷宫》之二

选送单位 上海三联书店

设 计 者 吴昉

发布时间 2023 年 11 月

设计心语

无限运动的"球螺旋"构成了一个时空,
其中"原因"与"理由"共形,外延与
内涵相互反转,体现了书中论述的主题。

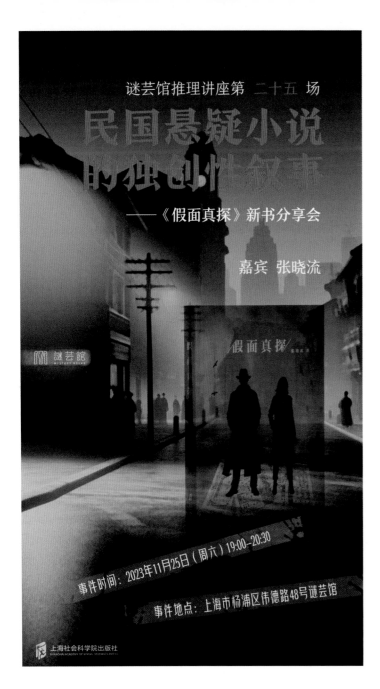

优秀奖

海报名称 《假面真探》新书分享会

选送单位 上海社会科学院出版社

设 计 者 杨晨安

发布时间 2023 年 11 月

设计心语

将图书封面有机地融入海报背景，营造
强烈的氛围感。

优秀奖

海报名称 《江南烟火》新书分享会

选送单位 上海社会科学院出版社

设 计 者 杨晨安

发布时间 2023 年 10 月

设计心语

江南，烟火，水乡。

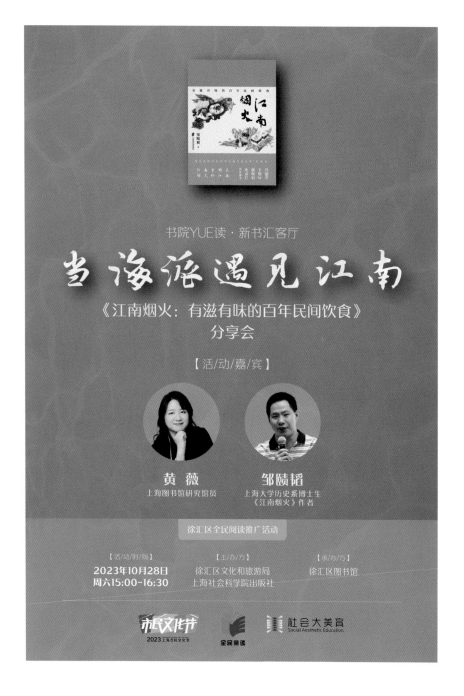

书院YUE读 · 新书汇客厅

当海派遇见江南

《江南烟火：有滋有味的百年民间饮食》
分享会

【活/动/嘉/宾】

黄 薇
上海图书馆研究馆员

邹赜韬
上海大学历史系博士生
《江南烟火》作者

徐汇区全民阅读推广活动

【活/动/时/间】
2023年10月28日
周六15:00-16:30

【主/办/方】
徐汇区文化和旅游局
上海社会科学院出版社

【承/办/方】
徐汇区图书馆

市民文化节
2023上海市民文化节

全民阅读

社会大美育
Social Aesthetic Education

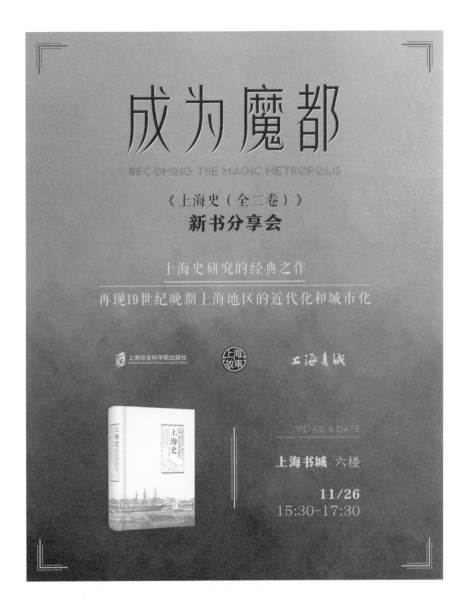

优秀奖

海报名称 《上海史》新书分享会电子屏
海报

选送单位 上海社会科学院出版社

设 计 者 杨晨安

发布时间 2023 年 11 月

设计心语

魔都自有魔都的气质，却不止一种。

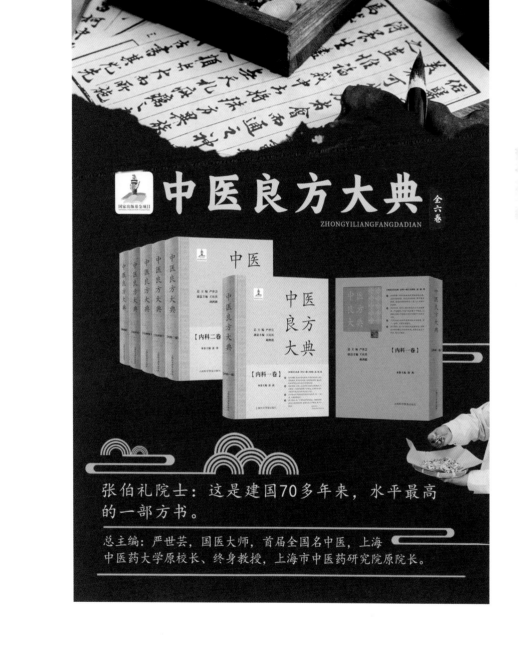

优秀奖

海报名称 《中医良方大典》

选送单位 上海科学普及出版社

设 计 者 张本亮

发布时间 2023 年 10 月

设计心语

传承中医良方，弘扬中医药文化。

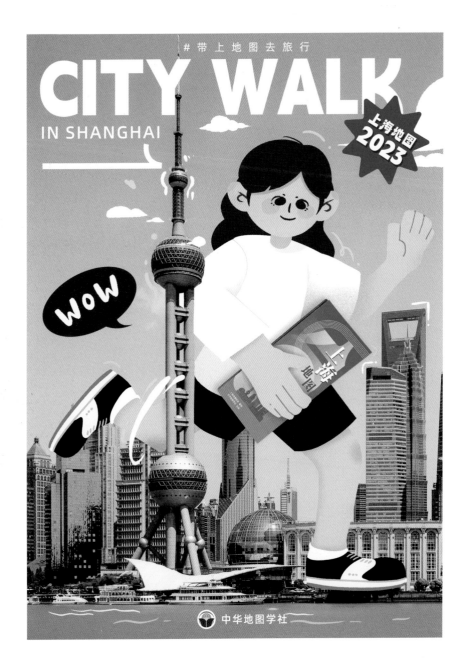

优秀奖

海报名称 City Walk
——《上海地图 2023》
选送单位 中华地图学社
设 计 者 赵之纯
发布时间 2023 年 12 月

设计心语

用脚步丈量城市文化，带上《上海地图》，
解锁专属于你的城市漫步路线。

尤秀奖

海报名称 《图像与爱欲》

选送单位 商务印书馆（上海）有限公司

设 计 者 沈旭琦

发布时间 2023 年 4 月

设计心语

在图像的梦幻中理解马奈的绘画。

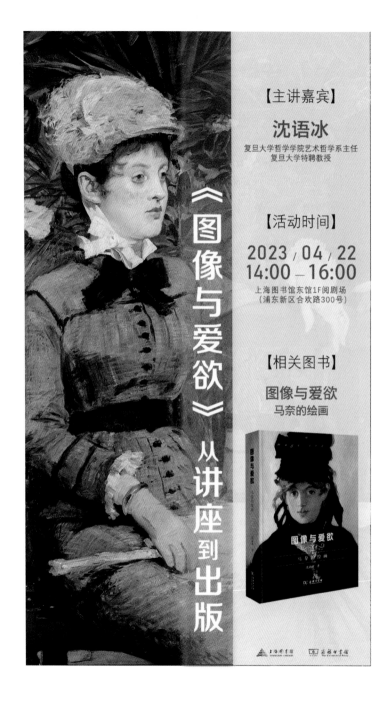

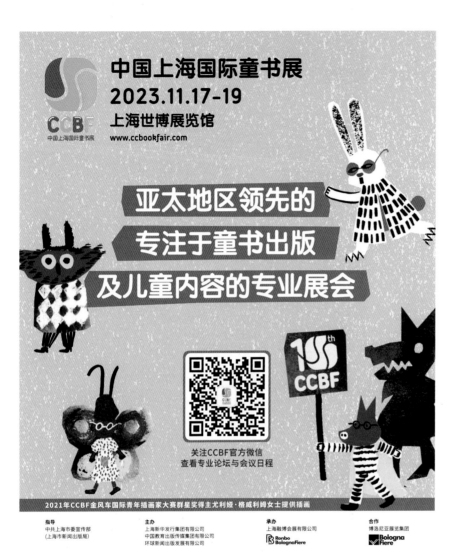

THE
BEAUTY
OF
BOOK
POSTERS

海报名称 2023 年中国上海国际童书展
邀请函

选送单位 中国上海国际童书展

设 计 者 [意] Boiler Corporation

插画提供 [乌] Yuliya Gwilym

发布时间 2023 年 10 月

设计心语

十年之约，见证童书市场新势力！

海报名称 2023 上海书展

选送单位 上海书展暨"书香中国"

上海周指委会办公室

设计者 上海贸促展览展示有限公司

发布时间 2023 年 6 月

设计心语

每报设计灵感来源于上海这座城市独特的文化脉络和现代气息的交融，整体呈简约、扁平化设计风格，大胆地将上海书展英文单词重新解构、排列组合，同时结合书籍的图形，并首次添加了人物群像，展现各个年龄层读书的场景，体现了"我爱读书，我爱生活"的主题。色彩整体搭配明快、轻盈，凸显本次书展视觉设计的年轻化。

海报名称 癸卯大吉

选送单位 上海市书刊发行行业协会

设 计 者 王蓓

发布时间 2023 年 2 月

设计心语

过红火年，获新知新识。

海报名称 15+ 咖啡新书单

选送单位 上海市书刊发行行业协会

设 计 者 王蓓

发布时间 2023 年 5 月

设计心语

卖书与咖啡更配哦。

世界顶级

云南保山小粒咖啡

'5/23 起
赠送 **1000 杯**
（规则详见海报文字）

支持国产咖啡 义不容辞

上海市书刊发行行业协会
长三角咖啡行业协会
云南省咖啡行业协会

第三届上海咖啡文化周期间上海市书刊发行行业协会在长三角咖啡行业协会、云南省咖啡行业协会的支持下，从5月23日开始（送完即止），通过20家参展书店向读者赠送云南保山品牌咖啡1000杯。读者当日单次消费满80元（不含咖啡）赠送一杯。

世界黄金咖啡带，有世界闻名的摩卡咖啡、蓝山咖啡。这条**黄金咖啡带**的中段，位于**中国云南保山**的潞江坝上。这里生长着世界顶级的保山小粒咖啡。**保山小粒咖啡**，具有柔和**清爽**的果酸和**馥**郁的坚果香气，是世界咖啡饕客们心中的**珍品**。

本次参与赠送的品牌咖啡
· 保山纯征咖啡产业开发有限公司
· 保山比顿咖啡有限公司
· 保山中咖食品有限公司
· 云南景兰热作科技有限责任公司
· 云南农垦咖啡有限公司保山分公司
· 云南咖蒙实业有限公司
· 保山市隆阳区佐园咖啡有限公司
· 保山市新寨咖啡有限公司
· 云南后谷咖啡有限公司
· 怒江啊哆咪农产品开发有限公司
· 普洱金漫咖啡有限公司

1993年，保山小粒咖啡在比利时布鲁塞尔世界咖啡评比大会上，斩获"尤里卡"金奖2010年12月，保山小粒咖啡被国家质检总局认定为国家地理标志产品……

上海市书刊发行行业协会

250

海报名称 保山小粒 世界顶级
选送单位 上海市书刊发行行业协会
设 计 者 王蓓
发布时间 2023 年 5 月

设计心语

顶级咖啡，顶级书香，顶级生活。

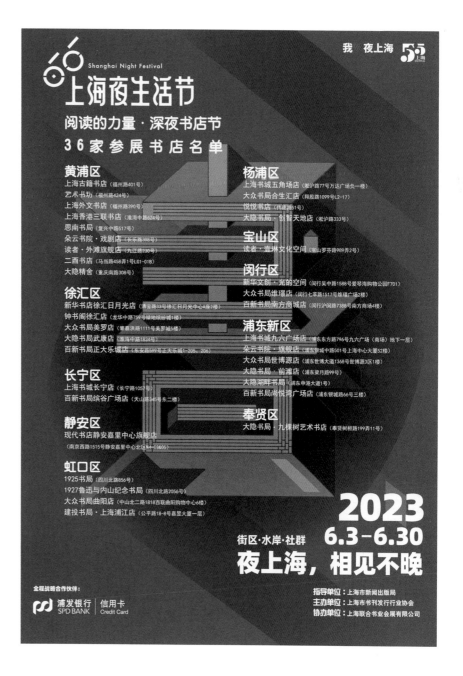

海报名称 书城

选送单位 上海市书刊发行行业协会

设 计 者 徐田茂

发布时间 2023 年 6 月

设计心语

用繁体"書"字组成的城市建筑，寓意着上海是一座阅读的城市，一座座老建筑仿佛无声的书籍，诉说着这座城市沧桑的历史，一栋栋拔地而起的摩天大楼描绘着这座"海纳百川"的魔都的未来。

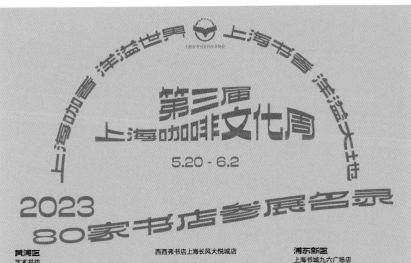

上海咖啡香 洋溢世界 上海书香 洋溢大地

第三届
上海咖啡文化周

5.20 - 6.2

2023
80家书店参展名录

黄浦区
艺术书坊
上海香港三联书店
思南书局
思南书局·诗歌店
朵云书院·戏剧店
读者·外滩旗舰店
二酉书店
馨巢书屋
西西弗书店上海世茂国际广场店
西西弗书店上海凯德晶萃广场店

徐汇区
新华书店徐汇日月光店
钟书阁徐汇店
大众书局美罗店
百新书局正大乐城店
衡山·和集
立信书局
交大书院
BOOCUP浣熊唱片店

长宁区
上海书城长宁店
上海上生新所 茑屋书店
百新书局缤谷广场店
中版书房·长宁店
西西弗书店上海中山公园龙之梦店

静安区
现代书店静安嘉里中心旗舰店
作家书店
西西弗书店上海大悦城店

普陀区
大夏书店
西西弗书店上海月星环球港店

西西弗书店上海长风大悦城店

虹口区
1925书局
1927鲁迅与内山纪念书局
大众书局曲阳店
建投书局·上海浦江店
西西弗书店上海虹口龙之梦店
西西弗书店上海北外滩来福士店
西西弗书店上海瑞虹天地太阳宫店

杨浦区
上海书城五角场店
大隐书局·创智天地店
大众书局合生店
悦悦书店
学悦风咏书社
复旦经世书局

宝山区
博林书店
读者·壹琳文化空间
西西弗书店上海经纬汇店
西西弗书店上海宝杨宝龙店
西西弗书店上海宝山万达广场店

闵行区
新华文创·光的空间
大众书局维璟店
西西弗书店上海七宝万科店
西西弗书店上海闵行天街店
西西弗书店上海万象城店

嘉定区
西西弗书店上海嘉定万达店
西西弗书店上海嘉定南翔印象城店

浦东新区
上海书城九六广场店
新华书店周浦万达店
朵云书局·旗舰店
大隐书局·前滩店
大隐湖畔书局
大众书局惠南店
大众书局世博源店
百新书局尚悦湾广场店
西西弗书店上海浦东嘉里城店
西西弗书店上海三林印象城店
西西弗书店上海晶耀前滩店
西西弗书店上海复地活力城店
西西弗书店上海正大广场店
西西弗书店上海华润时代广场店
西西弗书店上海金桥国际商业广场店

松江区
南村映雪文化书店
朵云书院·广富林店
钟书阁泰晤士店
钟书阁平高店
西西弗书店上海松江印象城店

金山区
大隐书局·金山张堰店

青浦区
天猫·悦悦图书旗舰店
（https://yueyuets.tmall.com）

奉贤区
江南书局·书的庭院
大隐书局·九棵树艺术书店
遽雅书局
西西弗书店上海奉贤南桥百联店

主办单位：上海市书刊发行行业协会 协办单位：上海联合书业会展有限公司

海报名称 2023第三届上海咖啡文化周
80家书店参展名录

选送单位 上海市书刊发行行业协会

设计者 苏菲

发布时间 2023年5月

设计心语

海报采用了基本美术体这款具有众多现
代字体特性又兼具中文字体少见的和开
创性的设计，令人耳目一新。咖啡的飘
香和书店的书香是生活中最美好的结合。

2022—2023

香港优秀书业海报

作品选

——《學做龍蝦或騎象人》| 米哈

最佳创意奖

海报名称　《学做龙虾或骑象人》

选送单位　三联书店（香港）有限公司

设 计 者　姚国豪

发布时间　2023 年 3 月

设计心语

用简单线条勾勒出龙虾及骑象人。

最佳视觉奖

海报名称 《纸上戏台：粤剧戏桥珍赏
（1910s—2010s）》

选送单位 三联书店（香港）有限公司

设 计 者 吴冠曼

发布时间 2022 年 7 月

设计心语

19 世纪四五十年代是戏剧最兴盛辉煌的
时期，那时的戏桥也最有创意，受印刷
技术的局限，戏桥通常印双色，文字为
主。为了使观者能快速感受到当年戏桥
的独特魅力，海报模仿戏桥的特点，在
文案编写、版面布局、色彩运用和字体
选择等方面，每个细节都经过细致设计，
丕原戏桥的生命力。

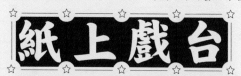

THEATRE ON PAPER
MEMORABLE PLAYBILLS OF CANTONESE OPERA (1910S - 2010S)

粤港澳大灣區及海外華人社區，有關地方曲藝及方言文化演變的時代縮影！

紙上戲台

粵劇戲橋珍賞 (1910s-2010s)

這本《紙上戲台》分六大主題，內含清末民初至今約一百份珍貴戲橋檔案，涵蓋港澳、兩廣地區乃至東南亞及北美等海外華人社區，涉及戲院、戲班、劇目、名伶、廣告、裝飾諸多維度，是一部集粵劇表演、廣告宣傳、圖文設計的百年變遷之作！

● 戲橋內容大梳理
● 戲橋形式全拆解
● 戲橋作用深挖掘

相關圖書：

花月總留痕
CANTONESE OPERA

粵劇戲橋，不只是宣傳劇目及演出，更是感知一種藝術形式在不同時代生命力的重要媒介！

三聯書店 (香港) 有限公司 Joint Publishing (H.K.) Co., Ltd.

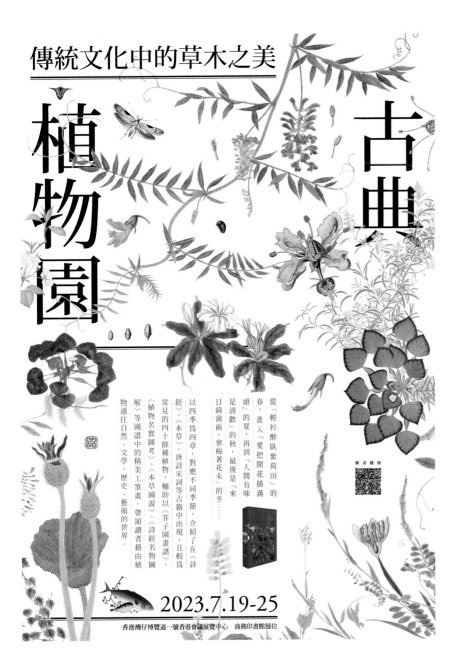

傳統文化中的草木之美

植物園

古典

從「輕衫醉臥紫荷田」的春，進入「愛把閒花插滿頭」的夏，再到「人間有味是清歡」的秋，最後是「來日綺窗前，寒梅著花未」的冬……

以四季為四章，對應不同季節，介紹了在《詩經》、《本草》、唐詩宋詞等古籍中出現，且較為常見的四十餘種植物，輔助以《芥子園畫譜》、《植物名實圖考》、《本草圖說》、《詩經名物圖解》等圖譜中的精美工筆畫，帶領讀者藉由植物通往自然、文學、歷史、藝術的世界。

2023.7.19-25

香港灣仔博覽道一號香港會議展覽中心　商務印書館展位

一等奖

海报名称　《古典植物园》香港书展宣传
　　　　　海报

选送单位　商务印书馆（香港）有限公司

设 计 者　Tina

发布时间　2023 年 7 月

设计心语

传统文化中的植物长什么样？整体布置犹如一面景观墙，直观地呈现多种植物，有爬动的藤蔓、摇曳的花朵、飞舞的蝶……同时又兼具古典风格。

一等奖

海报名称 《善战者说》

选送单位 香港中和出版有限公司

设 计 者 霍明志

发布时间 2022 年 1 月

设计心语

商场如棋局，亦如战场。古今穿梭中，
学懂管理之道。

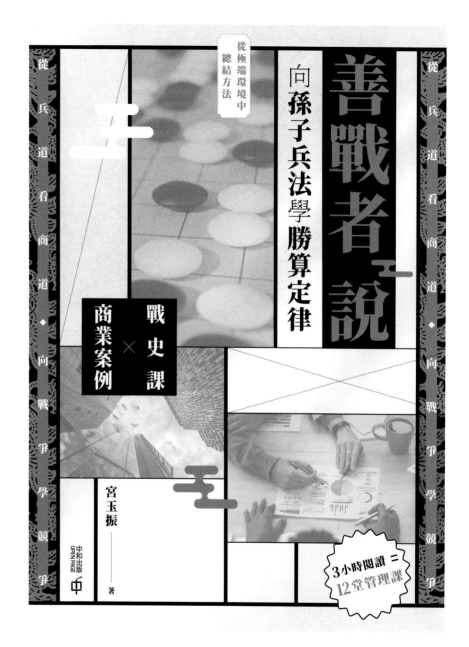

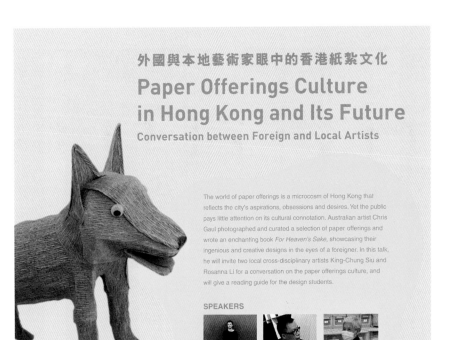

外國與本地藝術家眼中的香港紙紮文化

Paper Offerings Culture in Hong Kong and Its Future

Conversation between Foreign and Local Artists

The world of paper offerings is a microcosm of Hong Kong that reflects the city's aspirations, obsessions and desires. Yet the public pays little attention on its cultural connotation. Australian artist Chris Gaul photographed and curated a selection of paper offerings and wrote an enchanting book *For Heaven's Sake*, showcasing their ingenious and creative designs in the eyes of a foreigner. In this talk, he will invite two local cross-disciplinary artists King-Chung Siu and Rosanna Li for a conversation on the paper offerings culture, and will give a reading guide for the design students.

SPEAKERS

Chris Gaul
Author of *For Heaven's Sake,
Hong Kong's Paper Offerings
for the Afterlife*
(joining via Zoom)

King-Chung Siu
Chair of Community
Museum Project

Rosanna Li Wei-han
Hong Kong Artist

MODERATOR

Brian Kwok, Associate Professor of School of Design, PolyU

16 FEB 2023 THU

REGISTRATION 6:30pm–8:00pm
V302, PolyU Jockey Club Innovation Tower
Format: In-Person
Language: English
Deadline: 14 Feb 2023 (Tue)

 PolyU Design 香港中文大學出版社
The Chinese University of Hong Kong Press

一等奖

海报名称　《人间冥烟》

选送单位　香港中文大学出版社

设 计 者　蔡婷婷

发布时间　2023 年 2 月

设计心语

这是为《人间冥烟：香港纸扎文化》图书讲座而制作的海报，书籍封面设计师为高峰。海报参考本书的配色，以粉红色和黄色为主，突出纸扎主题。

二等奖

每报名称 《五感识香港》

选送单位 新雅文化事业有限公司

设 计 者 邓子健

发布时间 2023 年 7 月

设计心语

灵感来自佛经中定义的五识：眼识、耳只、鼻识、舌识和身识，将书内的插图及图案放入曼陀罗的构图之中，表达出五光十色的香港。

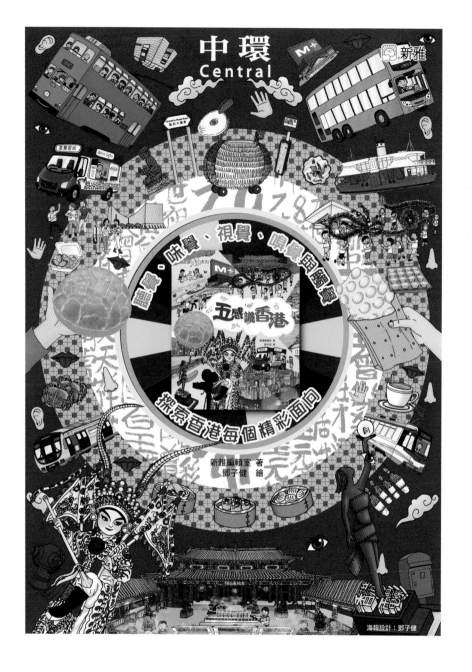

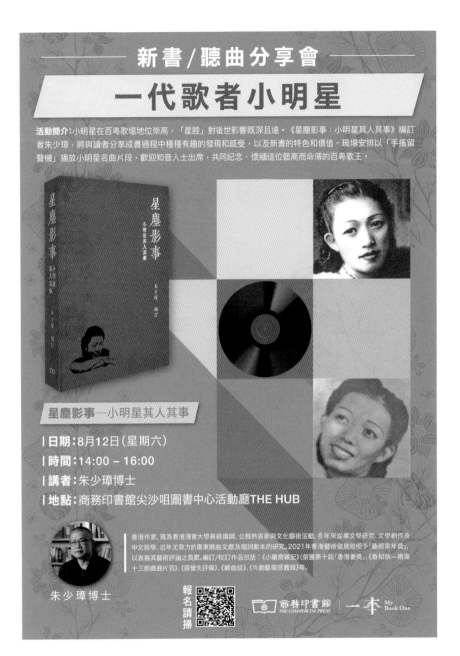

THE
BEAUTY
OF
BOOK
POSTERS

二等奖

海报名称 一代歌者小明星

　　　　　——《星尘影事》宣传海报

选送单位 商务印书馆（香港）有限公司

设 计 者 Sammy Lo

发布时间 2023 年 8 月

设计心语

右手边的几何图形主要参考旧式香港地
砖的款式，在简化后插入小明星的相片，
颜色也用了单色系来营造怀旧的感觉。
活动信息在下方沿着右方的图形排列。

二等奖

每报名称 《三心集》宣传海报

选送单位 商务印书馆（香港）有限公司

设 计 者 Maggie

发布时间 2023 年 10 月

设计心语

丰子恺说："我的心被四事占据了，天上的神明和星辰，人间的艺术和儿童。"将丰子恺的画作与超现实主义艺术概念融合，现实中的梯子登上云端看似是不可能的事情，但因为有了童心、情感和艺术，那便可实现。

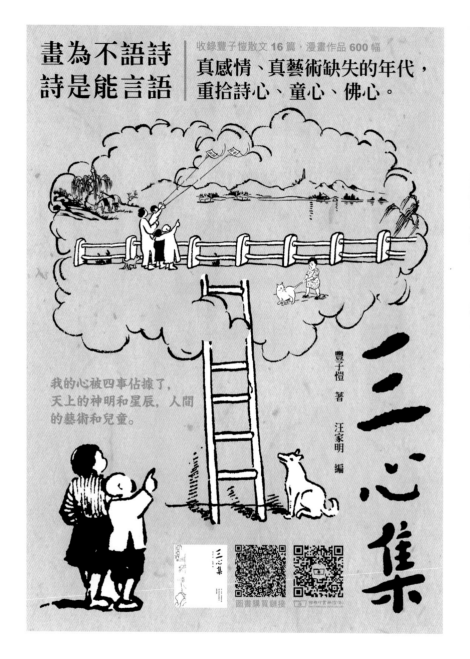

香港造字匠

——香港字體設計師

字體設計師在城市裡成長，
設計靈感取材自城市，
每一款字體都有它背後說不完的故事。

聚焦八位近年在香港冒起的字體設計師，
透過他們的成長經歷、
對字體美學的追求和造字經驗，
勾勒城市與字型美學的關係。

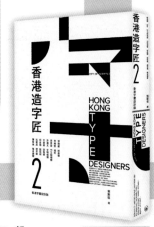

定價：$318

郭炳權　綜藝體
柯熾堅　鐵宋體
周建豪　EVA明朝體
許瀚文　空明朝體
文啟傑　勁揪體
邱益彰　監獄體
阮慶昌　硬黑體
陳敬倫　爆北魏體

2

二等奖

海报名称　《香港造字匠 2 —— 香港
　　　　　　字体设计师》

选送单位　三联书店（香港）有限公司

设 计 者　黄婉莹

发布时间　2023 年 9 月

设计心语

延伸书封简洁的几何色块概念，海报背
景的中文字"字"若隐若现。同时也展
示书中每个受访的字体设计师照片，强
调"人"在此书里的重要性。

二等奖

海报名称 透过阅读，联结彼此

选送单位 联合新零售（香港）有限公司

设 计 者 黄颂舒

发布时间 2022 年 3 月

设计心语

以书本作绳，联结成网。透过阅读，联
结彼此。

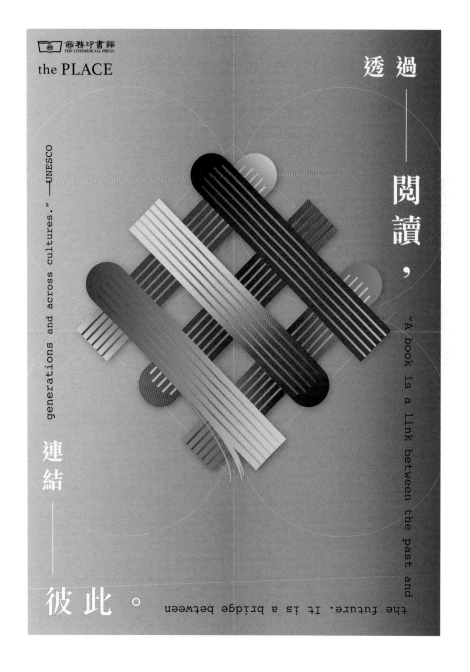

THE GOLDEN AGE OF

頃刻留住宗師人文溫度　躍進香港製造黃金時代

林斷山明　著
譚志雄　口述

香港最後一代廣彩匠人　五十年手藝的承傳故事

歲月流金
廣彩匠人的黃金時代

「廣彩製作技藝」收錄在中國香港首份非物質文化遺產清單「傳統手工藝」類別，亦是國家級非物質文化遺產。廣彩是由貿易而衍生的外銷工藝，因外國的訂單應運而生，每件中藝西用的廣彩都帶有它的故事，廣彩的風格因客人而改變，百貨應百客。經典的圖案經過一次又一次的貿易長久累積下來，不同的美學基因在過去數百年間不斷結合和延伸，精品往往保存於國外。本書特別收錄從外國搜羅的「香港製造（Decorated in Hong Kong）」廣彩工藝品全彩圖像，讓讀者全方位一覽這門傳統手工藝歷久不衰的魅力。「廣彩製作技藝」屬國家級非物質文化遺產，香港現時只餘數間寶號留港，由老師傅堅持一貫的製作工序，預計其退休後，廣彩行業將從此消失。本書口述者譚志雄是香港最後一代廣彩師傅，亦是香港粵東磁廠最後一個懂得製作全手繪廣彩的匠師。徒弟林斷山明學藝十年，透過師父口傳身授，寫出譚志雄師傅的廣彩之路，帶大家發掘非遺，承傳廣彩。

2023.7.19-25

本出版物獲第二屆「想創你未來──初創作家出版資助計劃」贊助　　香港灣仔博覽道一號香港會議展覽中心　商務印書館展位

CANTON PORCELAIN

三等奖

海报名称　《岁月流金》宣传海报
选送单位　商务印书馆（香港）有限公司
设 计 者　Tina
发布时间　2023 年 7 月

设计心语

主视觉突出广彩的经典图案与风格，广彩作品与文字穿插交汇，整体呈现传统工艺与现代艺术相互之间产生的视觉新体验，这也是本书所要传达的视觉特点。

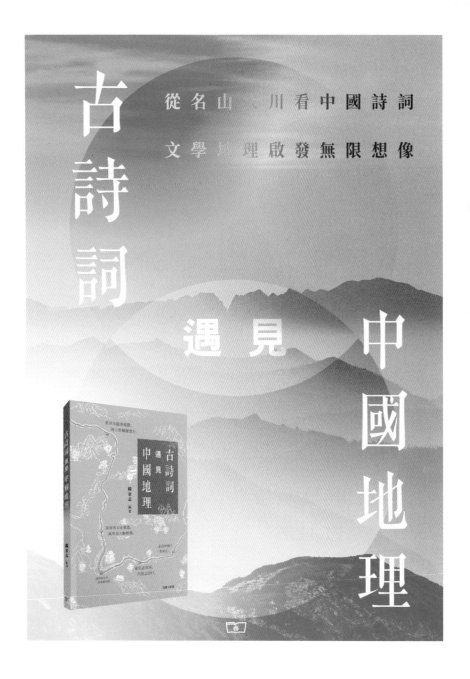

三等奖

海报名称 《古诗词遇见中国地理》

选送单位 商务印书馆（香港）有限公司

设 计 者 Cathy

发布时间 2023 年 9 月

设计心语

两个圆代表"古诗词"及"中国地理"
两个范畴，重叠位置形成"遇见的眼睛"。
整体色彩绚丽，引起无限想象。

聯合出版集團 35 周年慶祝活動

35

活 動 一 覽

35 周年標誌及口號全民徵集大賽

SUP 元宇宙小鎮

「35 年，35 本最美的書」
全民票選活動

35 周年限定版 NFT 藏品

《讀書雜誌》及《美術家》雜誌特刊

「行走的圖書館」系列公益文化活動

聯合出版集團
35 周年專頁

聯 合 出 版（集 團）有 限 公 司
SINO UNITED PUBLISHING (HOLDINGS) LIMITED

三等奖

海报名称　联合出版集团 35 周年

选送单位　香港中和出版有限公司

设 计 者　彭若东　霍明志

发布时间　2023 年 4 月

设计心语

简约，活泼，富生活感。

三等奖

海报名称 开卷有益 癸卯阅读

选送单位 香港中和出版有限公司

设 计 者 霍明志

发布时间 2023 年 1 月

设计心语

灵巧玉兔，跃然卷上，癸卯快乐。

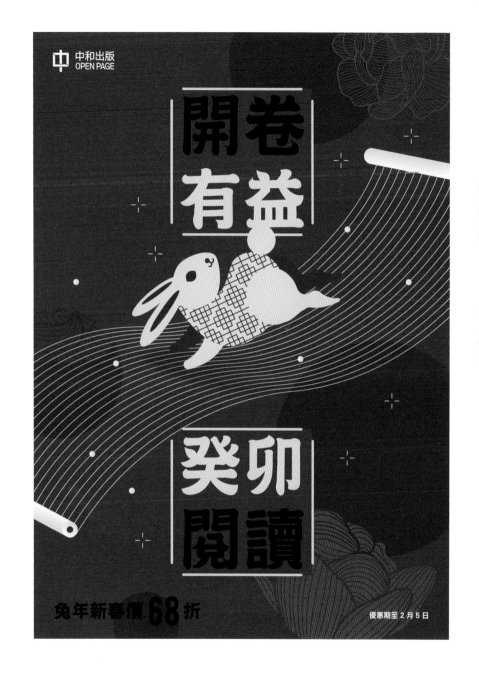

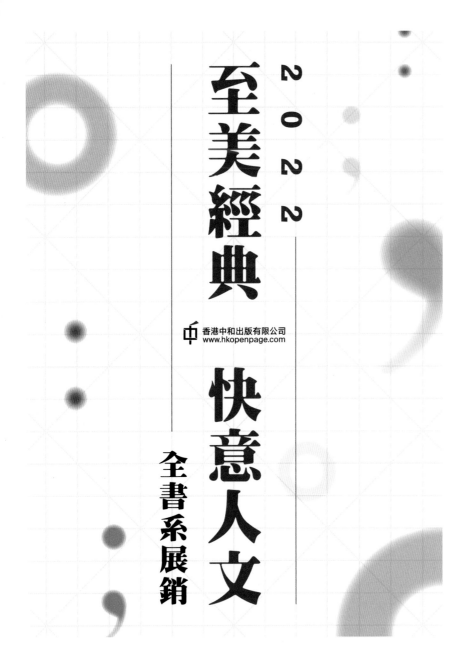

三等奖

海报名称　至美经典　快意人文

选送单位　香港中和出版有限公司

设 计 者　霍明志

发布时间　2023 年 10 月

设计心语

"至美经典，快意人文"，以中和出版
的年度主题总结 2022 年。

三等奖

海报名称　流浪银河奇遇记

选送单位　香港中和出版有限公司

设 计 者　霍明志

发布时间　2023 年 2 月

设计心语

科幻科普图书是中和出版的重要板块，
为读者提供无限想象空间。

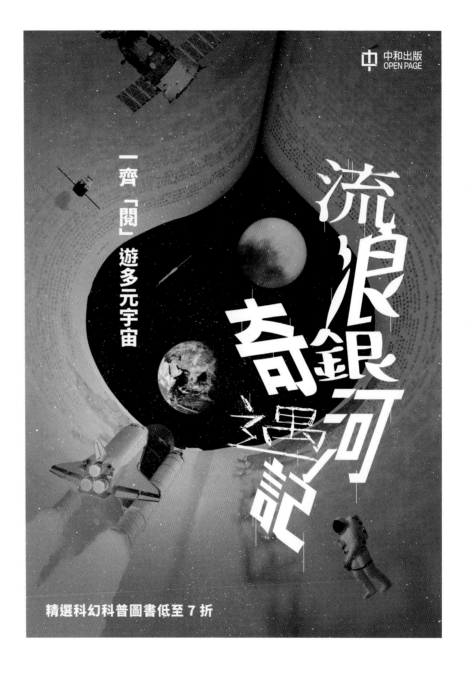

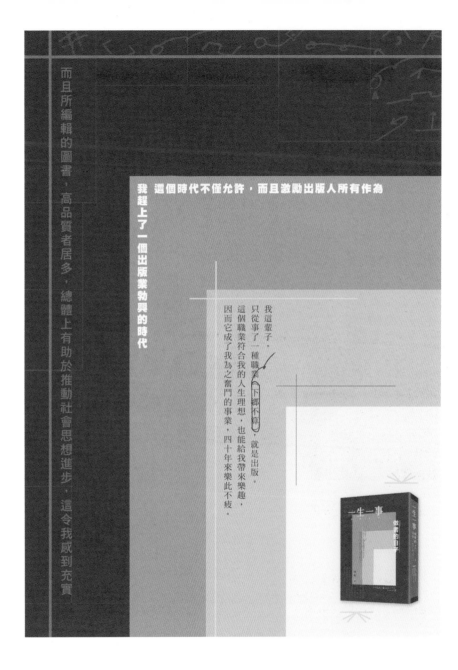

三等奖

海报名称 《一生一事：做书的日子

（一九八二至二〇二二）》

选送单位 三联书店（香港）有限公司

设 计 者 陈朗思

发布时间 2023 年 10 月

设计心语

关于做书，除了有编辑的元素，开本的
尺寸大小也必会提到。海报以开本设计
图再配合切割线作为设计的基本元素，
再加上书名及其他文案，适当地配合编
校符号。灰黑色与灰蓝色的搭配，严肃
中带点生气，像是作者一生将出版作为
他的奋斗目标，认真看待，也带来了无
尽乐趣。

三等奖

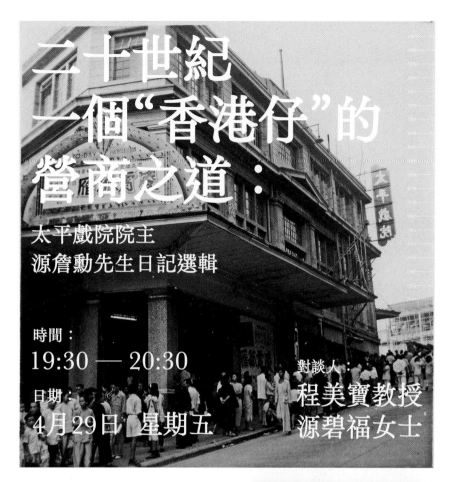

Zoom會議
ID：843 1984 8675
密碼：840066

海报名称　《太平戏院纪事：院主源詹勋
　　　　　　日记选辑（1926—1949）》

选送单位　三联书店（香港）有限公司

设 计 者　阿昆

发布时间　2022 年 4 月

设计心语

海报风格契合书籍整体设计平实质朴的气
质，色调与书籍匹配，再搭配书中剧院图片，
突出民国历史斑驳之感。

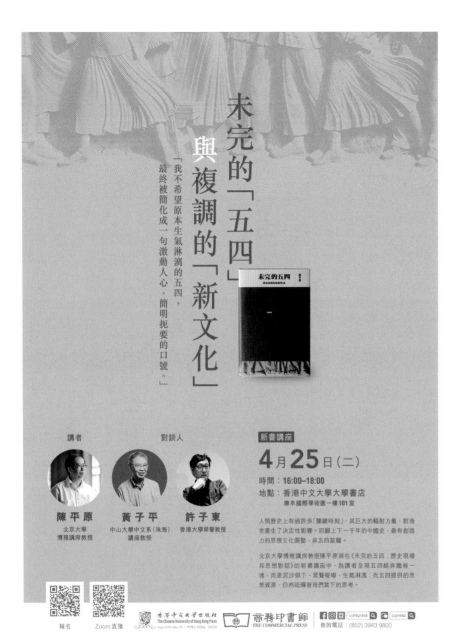

三等奖

海报名称　《未完的五四》讲座海报

选送单位　香港中文大学出版社

设 计 者　蔡婷婷

发布时间　2023 年 4 月

设计心语

这是为《未完的五四：历史现场和思想
对话》讲座而制作的海报，书籍封面设
计师为何浩。为配合严肃的主题，海报
以冷色调为主。

三等奖

海报名称 社区亲善大使
 ——"铺头猫"摄影比赛

选送单位 联合新零售（香港）有限公司

设 计 者 黄颂舒

发布时间 2022 年 11 月

设计心语

海报采用变调的三原色、网点网格线、大色块，加上简化的相框和快门闪灯，营造出 pop art style。有别于一般摄影比赛海报，让人耳目一新之余，也带出这项比赛接纳多元文化的作品风格。

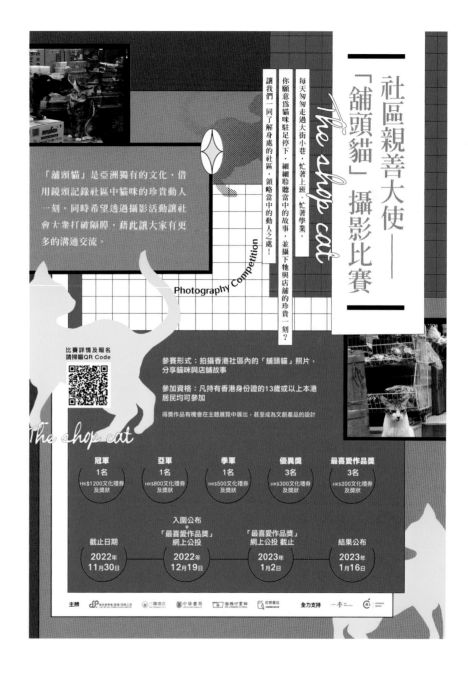

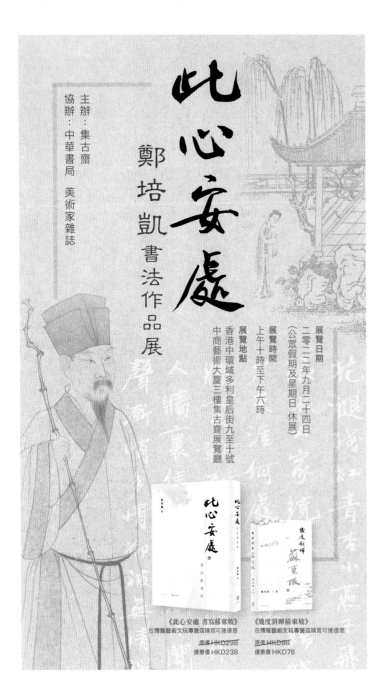

优秀奖

海报名称 《此心安处》 郑培凯书法

作品展

选送单位 集古斋有限公司

设 计 者 洪萌雅

发布时间 2022 年 9 月

设计心语

左右两边图是把这次作品展分作两部分
主题面而设计的摆放。

优秀奖

海报名称 首届"西泠杯"全港青少年

　　　　　书画篆创作大赛

选送单位 集古斋有限公司

设 计 者 洪萌雅

发布时间 2022 年 8 月

设计心语

把奖杯放中间，再在左右两边伸出两个
孩子，一个穿上洋服拿着水彩笔，另一
个穿上中式衣服手拿蘸墨的毛笔，代表
中西绘画都可参加这次比赛。

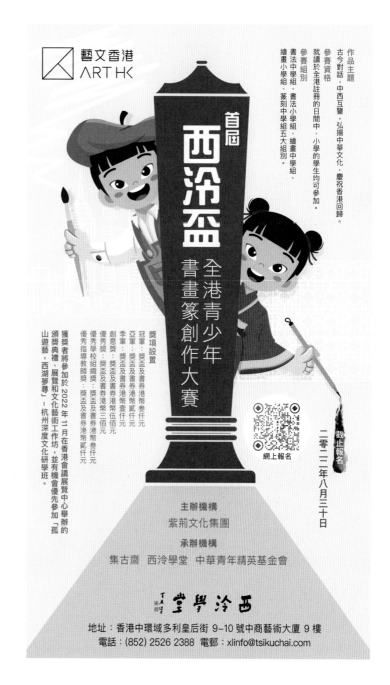

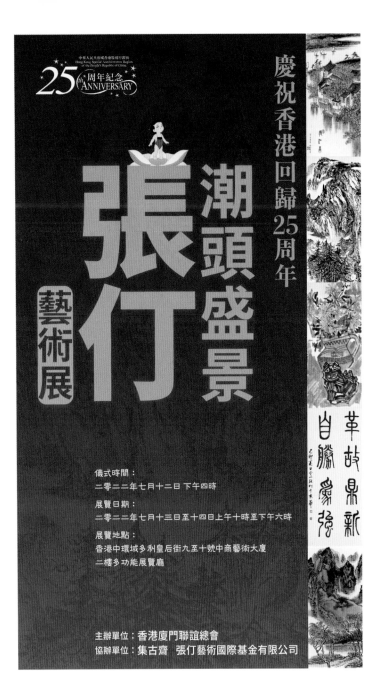

优秀奖

海报名称 潮头盛景

——张仃艺术展

选送单位 集古斋有限公司

设 计 者 洪萌雅

发布时间 2022 年 7 月

设计心语

用张仃艺术展作主题，右侧放一列书画，
表达出这位艺术家的成就。

优秀奖

海报名称　颜梅华书画展

选送单位　集古斋有限公司

设 计 者　洪萌雅

发布时间　2023 年 9 月

设计心语

用艺术家签名作主体，配套其画作，简
单舒服地表达展览内容。

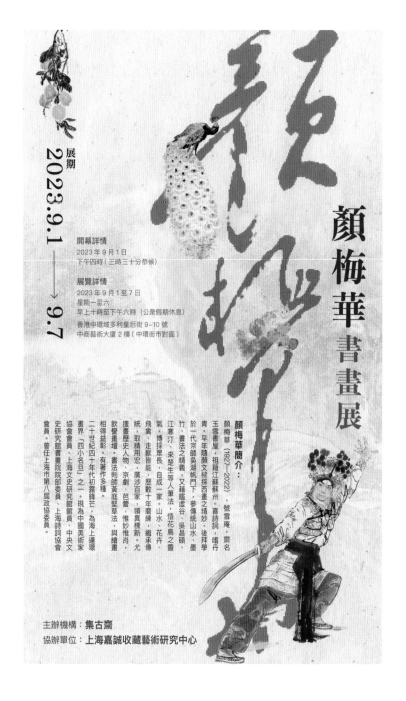

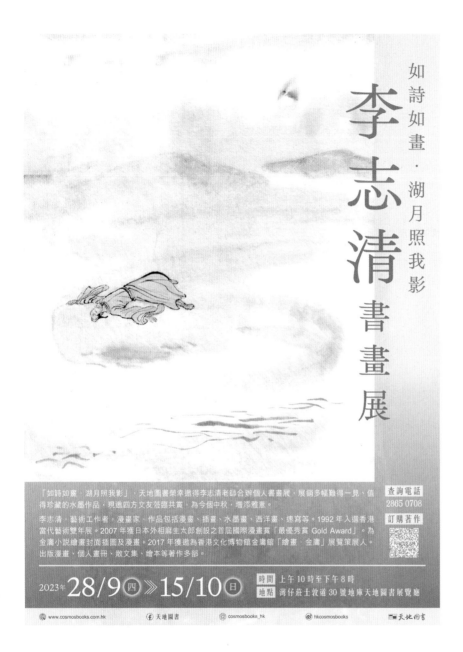

THE
BEAUTY
OF
BOOK
POSTERS

优秀奖

海报名称 李志清书画展

选送单位 天地图书有限公司

设 计 者 蔡学彰

发布时间 2023 年 9 月

设计心语

"如诗如画·湖月照我影",天地图书
荣幸邀得李志清老师合办个人书画展,
展销多幅难得一见、值得珍藏的水墨作
品。海报体现李老师作品清雅、简洁的
风格,同时宣传新书《清蒲集》。

优秀奖

海报名称 《落叶飞花》

选送单位 天地图书有限公司

设 计 者 蔡学彰

发布时间 2022 年 10 月

设计心语

清雅的背景，突出书封设计。

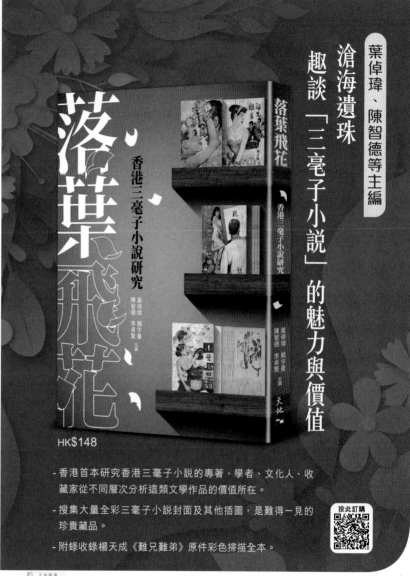

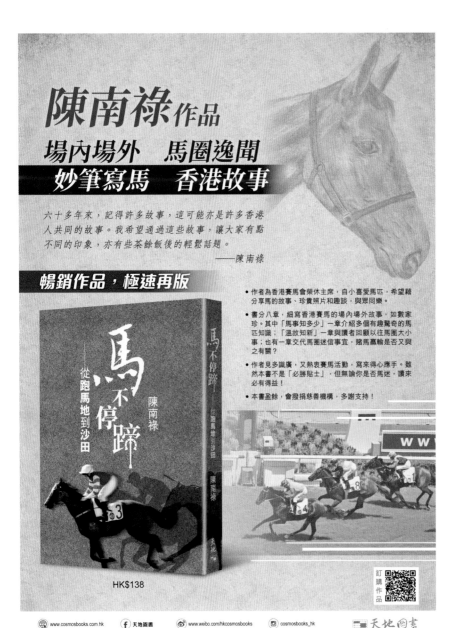

海报名称 《马不停蹄》

选送单位 天地图书有限公司

设 计 者 郭志民

发布时间 2022 年 11 月

设计心语

《马不停蹄——从跑马地到沙田》细写
香港赛马的场内场外故事，轻松地把马
匹与赛马知识介绍给读者。海报设计选
用作者亲手绘制的马匹及赛马相片，以突
显主题，可谓不言自明。

优秀奖

海报名称 "李志清速写集"纪念套装

海报

选送单位 天地图书有限公司

设 计 者 郭志民

发布时间 2023 年 7 月

设计心语

著名艺术工作者、漫画家李志清先生推
出多本速写作品集，同期制作亲笔签名
藏书票以套装发售。海报以简约、清雅
的方式展示多部作品，凸显收藏价值。

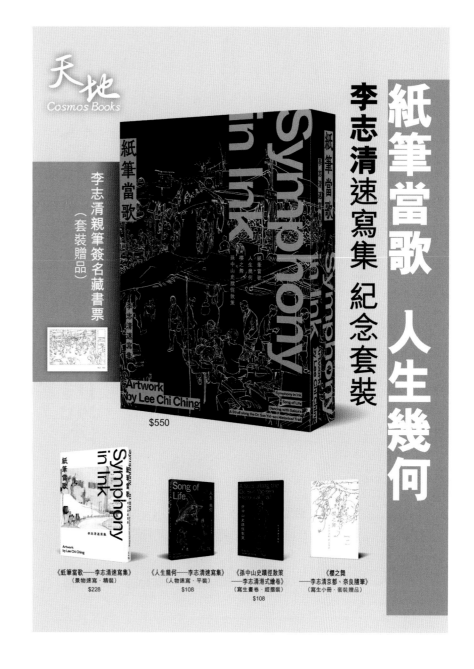

天地
COSMOS BOOKS

紙筆當歌 人生幾何

李志清速寫集 紀念套裝

李志清親筆簽名藏書票
（套裝贈品）

$550

《紙筆當歌──李志清速寫集》
（景物速寫·精裝）
$228

《人生幾何──李志清速寫集》
（人物速寫·平裝）
$108

《孫中山史蹟徑散策
──李志清港式繪卷》
（寫生畫卷·經摺裝）
$108

《櫻之舞
──李志清京都、奈良隨筆》
（寫生小冊·套裝贈品）

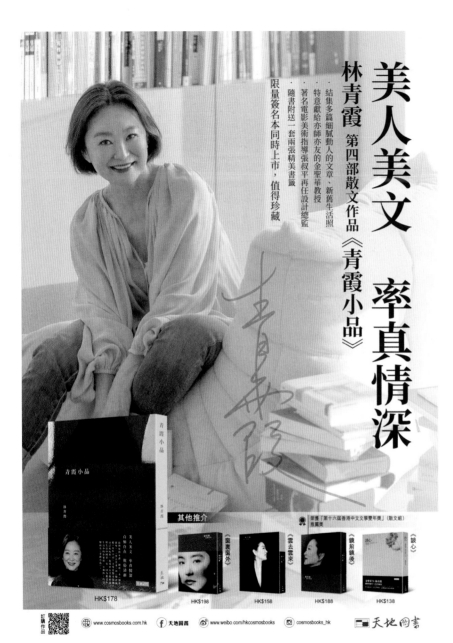

优秀奖

海报名称 《青霞小品》

选送单位 天地图书有限公司

设 计 者 郭志民

发布时间 2022 年 10 月

设计心语

《青霞小品》为林青霞第四部散文集。
海报主要以作者为主，展现"美人美文，
率真情深"的自然美。

尤秀奖

每报名称 《百家村的这一家》

选送单位 新雅文化事业有限公司

设 计 者 Chocolate Rain

发布时间 2022 年 6 月

设计心语

海报以《百家村的这一家》里的重要人物为主轴，透过喜爱阅读的小菜菜、注重环保的法天娜、健康强壮的菠菜哥哥，以及注意饮食的小厨，呈现健康活泼、童趣可爱的气氛，鼓励大小朋友一起养成健康生活的好习惯。

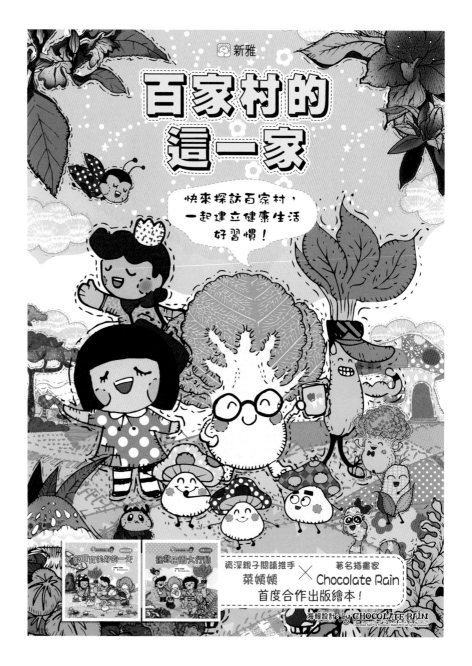

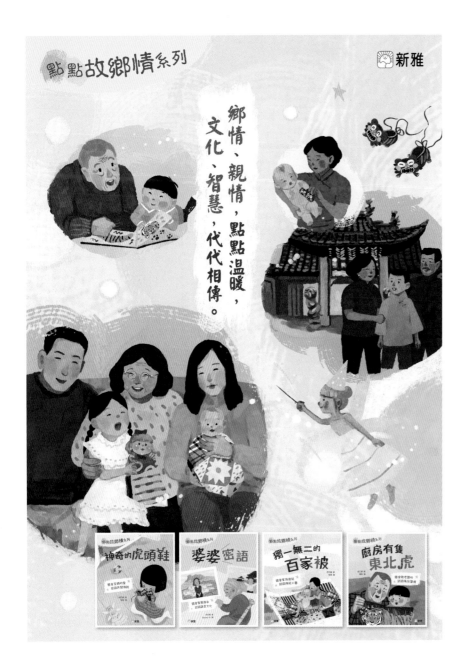

优秀奖

海报名称 点点故乡情

选送单位 新雅文化事业有限公司

设 计 者 刘丽萍

发布时间 2022 年 8 月

设计心语

"点点故乡情"系列图书海报通过一幅幅暖人的画面，感受点点温情。无论是旧时光还是新面貌，亲情与文化就在时间的流淌中代代相传。

优秀奖

每报名称　《艺术的故事》

选送单位　商务印书馆（香港）有限公司

设 计 者　Anny

发布时间　2023 年 9 月

设计心语

以艺术家的一款装置艺术代表作《联合
国》为背景，将画册置于场景中，突出
现场感。

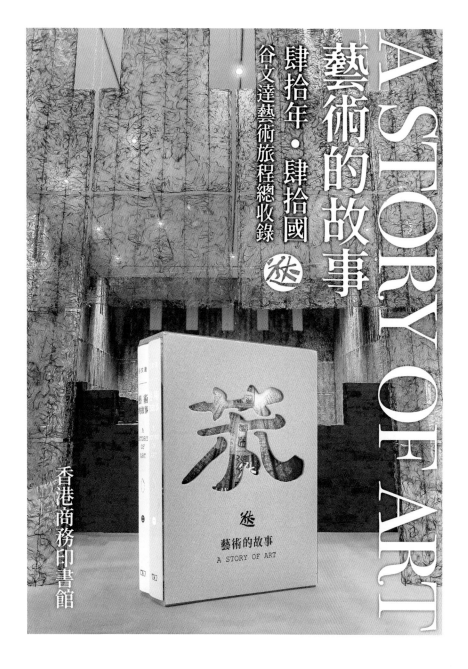

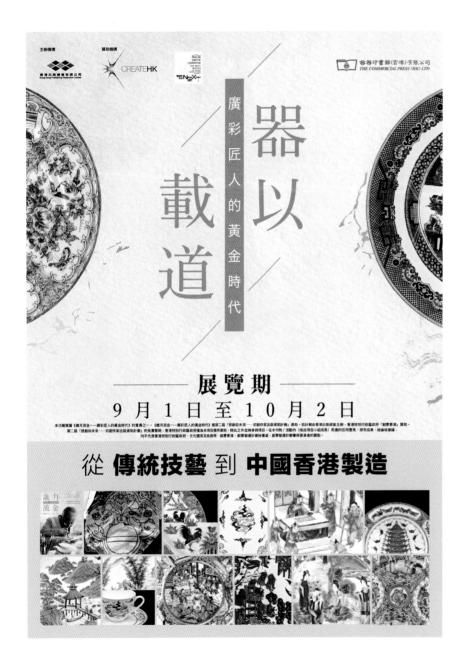

优秀奖

海报名称 广彩策展活动宣传海报

选送单位 商务印书馆（香港）有限公司

设 计 者 Sammy Lo

发布时间 2023 年 9 月

设计心语

主题是"器以载道"，上半部分的左右
两边衬以广彩作品，下半部分展示活动
信息和书中一些精彩的作品图片。

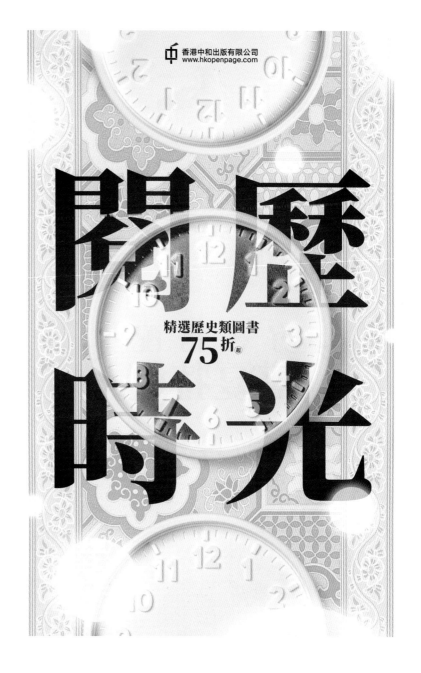

优秀奖

海报名称　阅历时光

选送单位　香港中和出版有限公司

设 计 者　霍明志

发布时间　2022 年 6 月

设计心语

在书本中穿梭时间，探索古今。

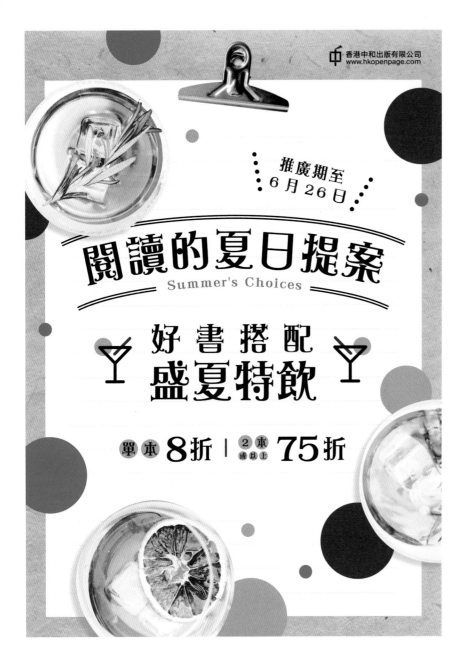

优秀奖

海报名称 阅读的夏日提案

选送单位 香港中和出版有限公司

设 计 者 霍明志

发布时间 2022 年 6 月

设计心语

书中也可看出夏日清爽。

优秀奖

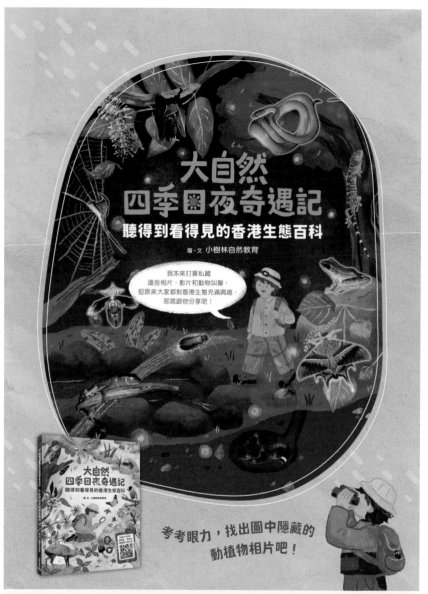

海报名称 《大自然四季日夜奇遇记：听得到看得见的香港生态百科》

选送单位 明报出版社有限公司

设 计 者 张思婷

发布时间 2023 年 7 月

设计心语

与小树一起探索香港的自然生态。

优秀奖

海报名称 《旗袍时尚情画》

选送单位 三联书店（香港）有限公司

设 计 者 卢芷君

发布时间 2023 年 2 月

设计心语

延续《旗袍时尚情画》予人优雅的感觉，海报用柔和的色调，辅以衬托书名的古典花纹，陆梅老师的画作更是整张海报的灵魂。

优秀奖

海报名称 《开雀笼》

选送单位 三联书店（香港）有限公司

设 计 者 卢芷君

发布时间 2023 年 7 月

设计心语

把书中插画和鸟笼实照拼贴在一起，传递雀笼是实物同时也是本地的文化符号这种介乎于虚实之间的意念。

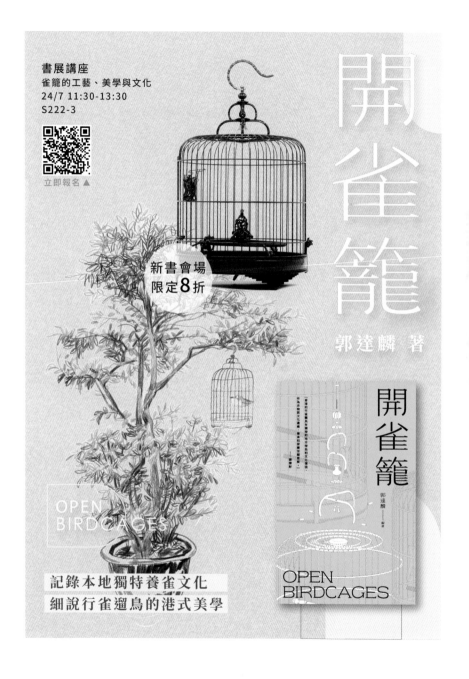

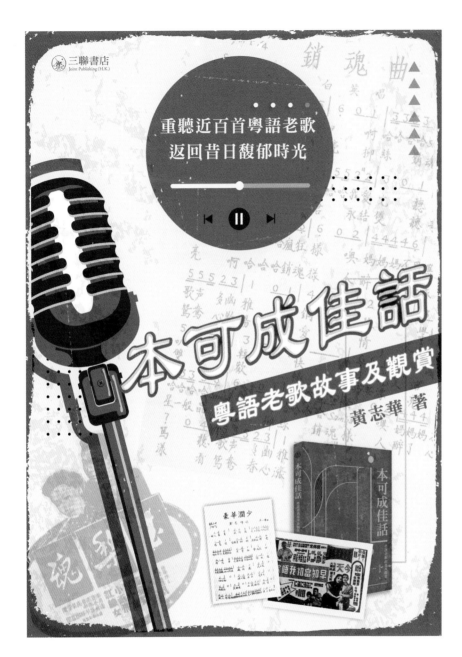

优秀奖

海报名称 《本可成佳话——粤语老歌
故事及观赏》

选送单位 三联书店（香港）有限公司

设 计 者 卢芷君

发布时间 2023年6月

设计心语

利用书中旧歌纸和旧式麦克风，营造整体怀旧感觉，呼应粤语老歌的主题。海报中间的宣传语以播放器页面衬托，配合书中二维码实时观赏及聆听相关粤语老歌的特色。

尤秀奖

海报名称 《霓裳·张爱玲》

选送单位 三联书店（香港）有限公司

设 计 者 吴冠曼

发布时间 2022 年 7 月

设计心语

海报延续封面设计，以张爱玲的人物插画为主视觉图。张爱玲的形象、服饰和文字是她所在时代的时尚与文化符号，加上复古的色彩和字体设计，再现了张爱玲创造的传奇世界和旧时上海的繁华摩登。

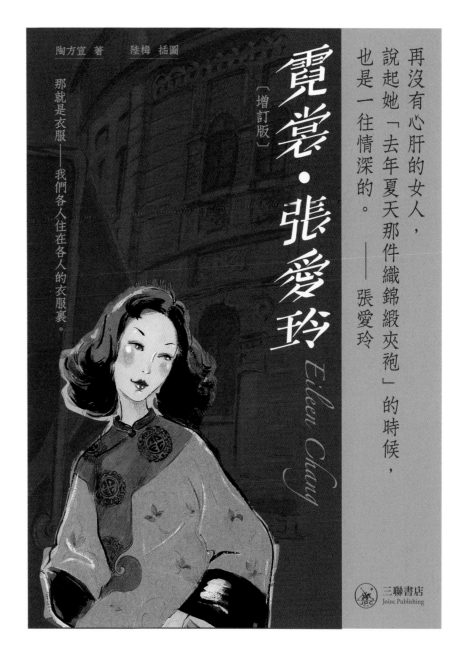

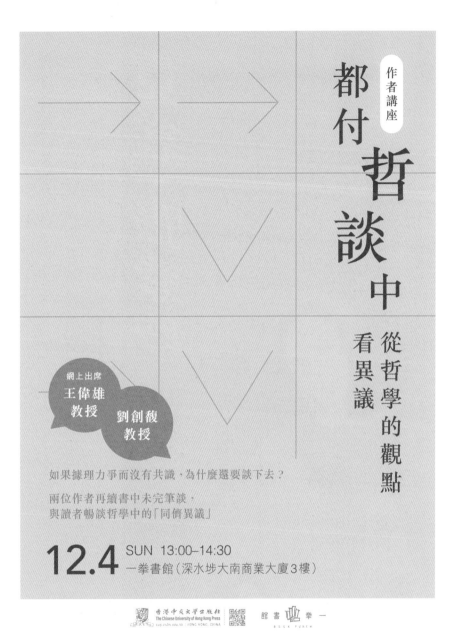

优秀奖

海报名称　《都付哲谈中》

选送单位　香港中文大学出版社

设 计 者　蔡婷婷

发布时间　2022 年 12 月

设计心语

这是为《都付哲谈中：当代世界的十个大哉问》图书讲座而制作的海报，书籍封面设计师为颜伦意。本书是两位哲学教授就十个哲学问题的笔谈记录，海报的主画面源自本书的封面设计，寓意哲学思辨如"井字过三关"的攻守来往。

"尤秀奖

海报名称 Happy Father's Day

超人父亲节卡

选送单位 联合新零售(香港)有限公司

设 计 者 陈顺仪

发布时间 2023 年 5 月

设计心语

爸爸是所有孩子心目中的 superman，有
爸爸在，孩子即使遇到危险也不害怕。只
要和爸爸在一起，孩子就能冲出小宇宙。

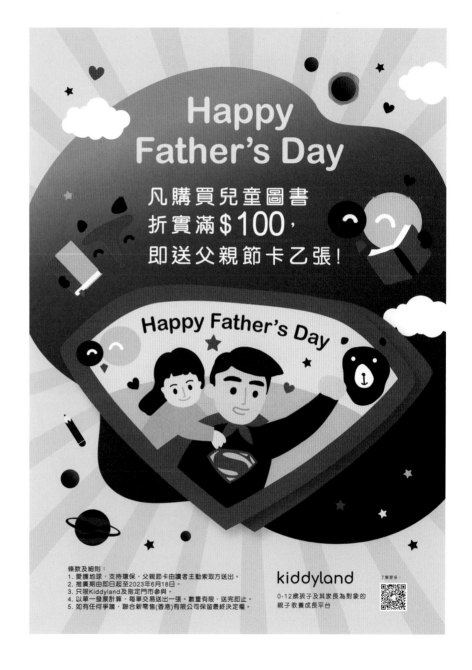

世界閱讀日
閱讀在地生活
小小愛書人 探索大世界

購買兒童圖書
折實滿 $100
送 Explore Hong Kong 書籤乙張

kiddyland

*只限指定門市參與。贈品數量有限，送完即止。
*聯合新零售(香港)有限公司保留修訂此活動條款及細則之最終決定權

以0-12歲孩子及其家長為對象的
親子教養成長平台

了解更多>

优秀奖

海报名称	阅读在地生活：小小爱书人 探索大世界
选送单位	联合新零售（香港）有限公司
设 计 者	黄颂舒
发布时间	2023 年 4 月

设计心语

为世界阅读日创作了一套充满童趣游历
香港的特色书签，并加入 Kiddyland 品
牌的小主角一起共舞。

优秀奖

海报名称 荃新天地三联分店开幕优惠

选送单位 联合新零售（香港）有限公司

设计者 陈顺仪

发布时间 2023年3月

设计心语

沿用三联书店的主色调蓝色，以简约线
条勾画荃湾地标、行人天桥，带出书店
与小区的联系。

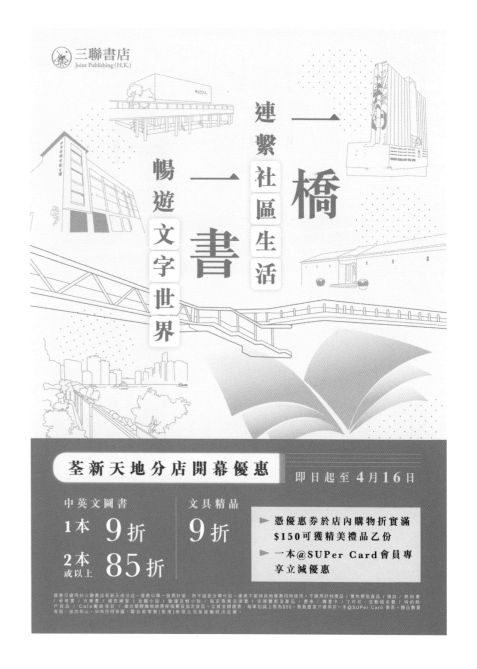

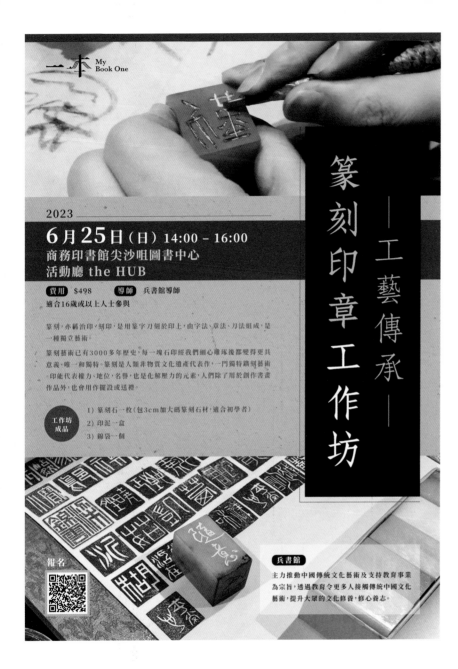

优秀奖

海报名称 工艺传承：篆刻印章工作坊

选送单位 联合新零售（香港）有限公司

设 计 者 陈顺仪

发布时间 2023 年 5 月

设计心语

垂直标题的棕色方框犹如篆刻的阴阳刻法。主要图片和底色融合了朱砂及大地色系，营造中华文化的氛围。

尤秀奖

每报名称 阅读一小时

选送单位 联合新零售（香港）有限公司

设 计 者 陈玉珠

发布时间 2023 年 9 月

设计心语

每报视觉以书店为主，结合不同书店内的场景元素，拼就数字"1"，更为突出一小时的阅读时间。颜色选用绿、橙作主调，营造一种舒适而欢乐的氛围。画面中亦加入不同人的阅读形态，以及舒适的阅读气氛，感染人放慢节奏，抽出时间沉浸阅读。

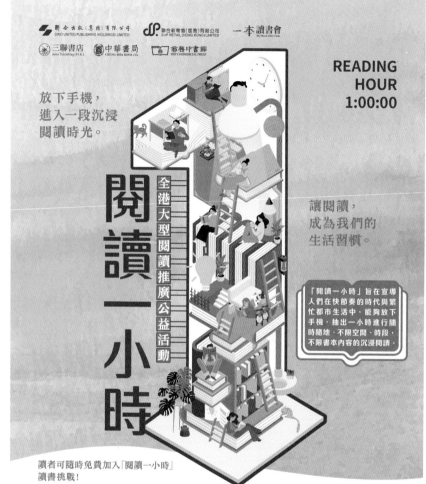

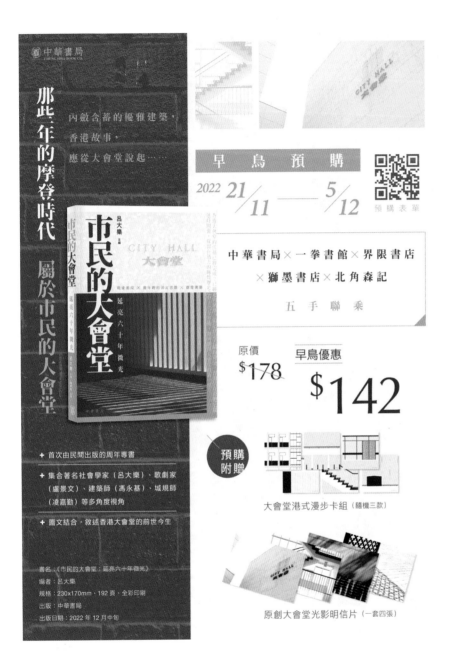

优秀奖

海报名称　《市民的大会堂：延亮六十年微光》新书预购

选送单位　中华书局（香港）有限公司

设 计 者　简隽盈

发布时间　2022 年 11 月

设计心语

以大会堂建筑物的光影作基调，糅合光线映照在墙身的美感，凸显时光烙印于大会堂的岁月痕迹。时光悠悠，年代递变建筑反映了美感不褪色的坚实。

尤秀奖

海报名称　《踏着 Beyond 的轨迹》

选送单位　中华书局（香港）有限公司

设 计 者　Sands Design Workshop

发布时间　2023 年 6 月

设计心语

书籍以 Beyond 为主题，因此其分享会海报亦以 Beyond 歌曲的吉他谱及书籍为主视觉，以带出用音乐引起共鸣的愿景。

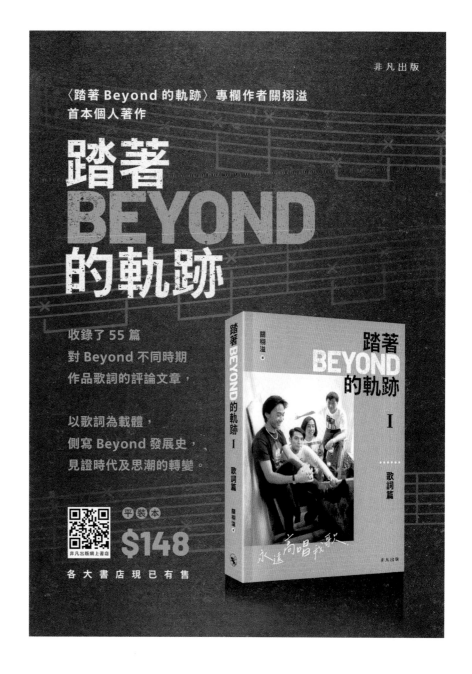

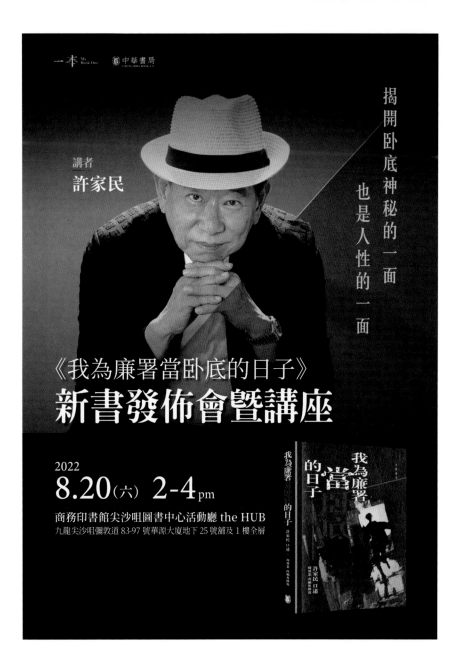

优秀奖

海报名称　《我为廉署当卧底的日子》
　　　　　　新书发布会暨讲座

选送单位　中华书局（香港）有限公司

设 计 者　简隽盈

发布时间　2022 年 8 月

设计心语

以神秘的黑作基调，仿佛是一部充满江
湖气息的电影。海报散发一种神秘且不
可预测的暗涌，讲者以一抹神秘的微笑
呼应书中主题。卧底现身说法，红与黑
之间，究竟隐藏了多少神秘力量？

优秀奖

海报名称 新晋作家的创作世界

选送单位 中华书局（香港）有限公司

设 计 者 KCY

发布时间 2023 年 5 月

设计心语

这次活动主题希望以两组题材不同（科普和绘本），但同是首次出书的作家为主角，分享他们的创作世界。由于两组作家都年轻且具活力，因此在用色上会比较缤纷，主要采用图形元素，也能与科普和绘本的元素配合。

香港歷史研究系列

香港 醫療 衛生 簡史

訪問十位香港著名
醫學專家和醫療行政人員
真實地反映各個醫學專科
在香港的發展狀況

劉蜀永、嚴柔媛、林思行

國際書號：978-962-937-661-1
170 x 230 毫米 | 344 頁 | 平裝本
HK$198

梳理古代、殖民時期到回歸後
的不同的醫療衛生發展階段

反映出香港歷史、醫療體系、
社會民生、經濟的變化

香港城市大學出版社
City University of Hong Kong Press

优秀奖

海报名称 《香港医疗卫生简史》

选送单位 香港城市大学出版社

设 计 者 邓宇璐

发布时间 2023 年 10 月

设计心语

本书剖析香港医疗卫生的变迁及发展，
因此设计师将重点放在呈现香港医疗卫
生发展的历史和重要里程碑上。利用书
中的珍贵历史图片衬托出此书的香港的
历史感，并沿用书封深蓝色及米白色的
主色搭配，以传达专业的感觉。整体而
言，海报设计简洁且吸引观众的注意力，
同时清晰地传达出书籍的内容和意义。

优秀奖

海报名称 《史立德：不一样的印记》

选送单位 香港城市大学出版社

设 计 者 邓宇璐

发布时间 2023 年 10 月

设计心语

本书专访著名工业家、香港中华厂商联会主席史立德博士，是一本人物传记。本书讲述在香港艰难的年代，史博士凭着拼劲与创意，胼手胝足创立印刷王国，以无私的精神服务社会，立志一生马不停蹄，创出不一样的印记。书海报的设计理念旨在呈现出本书的主题和氛围。具体来说，海报运用书中最有代表性的印刷图片，再配合当时香港的社会历史图片，并以高贵的紫色配色，用简洁而有力的文字，如书名和作者名，来吸引读者的注意力。

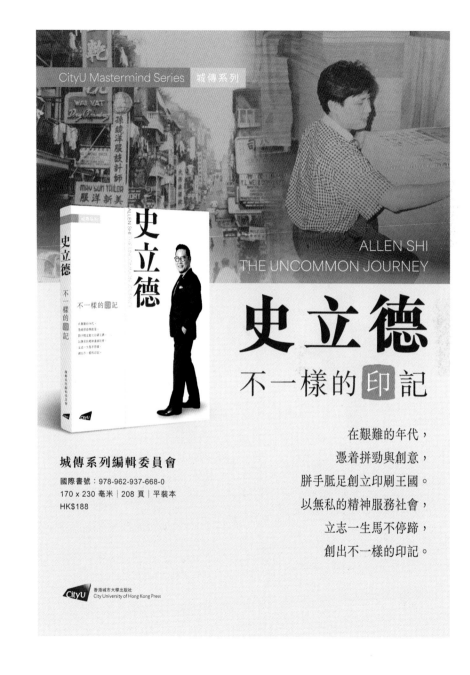

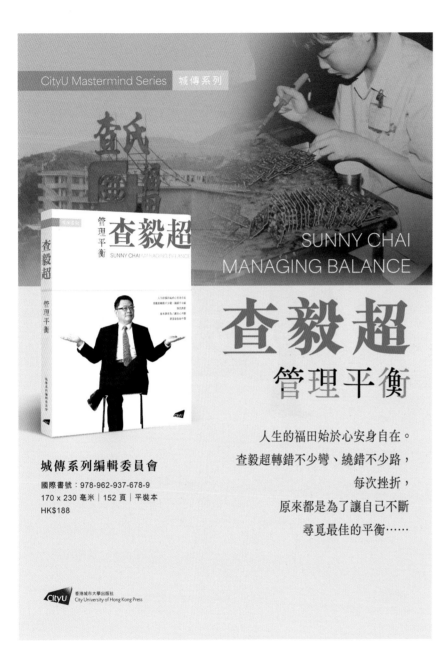

优秀奖

海报名称 《查毅超：管理平衡》

选送单位 香港城市大学出版社

设 计 者 邓宇璐

发布时间 2023 年 10 月

设计心语

本书专访香港科技园董事局主席查毅超博士，他同时是香港工业总会主席、福田集团控股有限公司董事总经理，被称为"磅秤大王"。本书回顾了查毅超博士在人生路上遇到的各种挑战与考验，如何寻觅最佳的平衡。海报的设计用了书中最有代表性的查氏图片及当时香港社会的图片。同时，海报选择使用了一些平静而稳定的色调，如蓝色或灰色，以传达出专业和稳重的感觉。整体而言，海报的设计简洁且表达了本书探讨的管理主题。

尤秀奖

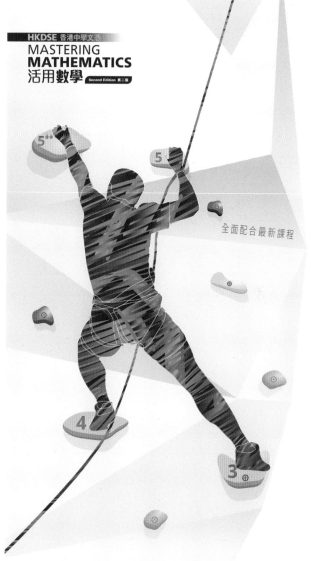

简明直接 穩步奪分

加操特訓 捷足先登

海报名称 《香港中学文凭活用数学（第
二版）》新书发布

选送单位 联合培进教育出版（香港）
有限公司

设 计 者 陈蔚濂

发布时间 2023 年 3 月

设计心语

学生稳步夺分的踏脚石。

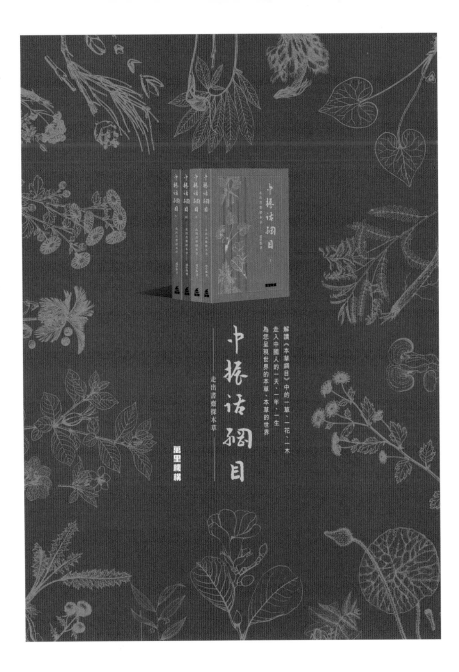

优秀奖

海报名称　《中振话纲目》（一套四册）

选送单位　万里机构出版有限公司

设 计 者　钟启善

发布时间　2023 年 7 月

设计心语

本书一套四册，为长年从事本草学研究的赵中振教授的心血结晶，是中药界不可多得的巨著。为显示其经典地位，海报用典雅的红色作底色，并以各式中草药的墨线图作点缀——各中草药图散布四周，全部以放射线式指向中央的书封，凸显其地位不凡。

优秀奖

海报名称 《香港 100 种景观树木图鉴》

选送单位 万里机构出版有限公司

设 计 者 罗美龄

发布时间 2023 年 7 月

设计心语

本书图文并茂，详细介绍了 100 种香港景观树木的知识与趣闻。海报以木纹衬底，呼应树木主题，加上婆娑的树木剪影，以抽象手法表现书中收录的众多树木。树木剪影深浅有异、错落有致，象征香港树木的多样性，希望打破石屎森林的印象，让人感受香港的绿色气息。

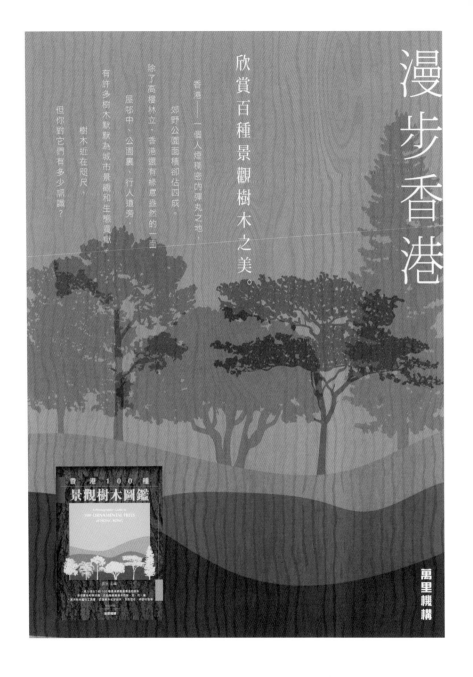

漫步香港

欣賞百種景觀樹木之美。

香港——一個人煙稠密的彈丸之地。

郊野公園面積卻佔四成。

除了高樓林立，香港還有綠意盎然的一面。

屋邨中、公園裏、行人道旁，

有許多樹木默默為城市景觀和生態貢獻，

樹木近在咫尺，

但你對它們有多少認識？

香港 100 種
景觀樹木圖鑑

A Photographer's Guide to
100 ORNAMENTAL TREES
of HONG KONG

萬里機構

优秀奖

海报名称 《中国语文模拟试卷》

选送单位 香港教育图书有限公司

设 计 者 李启东

发布时间 2023 年 9 月

设计心语

海报上半部分展示图书的外观，标题特别采用夺目的鲜色字，打破中文科予人沉实、一本正经的观感。下半部分主要以文字带出图书特点，配合色字凸显关键信息，以吸引读者注意。

优秀奖

海报名称 《公民系咁考》

选送单位 香港教育图书有限公司

设 计 者 苏馨华

发布时间 2023 年 7 月

设计心语

海报设计以图书为中心，特大的书封、
宣传语及鲜明的文字用色，营造出炽热
的、迫不及待的感觉。

為校園教育注入特色

九位學校領袖

從創見到創建之路

主編：何振聲

香港教育圖書有限公司

創見創建
九位學校領袖
九個創建未來的故事
主編：何振聲

創見

創建

作者專訪影片

第一章「創建信念與實踐」深刻分析教育界及學校所面對的外圍和內在環境挑戰，揭示他們所面對的困境，指出教師需要有堅定教育信念的重要，並以一位創建型教師如何把個人信念轉化為創新教育，透過建立團隊來成就學校改革，造福學生的經歷，說明推動創新的非凡意義。

第二章「創建全人發展校園」由四位中小學校長細說培養學生生命成長的歷程。

第三章「創建探知課程」得到四位校長和老師從教學角度出發，分享啟發學生學習潛能的經驗。

第四章「團隊創建與連結」探討創建校園的挑戰和機遇。作者相信，上述故事會啟發對教育滿懷熱誠的「你」，思考自己的教育理念。

优秀奖

海报名称 《创见创建》

选送单位 香港教育图书有限公司

设 计 者 李启东

发布时间 2023 年 7 月

设计心语

海报设计以素雅为主调，配合产品的内容。封面以建设中的道路为分界，左右两边分别站着九位人物，代表着九位学校领袖，其中有发现、探索、培养及探讨的元素，同时显示出他们的目标及方向一致，希望能共同创建一个美好的未来。

后记

汪耀华

最美

书 海报

2023

上海书业海报评选

获奖作品集

　　2023 年，经历了初春的"首阳"，给人一种清新、愉悦，感觉三年的疫情终于离开，一个"反弹式"的消费需求正在迅速增长。处于一种珍惜和期待、终于实现的时光，我们乃至整个行业都在积极探索，以求实现销售收入和利润的增长，弥补前三年的亏损和减薪困境。

　　这一年，从新春展销、世界读书日的全市性甚至长三角联动、上海咖啡文化周、六六上海夜生活节（阅读的力量·深夜书店节）、上海书展、长三角文博会到上海国际童书展，对书业而言，自然是希望借机营销实现销售，但现实却很残酷，结果是有流量没销量，阅读群体在增长，但纸质书销售没有明显上升。

　　书业海报的创作者围绕年度节庆、文化营销活动创作了一系列富有创意、贴近现实、传播知识的海报，本书收录的作品留存了这一年书业的写照。

　　2023 年，我们共计收到 70 家单位选送的由 155 位创作者设计的 745 幅海报。2022 年的数据是征集到 67 家单位 150 位创作者的 737 幅海报。虽然我们无意于数据的递增，但无论是参与单位、作者还是数量都超过往年，却也是一件愉快的事情。

2024 年 1 月 18 日，我们从 745 幅海报中初选出 410 幅入围评选。初选时选择放弃的是各种活动会标、邀请函，画面用色淡浅或深重，内容（书、作者、讲座）重复，画面简单或重复封面，画幅尺寸不符要求（过分者），等等。行业活动、重点出版项目、新款项目（开业、店庆等）、主要签售等活动必须配以画面清晰、色彩明丽、整体和谐的设计，并且用词准确，这些都是入围需要考虑的因素。

1 月 19 日进行初评，1 月 23 日终评，确定 244 幅作品入选，包括最佳创意奖 2 幅、最佳视觉奖 3 幅、一等奖 10 幅、二等奖 20 幅、三等奖 25 幅、优秀奖 184 幅。感谢陈楠、陆弦、傅惟本、张璎、杨钟玮、蒋茜等评委的评审：

最佳创意奖（2 幅）
《风景力——斜切 MesCut 的爬墙书装置展》（上海版语文化传播有限公司 袁樱子）
《从咸亨酒店到中国轻纺城——乡土社会的现代化转型》（上海人民出版社·世纪文景 施雅文）

最佳视觉奖（3 幅）
《关于书的旅行》（上海世纪朵云文化发展有限公司 黄玉洁）
《〈一只眼睛的猫〉》（上海悦悦图书有限公司 张孝笑）
《兔子狗的夏日阅读时刻》（上海版语文化传播有限公司 赵晨雪）

一等奖（10 幅）
《"米其黎野餐"快闪活动》（上海版语文化传播有限公司 徐千千）
《城方·艺术·生活·家·市集》（上海版语文化传播有限公司 苏菲）
《宇山坊的"上海绘日记"快闪活动》（上海版语文化传播有限公司 宇山坊）
《圆周不率：一起做一本房子形状的 Zine 工作坊》（上海版语文化传播有限公司

徐千千 Z. Y. Stella）

《上海咖香洋溢世界》（上海钟书实业有限公司 王富浩）

《〈无尽的玩笑〉概念海报》（上海人民出版社·世纪文景 陈阳）

《〈洗牌年代〉》（上海三联书店　上海理工大学出版与数字传播系 杨娇 吴昉）

《思南美好书店节》（上海文艺出版社 钱祯）

《〈蝶变〉》（上海文化出版社 王伟）

《〈注视〉》[广西师范大学出版社（上海）有限公司 侠舒玉晗]

二等奖（20 幅）

《我自爱我的野草——鲁迅诞辰周活动》（上海新华传媒连锁有限公司 卢辰宇）

《拿什么来拯救？》（上海钟书实业有限公司 王富浩）

《大师对话童话》（上海钟书实业有限公司 王富浩）

《书茶添福年》（上海钟书实业有限公司 王富浩）

《"思南美好书店节"主海报》（上海钟书实业有限公司 邱琳）

《一杯子咖香书香》（上海大众书局文化有限公司 王若曼）

《每天一个冷知识》（上海大众书局文化有限公司 王若曼）

《风景折叠术　夏日读书会》（上海版语文化传播有限公司 徐千千）

《快乐多巴胺》（上海元真文化传媒有限公司 黄羽翔）

《〈昆虫记〉》（上海悦悦图书有限公司 张孝笑）

《在一起·融合绘本〈我听见万物的歌唱〉》（上海教育出版社 赖玟伊）

《在一起·融合绘本〈小鼹鼠与星星〉》（上海教育出版社 王慧）

《在一起·融合绘本〈你要去哪儿〉》（上海教育出版社 赖玟伊）

《伯恩哈德·施林克作品系列海报——〈周末〉〈夏日谎言〉〈爱之逃遁〉》（上海
译文出版社 柴昊洲）

《上海咖香洋溢世界　上海书香洋溢大地》（上海香港三联书店有限公司 钱雨洁）

《打开〈无尽的玩笑〉需要几步？》（上海人民出版社·世纪文景 陈阳）

《本雅明的广播地图》（上海人民出版社·世纪文景 施雅文）

《字体——生活的透镜》[广西师范大学出版社（上海）有限公司 侠舒玉晗]

《AI时代：我们如何谈论写诗和译诗》[广西师范大学出版社(上海)有限公司 侠舒玉晗]

《〈金宇澄：细节与现场〉》[广西师范大学出版社（上海）有限公司 侠舒玉晗]

三等奖（25 幅）

《珍藏时刻　方寸传情》（上海世纪朵云文化发展有限公司 黄玉洁）

《父爱无声　方寸传情》（上海世纪朵云文化发展有限公司 张艺璐）

《明制服饰相关域外汉籍浅说》（上海图书有限公司 刘翔宇）

《光的空间六周年》（上海元真文化传媒有限公司 黄羽翔）

《元宵灯谜》（上海元真文化传媒有限公司 井仲旭）

《微观视野中东北千年往事》（上海钟书实业有限公司 王富浩）

《〈从看见到发现〉》（上海钟书实业有限公司 王富浩）

《〈中东生死门〉》（上海钟书实业有限公司 王富浩）

《离开学校后，我开始终身学习》（上海人民出版社·世纪文景 施雅文）

《电波之中的本雅明》（上海人民出版社·世纪文景 施雅文）

《谁能拒绝一场孤独又温柔的幻想》（上海人民出版社·世纪文景 陈阳）

《数码劳动时代的工厂体制》（上海人民出版社·世纪文景 陈阳）

《于上海书展　品世纪好书》（上海云间世纪文化科技有限公司 江伊婕）

《遇见不一样的书和阅读场域》（上海版语文化传播有限公司 徐千千）

《平行交错 —— 对于 Revue Faire 的回应 · 上海站》（上海版语文化传播有限公司

[法] Syndicat 关昐）

《纳凉集市——建投书局暑期营销海报》（建投书店投资有限公司 周朝辉）

《建投书局 x 字魂创意字库——"字"在生活字体展》（建投书店投资有限公司 黄微）

《〈繁花〉（精装本）》（上海文艺出版社 钱祯）

《微观生活史》（上海文化出版社 王伟）

《〈凝视三星堆——四川考古新发现〉新书宣布海报》（上海书画出版社 陈绿竞）

《上海书画出版社读者开放日海报》（上海书画出版社 陈绿竞）

《从波提切利到梵高：8 位顶级高校明星导师带你看懂西方绘画名作》（上海书画出版社 钮佳琦）

《〈浣熊开书店〉》（华东师范大学出版社 冯逸珺）

《〈敦煌遇见卢浮宫〉新书分享暨签售海报》（上海交通大学出版社 陈燕静）

《〈梁永安的电影课〉》（东方出版中心 钟颖）

从这份获奖名单中发现，2023 年大获丰收的是上海版语文化传播有限公司，第一次参加就获得了三等奖以上 9 个奖，"掠走"了其他单位的"中奖"机会。想来，这可能与其艺术专业留学，深耕书业十多年的积累密切相关。

自从开启评选以来，活动得到了会长李爽、副会长缪宏才、副会长顾斌的全力支持，感谢中国近现代新闻出版博物馆赵书雷馆长撰序，并同意"心灵之饵——上海最美书海报（2018—2023）获奖精品展"今年 4 月在该馆开展……

2024 年，我们彼此心安意顺。

本书继续增加一个"专稿"，刊出香港出版界选送的 59 幅优秀书业海报作品。

同为国际大都市的上海与香港，一直都以其独特的魅力吸引着全球的目光。两地不仅在经济、文化上有着深厚的底蕴，更在艺术设计领域有着各自鲜明的特色。

2022 年 1 月，作为重启沪港文化交流重要活动的"阅无纸境——沪港最美书海报大展"在上海开展，即引起极大反响，读者点评：细节考究、色彩冷静、线条简单，注重阅读的

舒适性，整体来看颇具时尚感的港式海报设计风格跃然纸上。

作为"疫情"之后的沪港文化交流系列活动的一项重要内容，上海市书刊发行行业协会联合上海香港三联书店有限公司、深圳联合数字出版服务有限公司，自 2023 年 8 月启动第二季沪港最美书海报展赏征集，香港联合出版集团旗下机构和高校、社会类出版社等 15 家单位选送了 98 幅海报作品。经初评、终评、内容审读，最终评出最佳创意奖 1 幅、最佳视觉奖 1 幅、一等奖 3 幅、二等奖 5 幅、三等奖 10 幅、优秀奖 39 幅，共计 59 幅。这些作品既有推广出版机构、实体书店、阅读空间的形象海报，也有营销活动的海报，以及新书宣传海报。

由上海市书刊发行行业协会主办，上海香港三联书店有限公司、深圳联合数字出版服务有限公司（香港联合出版集团旗下）协办的"阅无纸境——香港·最美书海报大展"2024 年 2 月 8—23 日在上海香港三联书店（淮海中路 624 号）举行。展出的海报作品中既有介绍书店活动，如《联合出版集团 35 周年》《透过阅读，联结彼此》《社区亲善大使——"铺头猫"摄影比赛》《首届"西泠杯"全港青少年书画篆创作大赛》等；更多的是宣传新书的招贴，如《〈纸上戏台：粤剧戏桥珍赏（1910s—2010s）〉》《〈五感识香港〉》《〈香港造字匠 2——香港字体设计师〉》《〈流金岁月〉宣传海报》等。这些海报内容涵盖了书业发展的各个方面，设计风格体现了香港文化特色，对广大读者和专业人员了解香港文化、香港地区书店、书店活动和图书发行等都会有所帮助。

期待 2024 年沪港出版界在海报设计展陈方面有进一步合作。感谢香港中和出版有限公司继 2022 年 10 月出版《最美书海报：2021 沪港书业海报交流作品集》之后，将于今年出版《最美书海报：2023 沪港书业海报评选获奖作品集》。

2024 年 1 月 30 日

（作者为上海市书刊发行行业协会副会长、秘书长）

二等奖（20 幅）

《繁花》（精装本），上海文艺出版社，钱祯，54

微观生活史，上海文化出版社，王伟，55

《凝视三星堆——四川考古新发现》新书发布海报，上海书画出版社，陈绿竞，56

上海书画出版社读者开放日海报，上海书画出版社，陈绿竞，57

从波提切利到梵高：8位顶级高校明星导师带你看懂西方绘画名作，上海书画出版社，钮佳琦，58

《浣熊开书店》，华东师范大学出版社，冯逸珺，59

《敦煌遇见卢浮宫》新书分享暨签售海报，上海交通大学出版社，陈燕静，60

《梁永安的电影课》，东方出版中心，钟颖，61

优秀奖（184 幅）

上海新华·咖啡·磨辰光，上海新华传媒连锁有限公司，杭旭峰，62

一条多伦路　百年上海滩，上海新华传媒连锁有限公司，沙莎，63

书旅奇缘，上海新华传媒连锁有限公司，任飞飞，64

见证影像里的中国：《柯达杂志》，上海图书有限公司，刘翔宇，65

夜上海相见不晚——纸间的过去、现在与未来，上海图书有限公司，刘翔宇，66

了不起的化学，上海图书有限公司，刘翔宇，67

上世纪五六十年代的古籍书店一瞥，上海图书有限公司，刘翔宇，68

淘书乐 · 樱花谷旧书市集，上海图书有限公司，刘翔宇，69

小猫咪的大历史，上海图书有限公司，刘翔宇，70

在一百多年前，知识能够改变命运吗，上海图书有限公司，刘翔宇，71

赴一场仲夏里的阅惠，上海图书有限公司，顾佳妮，72

《中国色彩简史》，上海图书有限公司，顾佳妮，73

2023 美好书店节海报，上海外文图书有限公司，高辰文，74

申爱阅读在书店，上海外文图书有限公司，高辰文，75

THE

BEAUTY

OF

BOOK

POSTERS

最美

书 海报

2023

上海书业海报评选

获奖作品集

2022—2023 香港优秀书业海报作品选

最佳创意奖（1 幅）

最佳视觉奖（1 幅）

一等奖（3 幅）

二等奖（5 幅）

图书在版编目（CIP）数据

最美书海报. 2023上海书业海报评选获奖作品集 /
汪耀华主编. —上海：上海教育出版社，2024.7.
ISBN 978-7-5720-2780-2

Ⅰ．J228.1

中国国家版本馆CIP数据核字第2024WA4466号

责任编辑　陆　弦　孔令会
书籍设计　蒋　好

最美书海报：2023上海书业海报评选获奖作品集
汪耀华　主编

出版发行　上海教育出版社有限公司
官　　网　www.seph.com.cn
地　　址　上海市闵行区号景路159弄C座
邮　　编　201101
印　　刷　上海盛通时代印刷有限公司
开　　本　889×1194　1/20　印张 $17\frac{1}{5}$　插页 4
字　　数　295 千字
版　　次　2024年7月第1版
印　　次　2024年7月第1次印刷
书　　号　ISBN 978-7-5720-2780-2/J·0103
定　　价　198.00 元

如发现质量问题，读者可向本社调换　电话：021-64373213